目 錄

百字銘

隸書、行書/001

草書、篆書 / 0 6 3

簡墨品讀中國歷代書法家

鍾繇:扶正書法的先驅者/125

謝安:與王羲之一起出席蘭亭集會的官員/129

郗浚、衛鑠:誰說女子不如男/135

王徽之:「何必見戴」的自由人/139

智永:王氏家族的末路繁華/144

柳公權:描紅專用帖/149

薛濤:還記得那種紅信箋嗎/152

李世民:將《蘭亭序》帶進墳墓/158

孫過庭:畢生心血凝《書譜》/163

懷素:草書天下稱獨步/166

褚遂良:線條大師/170

楊凝式:題壁萬千的「楊瘋子」/175

蘇軾:從有法到無法/179

黄庭堅:蘇門弟子數第一/184

米芾:孩童「米米」/187

趙佶:文藝全才的風流天子/194

蔡襄:連接起晉唐法度與宋人意趣/199

徐渭:命運多舛的藝術家/203

趙孟頫:美譽與罵名/207

管道昇:書畫詩文女才子/213

唐寅:花落成塵的傳說/217

董其昌:平淡天真尚古意/221

何紹基:回腕懸臂的「書聯聖手」/227

王鐸:筆筆有來處/231

百字銘

陳洪嶺

- 歷史為長鏡, 箴言要記懷。
- 遍行萬里路,書卷常展開。
- 孝乃百善首,處世應和諧。
- 一貪萬惡起,孽障雪裡埋。
- 謙者終受益,驕橫必頹衰。
- 磨礪增智慧,誠動金石開。
- 專藝求精到,立志勿徘徊。
- 儉能養正氣,邪風不會再。
- 三省聖人訓,洞察皂與白。
- 勤勞惜寸陰,成就棟梁材。

隸書、行書

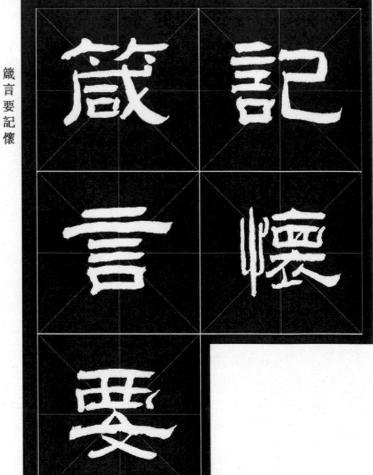

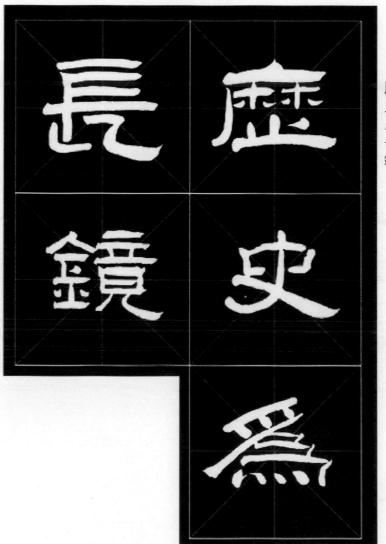

歷史爲長鏡

書卷常展開

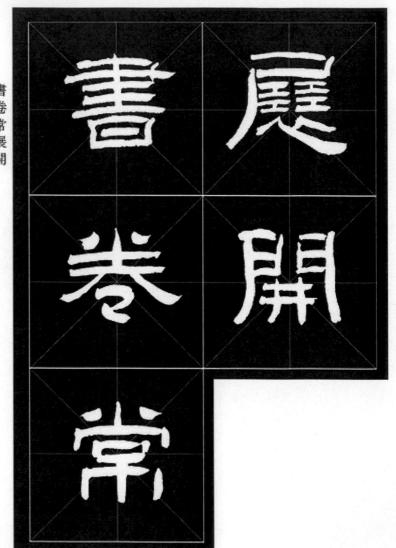

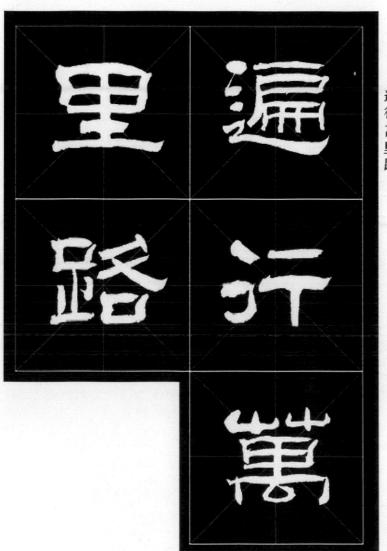

遍行萬里路

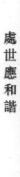

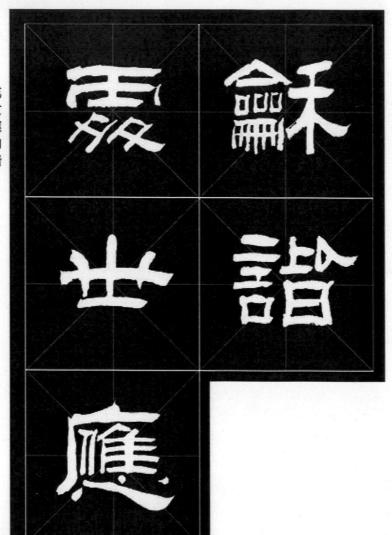

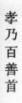

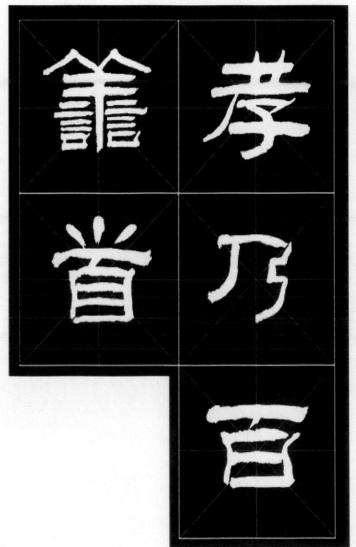

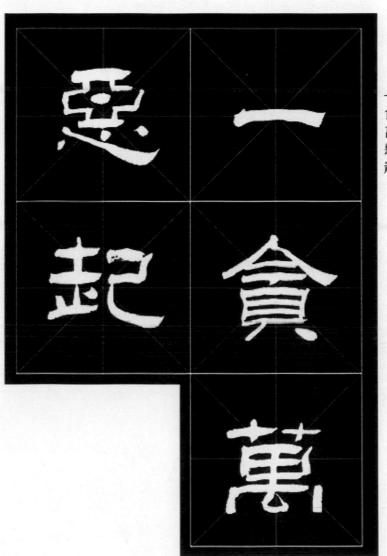

一貪萬惡起

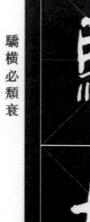

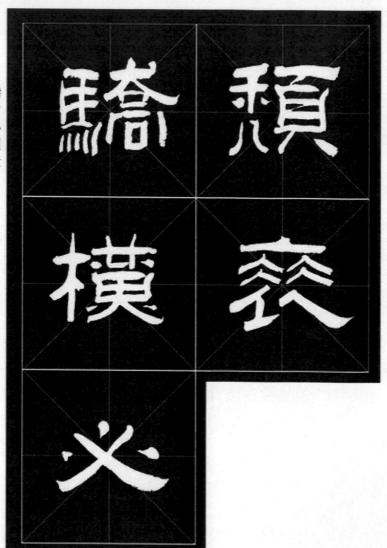

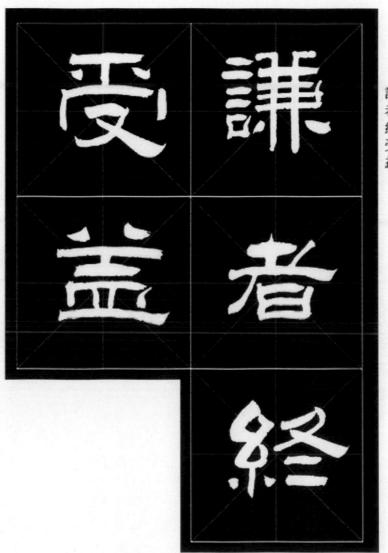

謙者終受益

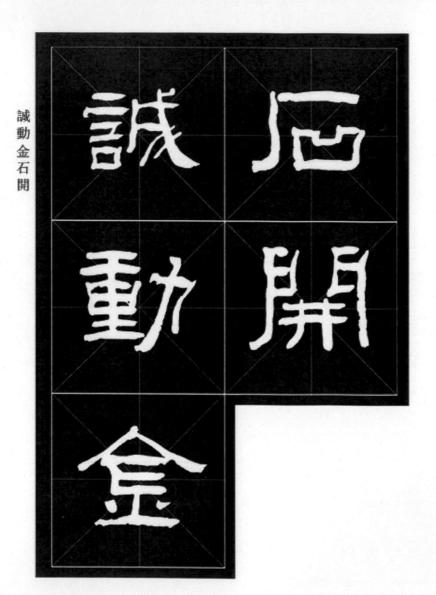

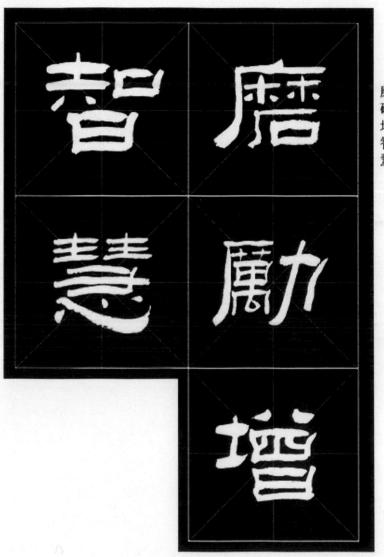

磨礪增智慧

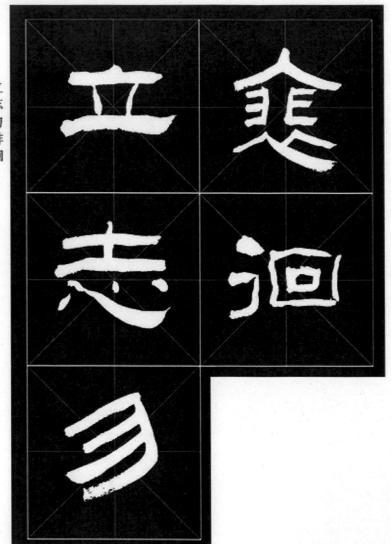

立志勿徘徊

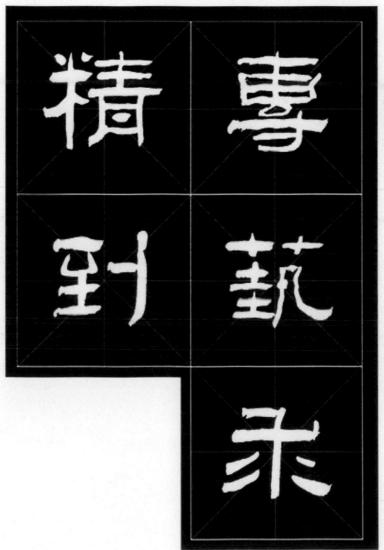

專藝求精到

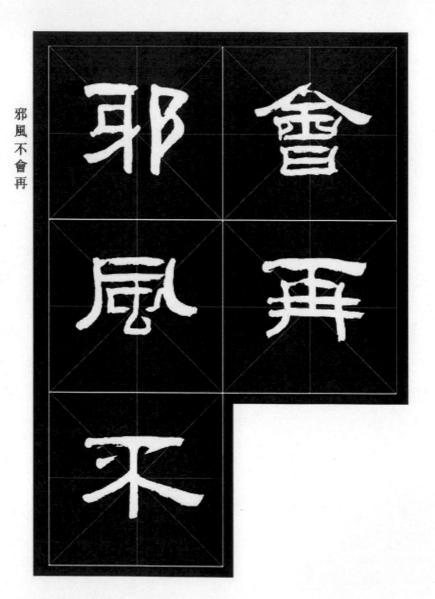

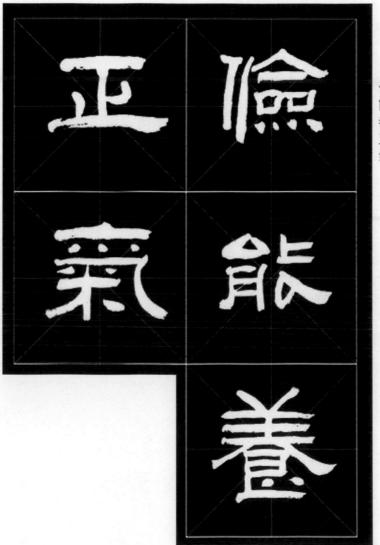

儉能養正氣

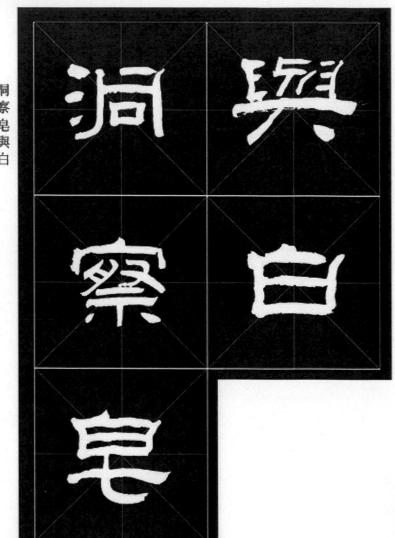

洞察皂與白

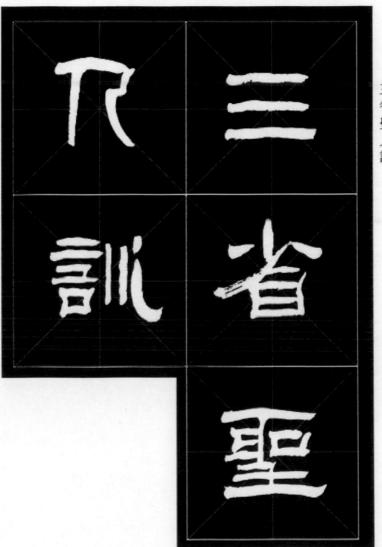

三省聖人訓

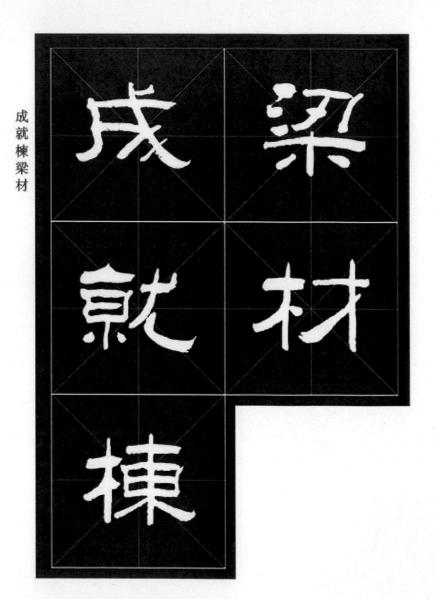

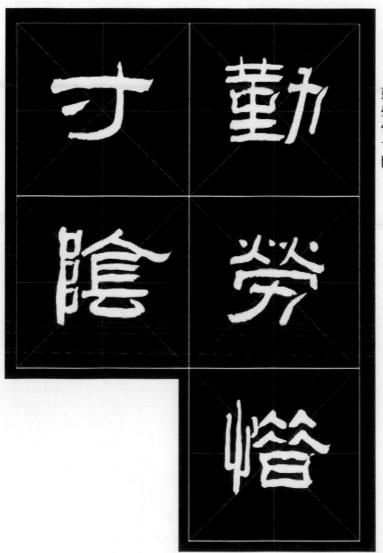

勤勞惜寸陰

箴言要記懷

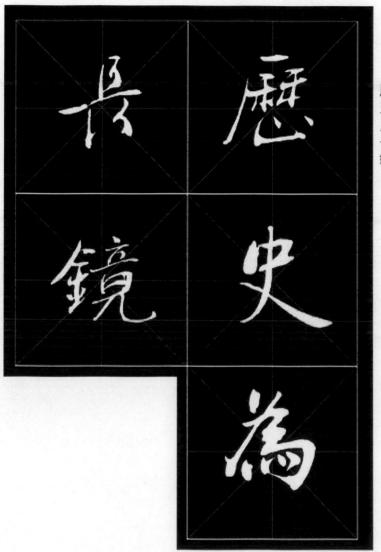

歷史爲長鏡

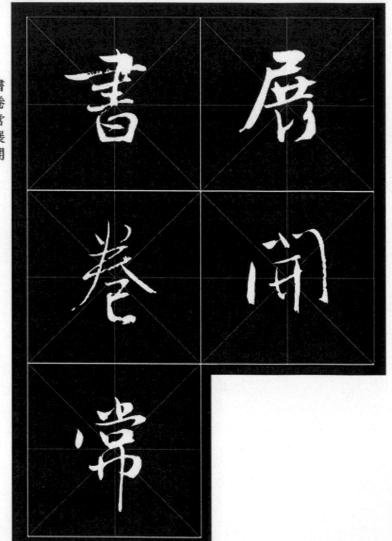

書卷常展開

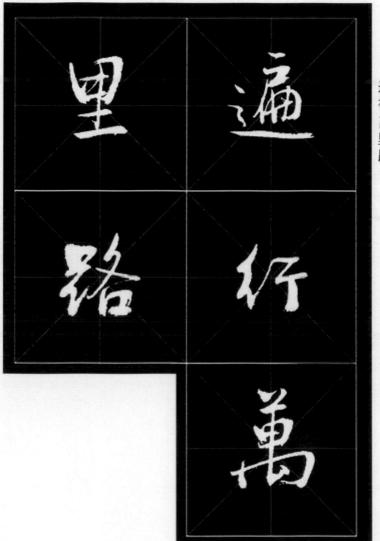

遍行萬里路

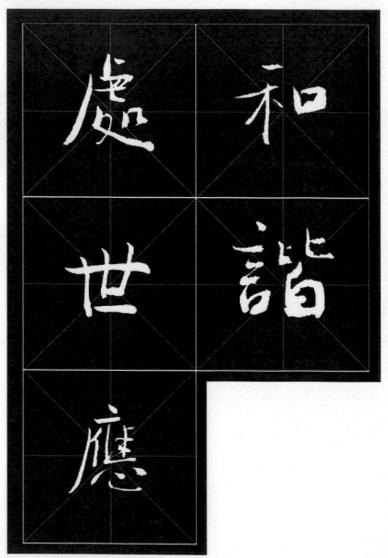

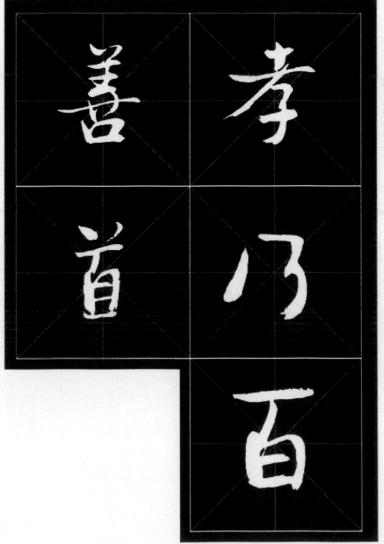

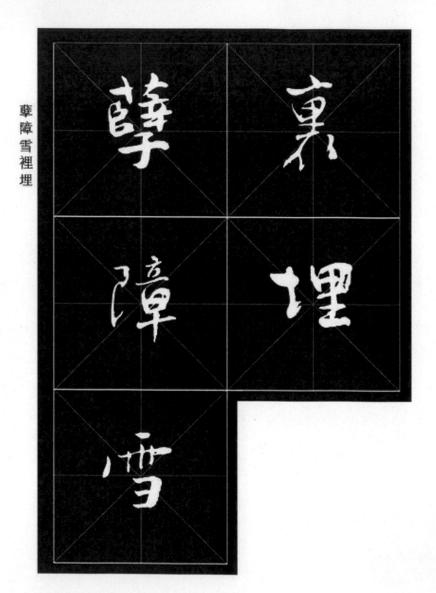

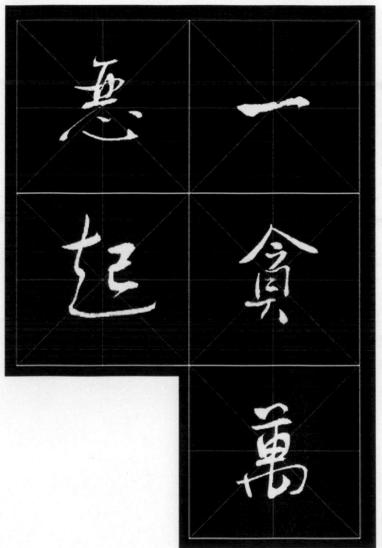

一貪萬惡起

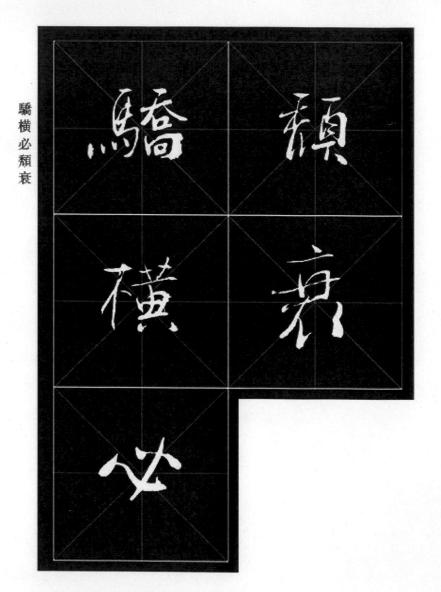

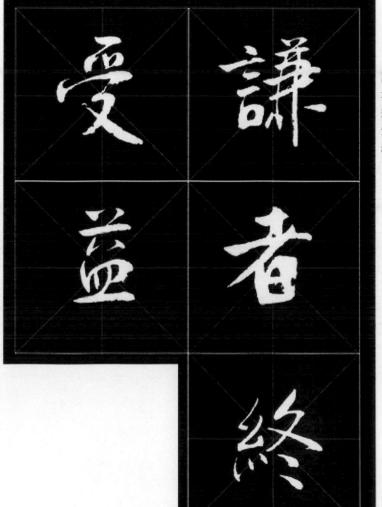

謙者終受益

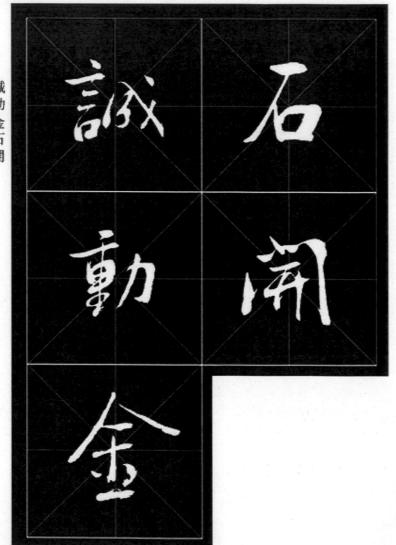

誠動金石開

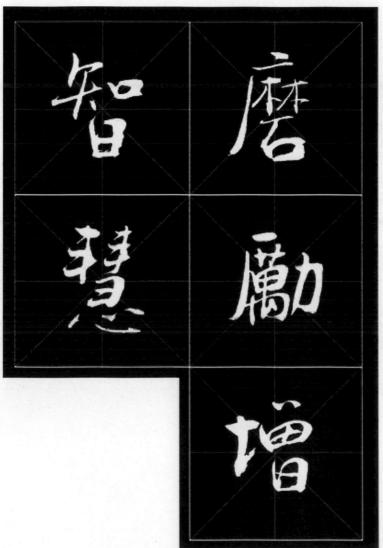

磨礪增智慧

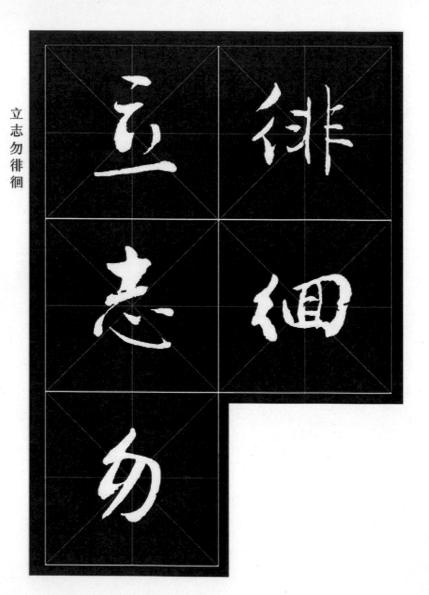

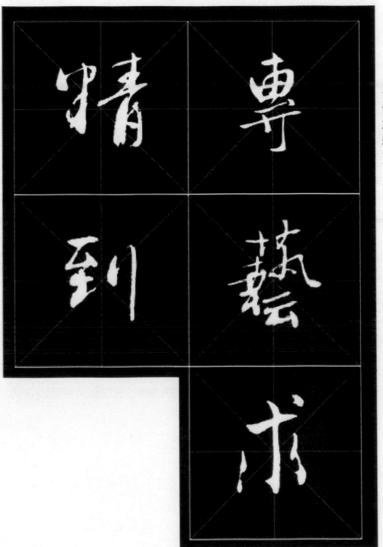

專藝求精到

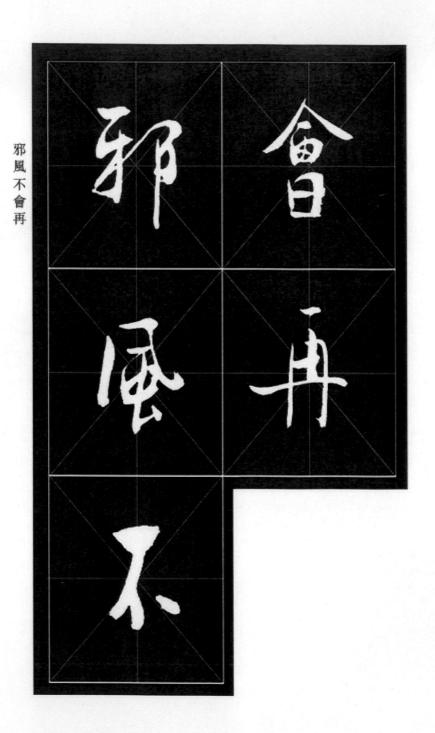

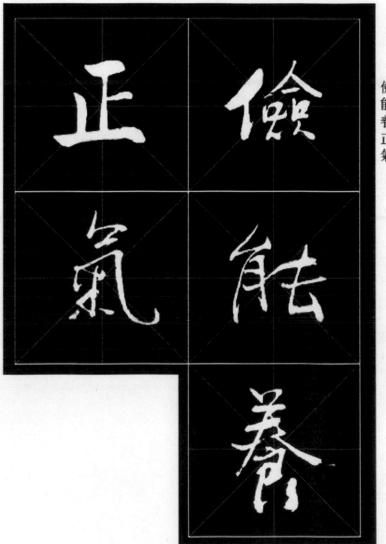

儉能養正氣

洞察皂與白

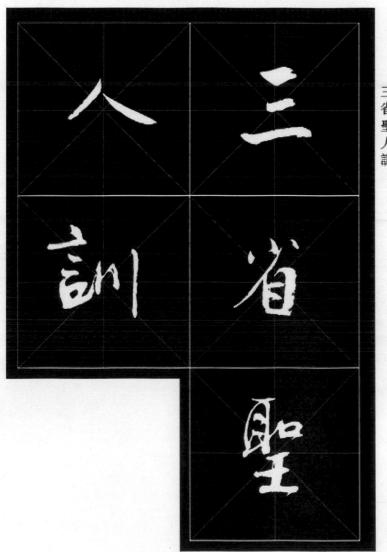

三省聖人訓

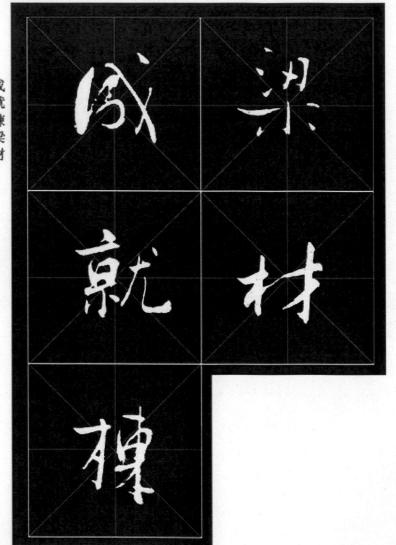

成就棟梁材

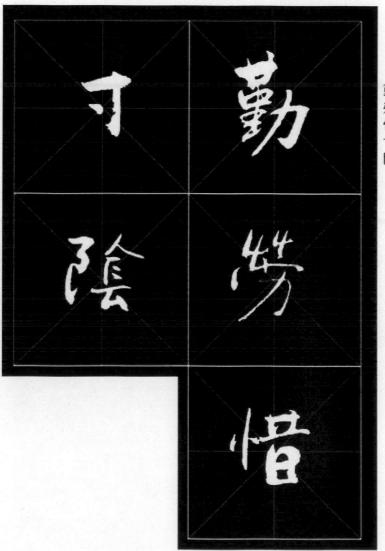

勤勞惜寸陰

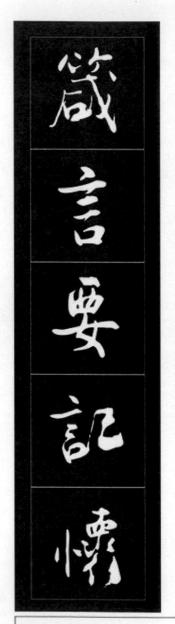

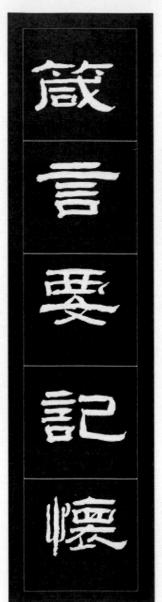

箴言要記懷

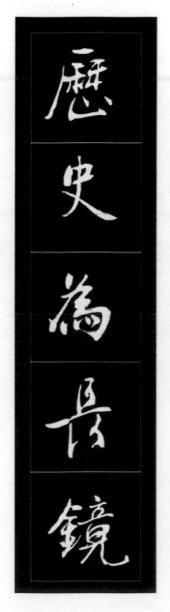

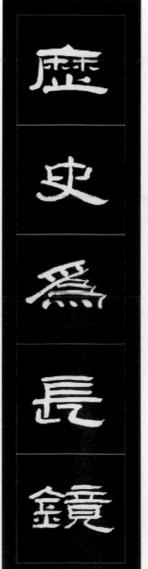

歷史爲長鏡

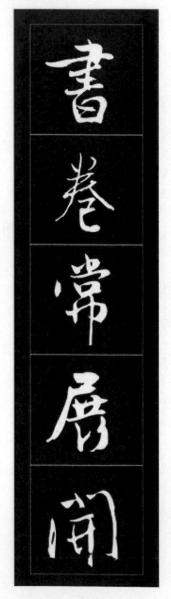

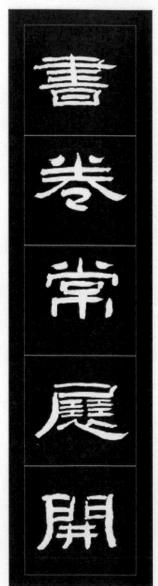

書卷常展開

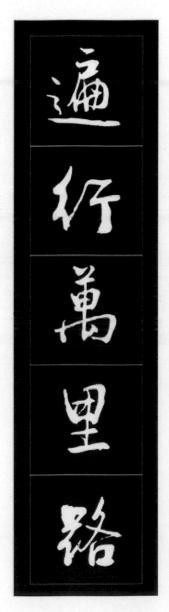

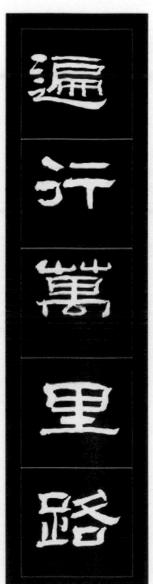

遍行萬里路

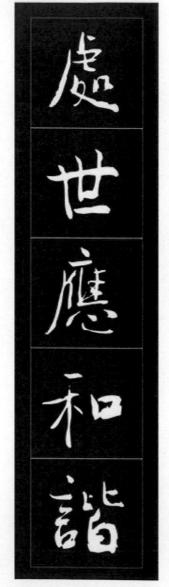

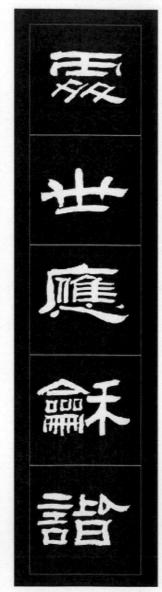

處世應和諧

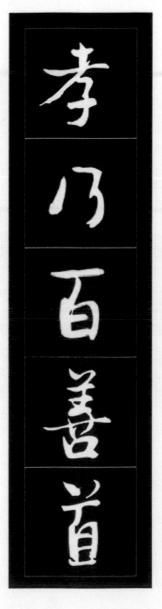

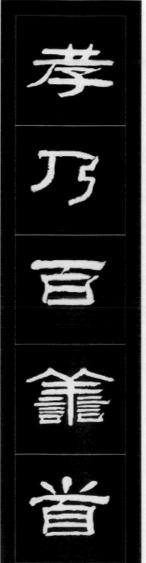

孝乃百善首

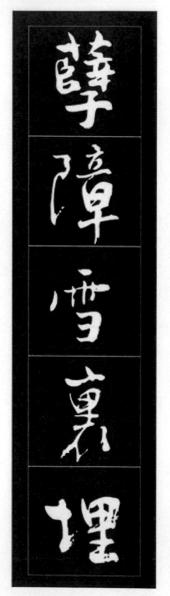

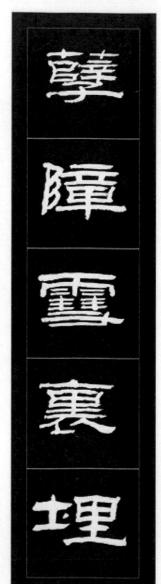

孽障雪裡埋

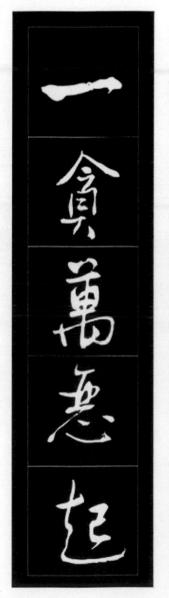

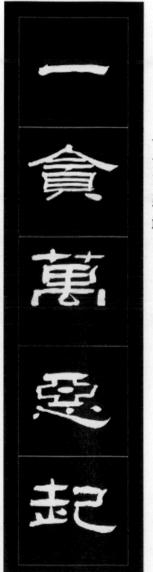

一貪萬惡起

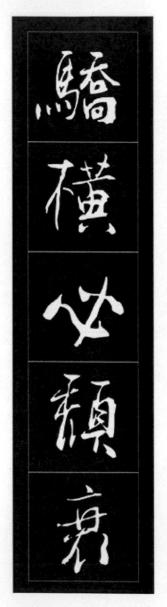

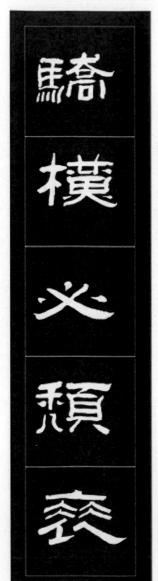

驕横必頹衰

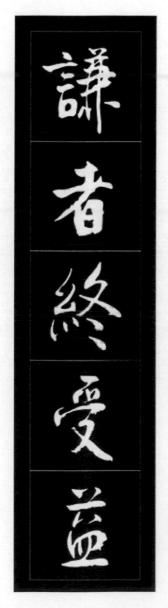

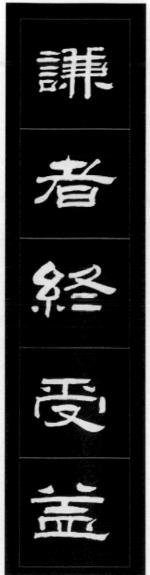

謙者終受益

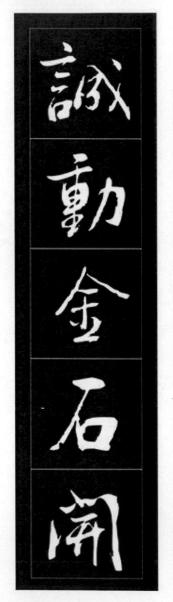

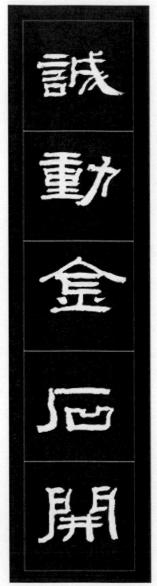

誠動金石開

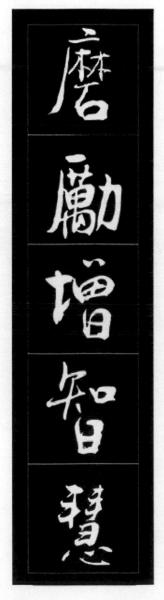

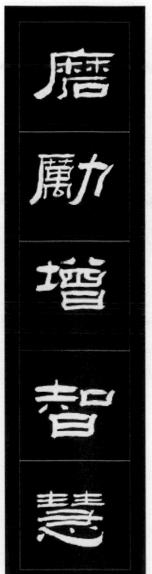

磨礪增智慧

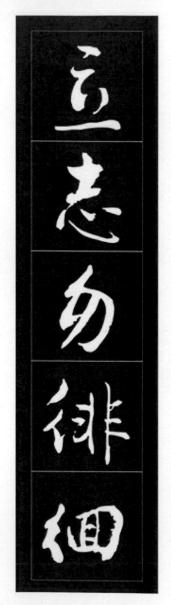

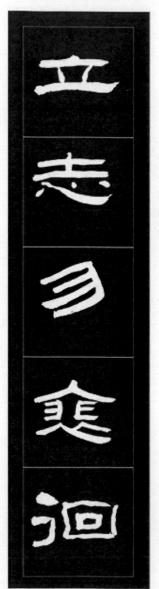

立志勿徘徊

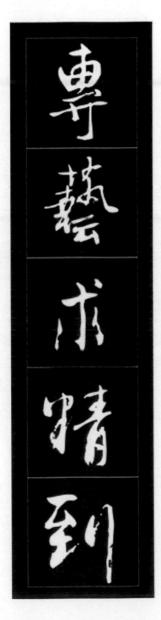

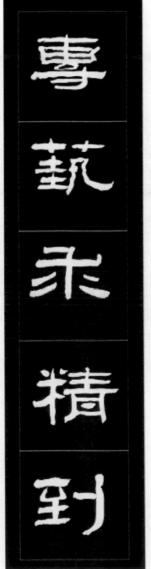

專藝求精到

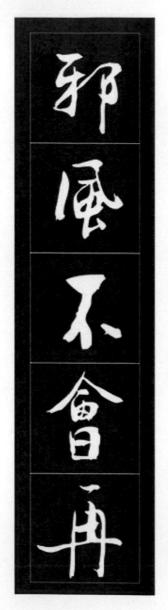

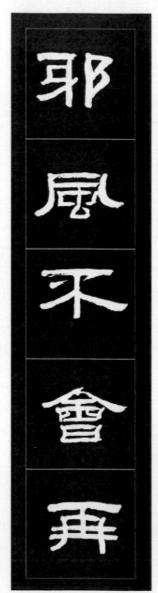

邪風不會再

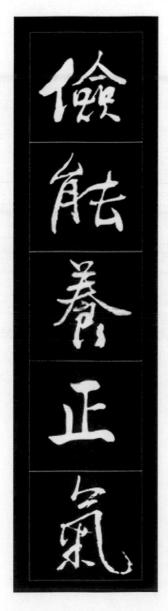

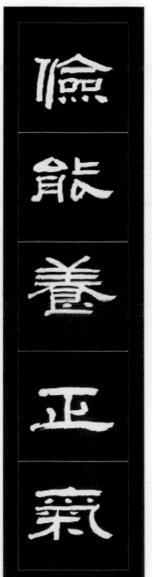

儉能養正氣

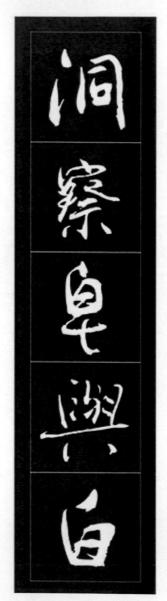

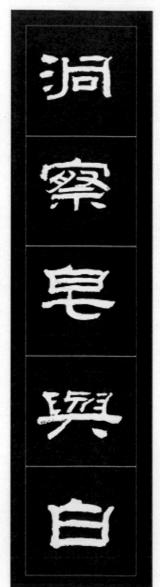

洞察皂與白

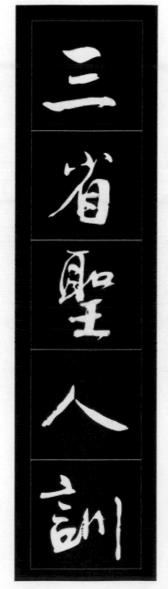

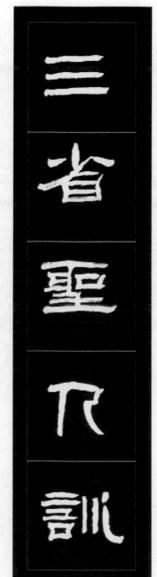

三省聖人訓

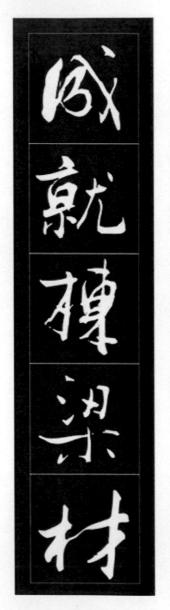

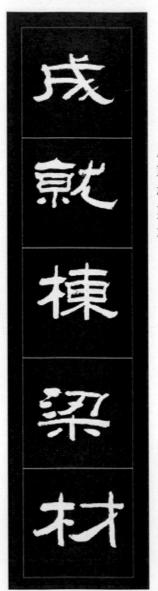

成就棟梁材

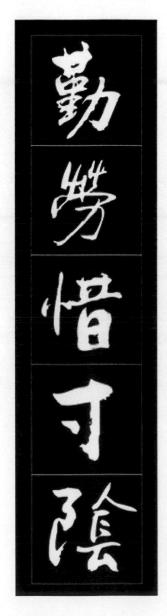

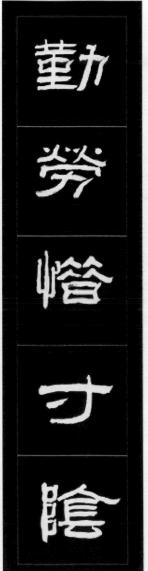

勤勞惜寸陰

草書、篆書

箴言要記懷

64

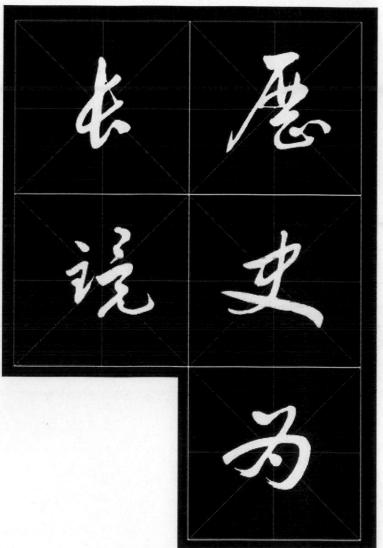

歷史爲長鏡

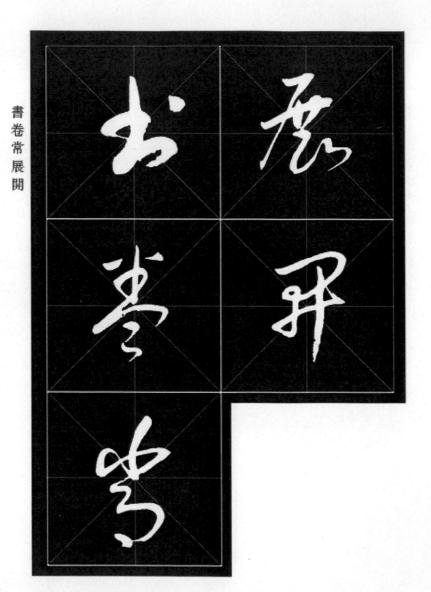

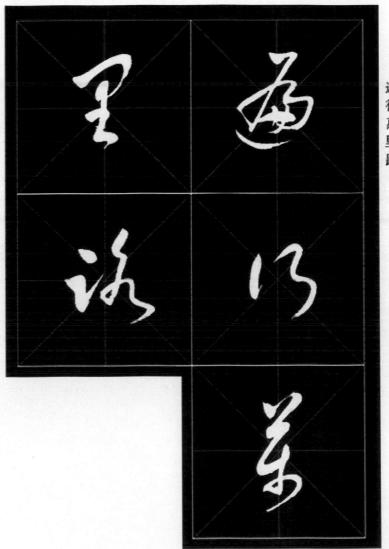

遍行萬里路

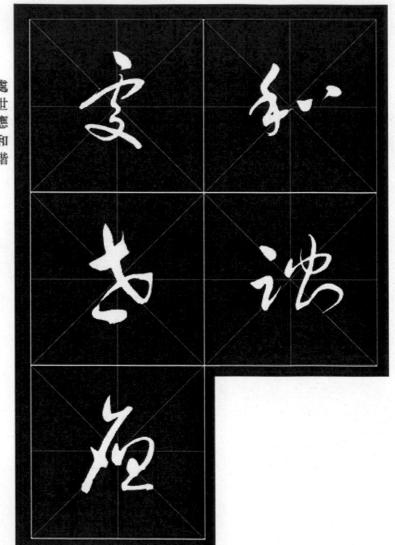

處世應和諧

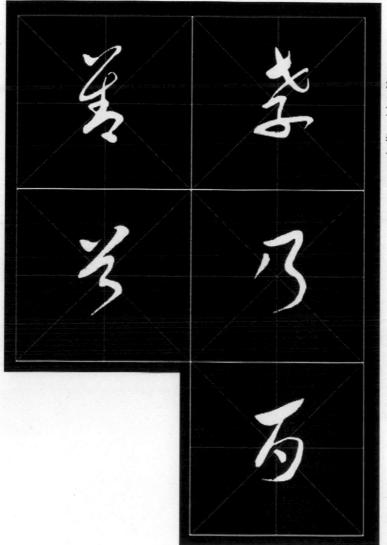

孝乃百善首

一貪萬思起

驕横必頹衰

謙者終受益

誠動金石開

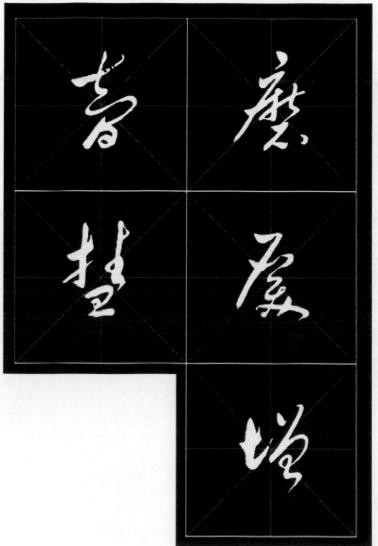

磨礪增智慧

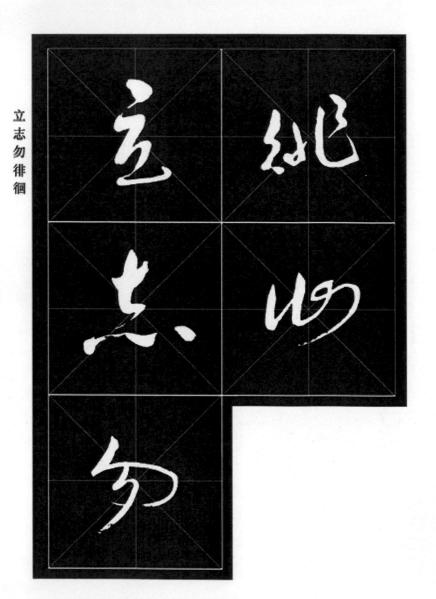

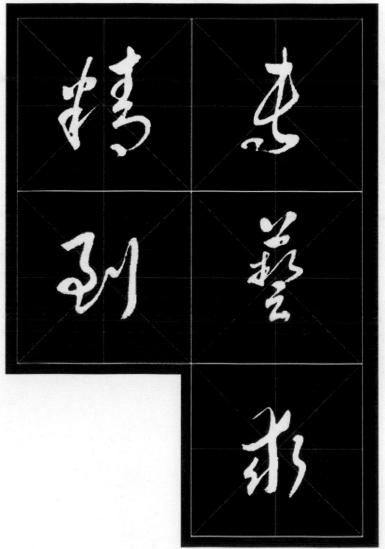

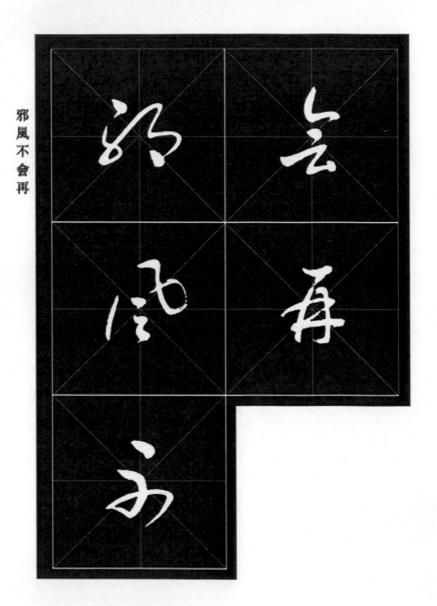

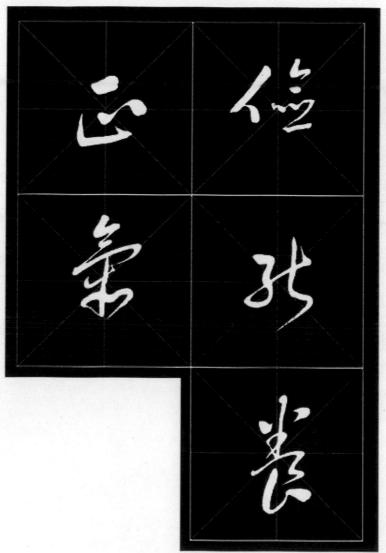

儉能養正氣

洞察皂與白

80

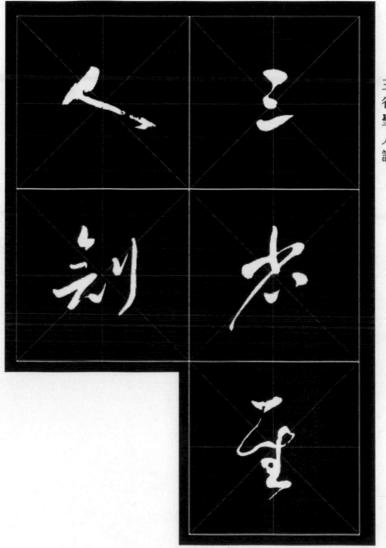

三省聖人訓

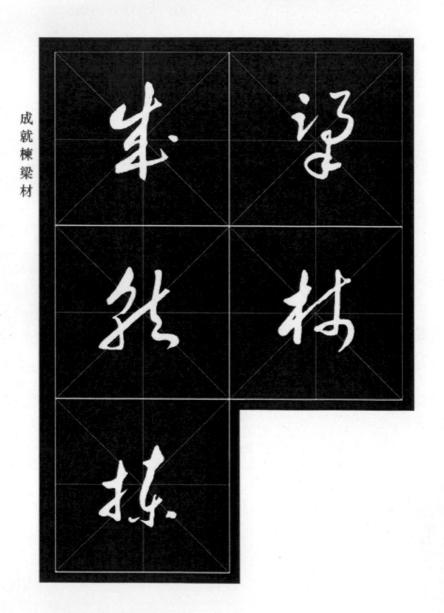

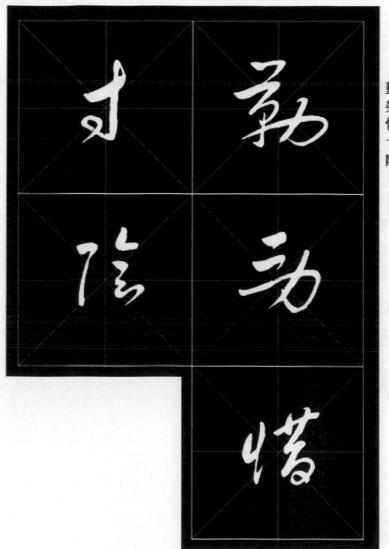

勤勞惜寸陰

箴言要記懷

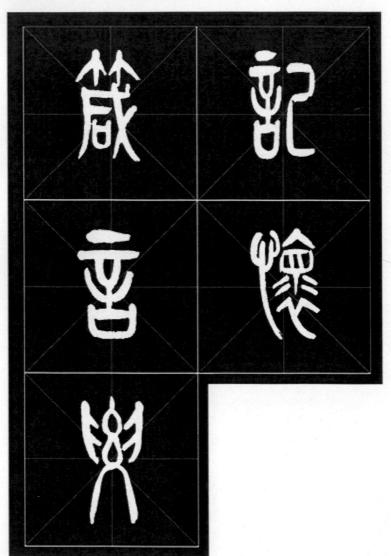

歷史爲長鏡

書卷常展開

遍行萬里路

處世應和諧

孝乃百善首

孽障雪裡埋

一貪萬惡起

驕横必頹衰

議者終受益

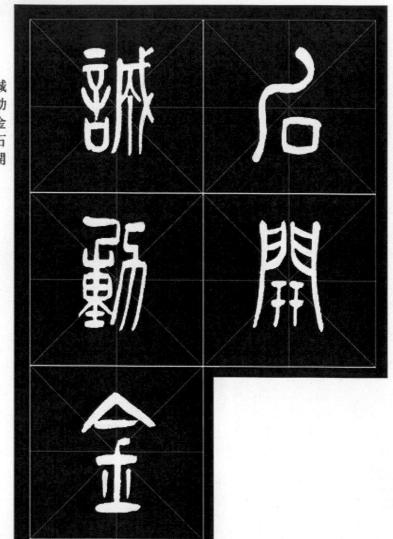

誠動金石開

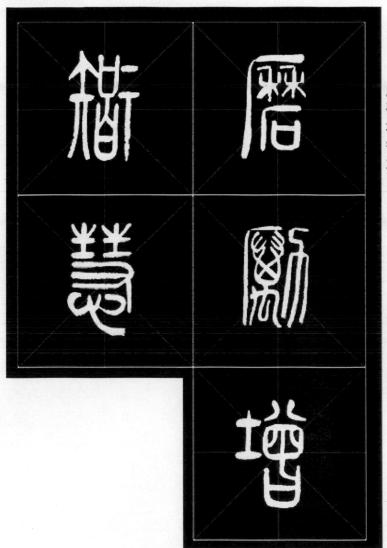

磨礪増智慧

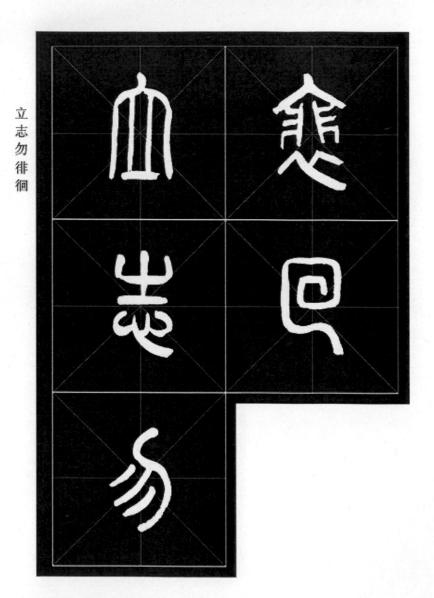

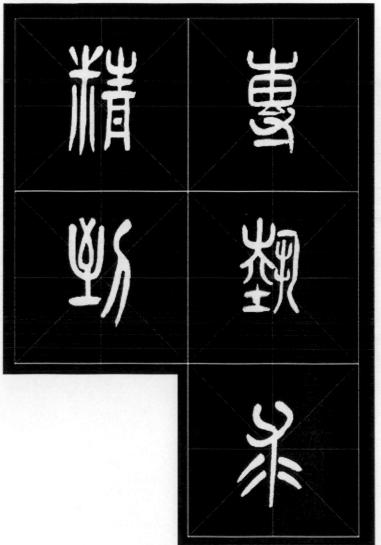

專藝求精到

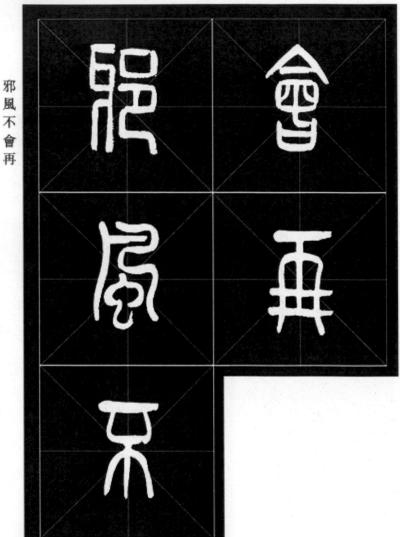

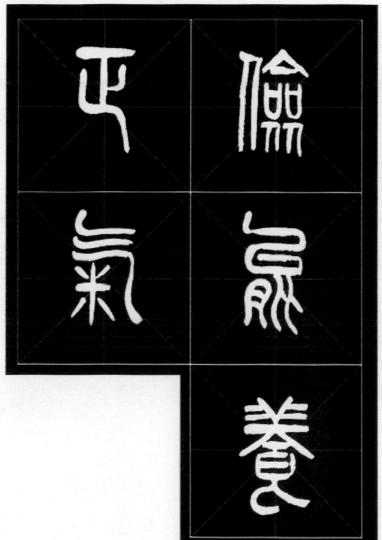

儉能養正氣

洞察皂與白

100

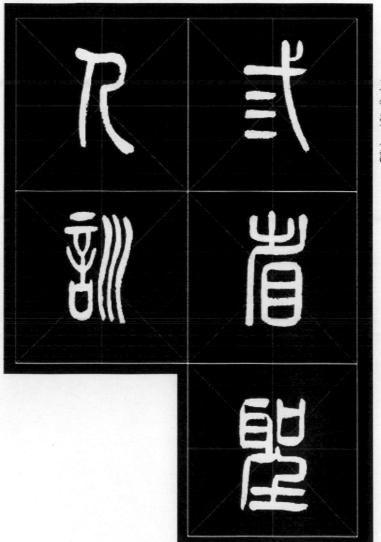

三省聖人訓

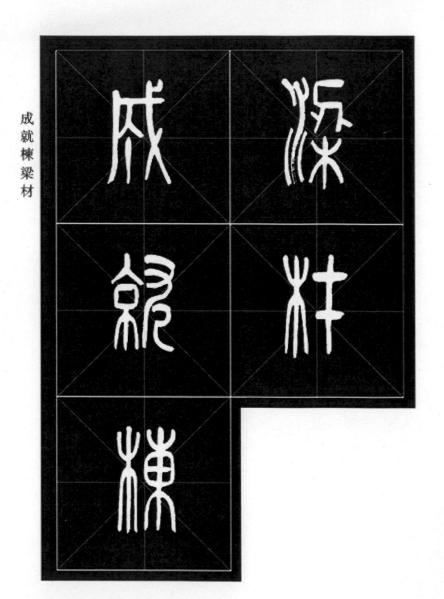

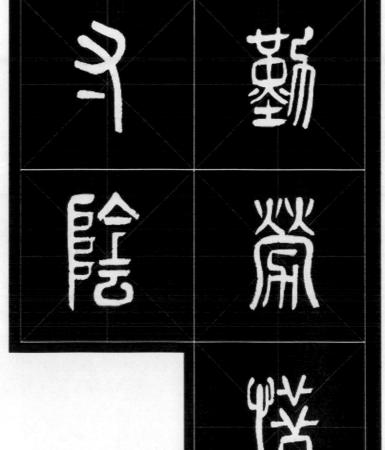

勤勞惜寸陰

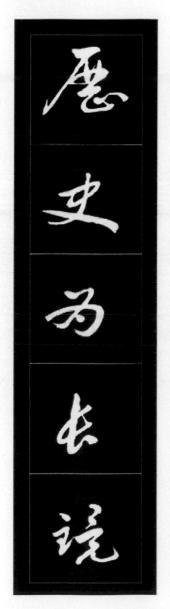

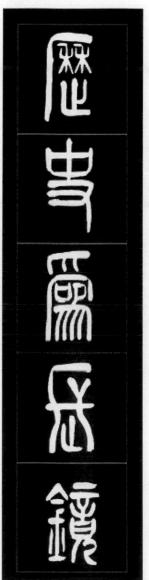

歷史爲長鏡

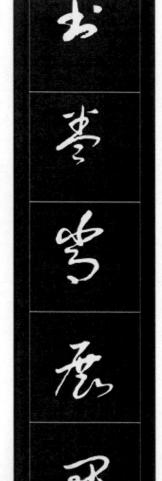

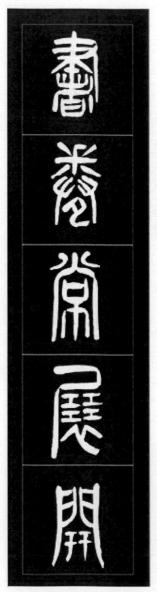

書卷常展開

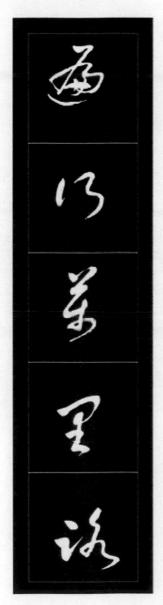

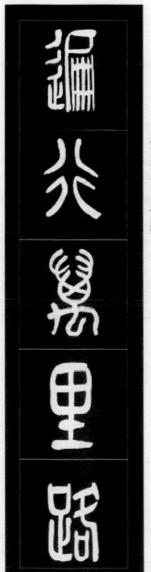

遍行萬里路

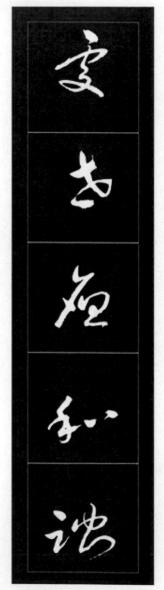

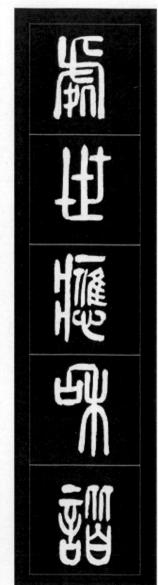

處世應和諧

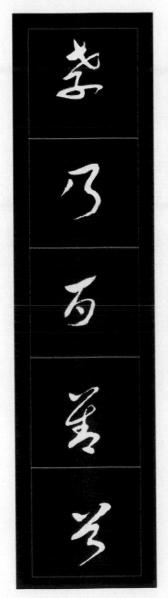

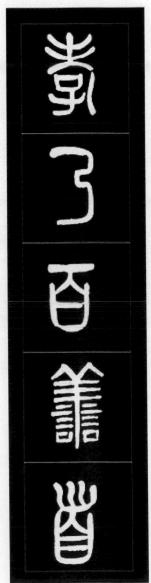

孝乃百善首

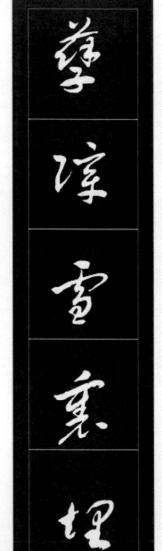

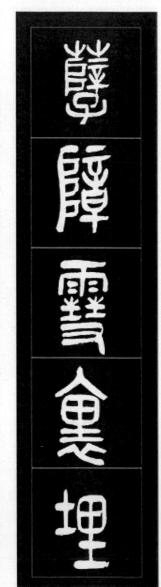

孽障雪裡埋

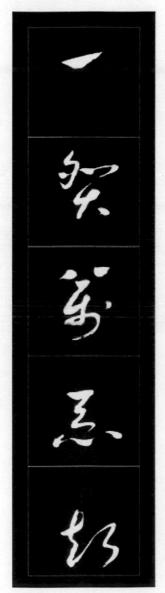

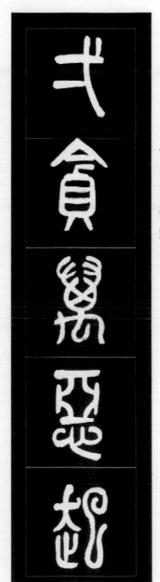

一貧萬惡起

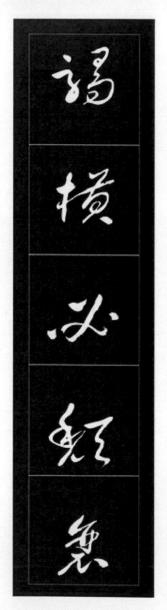

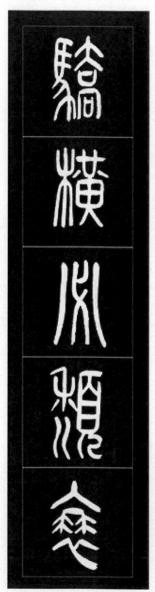

驕横必頹衰

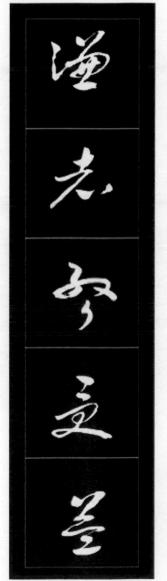

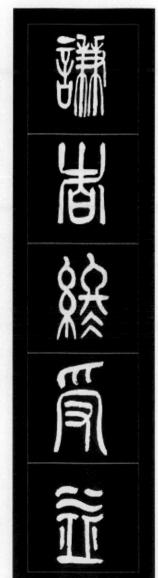

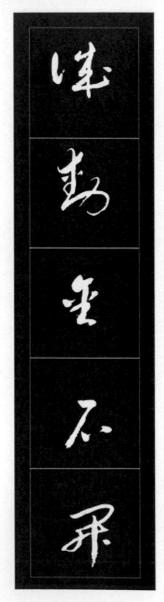

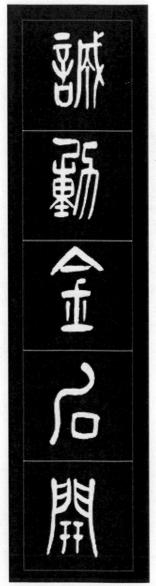

誠動金石開

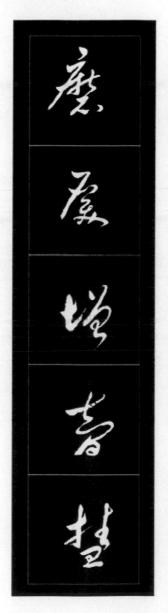

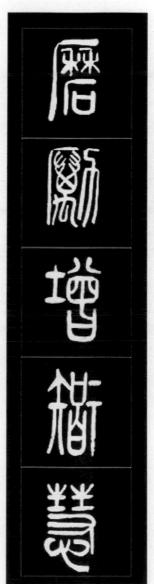

磨礪增智慧

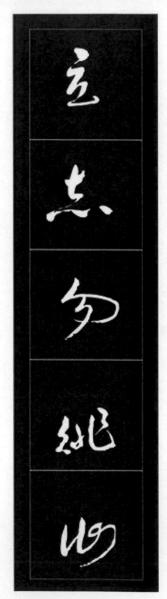

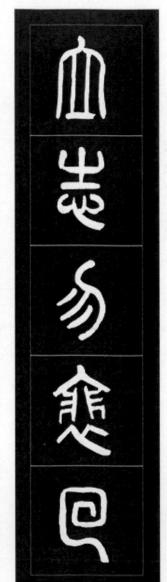

立志勿徘徊

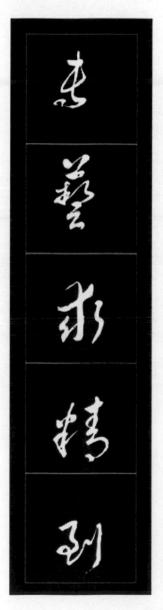

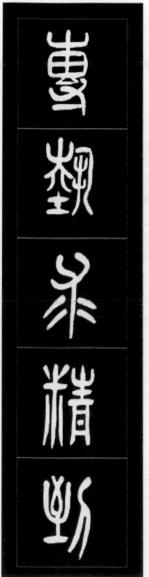

專藝求精到

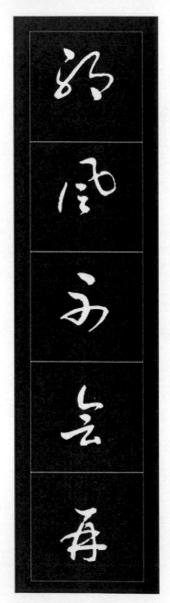

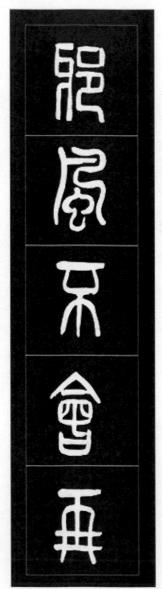

邪風不會再

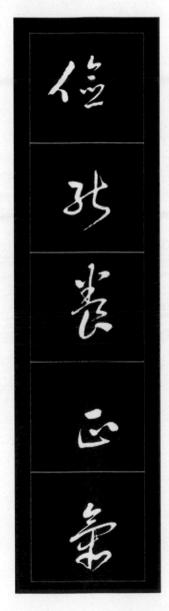

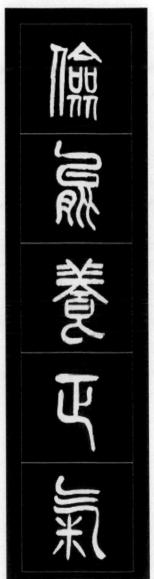

險能養正氣

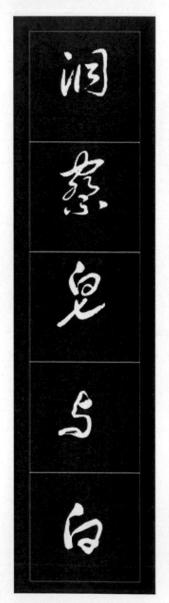

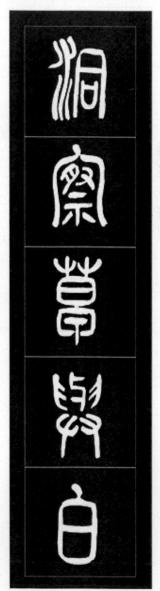

洞察皂與白

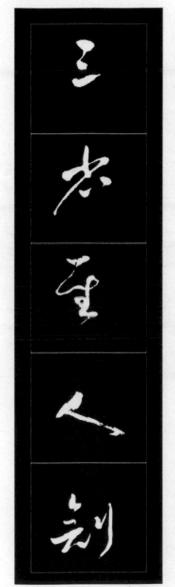

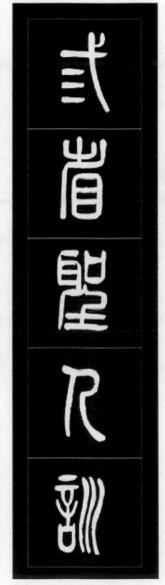

三省聖人訓

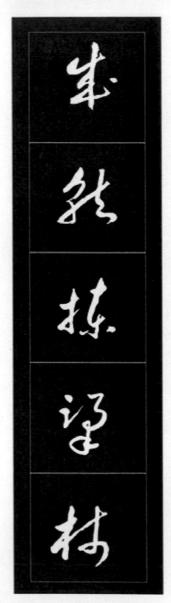

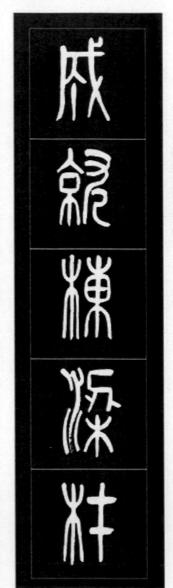

成就棟梁材

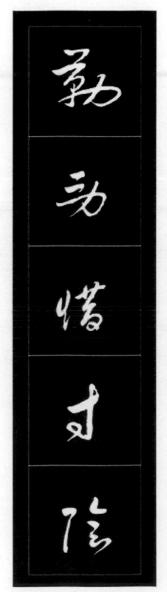

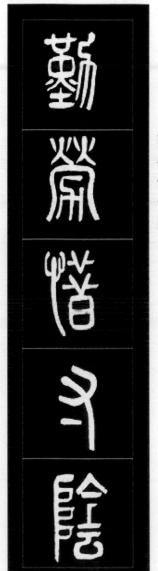

勤勞惜寸陰

簡墨品讀中國歷代書法家

鍾繇:扶正書法的先驅者

古人做出過很多唯美、浪漫到叫人瞠目結舌的事情,開起來像花朵,聽 起來像神話。

譬如,他們對於書法的那種純潔的、真實的熱愛,往往到了匪夷所思的 地步。譬如,他們生前被漢字裡面那些神祕的牽扯和爭奪所致命吸引,也會 把自己愛狠了的書法真跡帶到墳墓裡,繼續陪伴自己。

享受這樣入土「禮遇」的書家有幾個。其中,就有他。

所謂「諸法因緣生」,一切現象,都有其深刻的原因,絕不會是憑空而來,也不會是本來如此。戰國數百年,七強戰爭不已,各國都是全民皆兵。百姓們確實生活在困苦中,但同時也生活在一個大熔爐裡,在複雜的鬥爭中得到了豐富的鍛鍊。其中的傑出人物螺螄殼裡做道場,自然顯現出特別的風采,也有趣,也深情。經秦至漢,此風未泯。譬如,漢末有個高士王粲好學驢叫,他去世以後,曹丕到其墓上憑弔,令隨從者各學一聲驢叫,以誌紀念。這裡說的曹丕就是「煮豆燃豆萁」的那位著名的狠角色,居然還有趣、深情若此,何況其他人呢?

所以我們這個漢民族在當時確實是很強健很敢行大事,也很羅曼蒂克的。看看幾個無名的刺客也就略知一二。

而另一個盛世的唐代·情況也類似·前面也有幾百年亂世的戰爭鍾鍊· 不僅有民族的大融合·也有文化的大融合·到了唐代·就放出異彩來了。觀 古可以知今·如今的民風之所以還不夠強健、藝術不夠強大·其實也是積弱 已久、鍾鍊不足的緣故。世界上從來都沒有無緣無故的事情。

遍翻古籍, 奇怪地發現, 有的朝代, 好像主宰者是名偷懶的公主, 只派了靈魂來與人類約會和交合, 以至於人人都似乎不為吃穿享樂、只稟賦了偉大的使命而生, 連謀士、歌姬、打柴的也都雄壯如烈士。東漢末年其實正是這樣一個民風強健、紮堆兒出行大事的大人物的朝代。他就是這類不凡人物

中的一位。

唐代孫過庭所著的《書譜》·開宗的第一句是:「夫自古善書者·漢魏 有鍾張之絕·晉末稱『二王』之妙。」

語句中的「張」,是指東漢末年的書家張芝,張芝為東漢時期隸書體向行書、草書體轉變階段的代表性書家,而「鍾」則指的是他——鍾繇。他穿越兩千年的風雨而來,樣子、精神日漸鮮明,生動可撫。

查了查·張芝出生年月不詳·逝於東漢獻帝時期的西元192年·鍾繇則出生於東漢桓帝時期的西元151年。張芝去世時·他也已經41歲了·可以說,兩人基本是同時代人·只是他自東漢末進入了三國時代·當了魏的朝官。

張芝是以草書出色而成草聖。他呢?在書法史中的地位也很不低,論魏晉之書,必提及他。書法史中提及他的書法,都是說他的行書與章草之妙,而其墨跡真品幾乎沒有一件得以流傳下來,後世所刻的法帖《宣示表》、《賀捷表》、《薦季直表》等都被正式為後人臨摹的,有點可惜。但這些作品,如果真的是他所書的原作而確是後人臨摹,也稱得上當時的神妙之書——那是把書法當成吃飯一樣尋常事的抒情時代啊,能在裡面數得著,在整個書法史裡也就鳳毛麟角了。

而從中,我們也可以窺見他的書法成就是相當出色的。正因為書法成就的出色,加上日夜的思索,後來構成了他相當出色的書法理論——他的書論中反映出來的書法藝術觀,其實就是體現著魏晉時期整個的書法理論面貌,因為他是基於事實的基礎上而作的書論,不是什麼空穴來風。這種理論在實踐中繼承了東漢時期的代表性書家,譬如:曹喜、劉德升、蔡邕、張芝等人,他們的書法以及美學思想都是大有可取之處的。

長期以來,書法界總習慣把羲之奉為「書聖」,忽視了他和他的書論與之基本等同的意義。其實,生於東漢桓帝元嘉元年(剛剛進入西元曆法一百來年)的他,在中國書法史上的影響,應該說遠遠超過了羲之——他不但是中國的書史之祖,更是楷書的創始人。若論輩分,羲之書法學自於衛夫人,而衛夫人則學自於他,這樣算來,羲之應是他的徒孫。由此,他在中國書法史上的重要地位也可窺一斑。

他對書法藝術的追求如醉如癡。青年時期,他就與曹操因為共同的書法

愛好走到了一起,那時經常參加書法技藝切磋的還有邯鄲淳、韋誕、孫子荊、關枇杷等書法迷,還鬧過不少頑皮可愛的笑話:一次偶然,他發現同僚韋誕有蔡邕的真跡,向他借閱而苦求不得,他就難過得捶胸頓足,大哭大鬧了三天,全不顧個人體面,最後「其胸盡青,因嘔血」。虧得曹操派人「送五靈丹(三國時期療傷的聖藥)」給他,才救了他一命。而他極像東晉每聞清歌輒喚「奈何」愛音樂愛成癡子的桓子野,稱得上「一往而有深情」。也正因此,才有了書法上的驚人造詣。他的為人,極真,有控制不住的熱情和激情——其實魏晉時期的諸般人等大抵如此:不分什麼職業和身分,簡直全國上下一乃同胞。這點是我在眾多多才的朝代中最愛他的原因之一。而韋誕死後,他竟派人盜他的墓,終於獲得了夢裡都在跪求的、他的手跡。

他十一、二歲就背著家長隨著老師到山東抱犢山臨摹素、漢摩崖石刻,長大後學習書法更是到了走火入魔的地步,白天練晚上練,和朋友席地閒談時,總是邊聊天邊畫地練字,睡覺時,還以被子作紙張劃字,結果時間長了被子劃了個大窟窿——別人力透紙背,他是力透棉被。此外,他寫禿的筆,堆積如山;他寫過的絨帛,棄之成堆;他洗刷筆硯,池水盡黑,滲透地下,掘地三尺,仍為黑泥……總之,歷史上別的書家做過的那些過頭的傻事,他都做過,並有過之而無不及。因此,後人稱道其書法為「筆筆從空中來」也是必然的了。

那樣用心和癡迷的練習·順理成章有豐厚的回報·他的楷書尤其是小楷·體勢微扁·行間密實·點畫厚重·醇古簡靜·富有一種天真自然的意味·加上點畫中仍保有濃厚的隸意·因此顯得特別樸茂笨拙·淋漓著豐沛的元氣。

在嬗變時期的書法,有個很明顯的特徵:古質今勢。前面說過,他生於東漢末年,長於三國曹魏政權統治之時。當時的天下,群雄爭霸、百業凋零,特別是曹操挾天子以令諸侯的不臣時期,戰亂頻起,征伐不斷,有歷史影響的大戰頗多,這些直接影響到藝事,以致形成淡漠淺薄的情狀。當時的藝術上不如秦漢,下難比唐宋,但書法卻是一個例外。不能不說,單說在保存和承繼、發展書法這一點上,他也功不可沒——魏晉是完成書體嬗變重要階段,是篆隸真行草諸體兼備俱臻完善的一代,他就是處在這樣一個環節上的關鍵人物,承上啟下。書法由此才開始了茂長繁盛,而生生不息。

傳承倒還不是他最大的貢獻,他馳騁馬上思想、深門閉戶沉吟,專心研

究出來的書論對後世產生的影響才是最重要和深遠的——難得的是·在書法成長的最初·就有一雙巨大的手·來把它扶得端正——極其端正。比後來的很多有意無意對它大肆摧折和砍斫的手還要端正·和溫柔很多。

他的書論很零碎, 瓦楞裡的瘦草一般, 散見於後人所輯的煌煌文集中, 簡約無比而內藏大道。劉熙載《藝概‧書概》云:「鍾繇書法曰:『筆跡 者,界也,流美者,人也。』」《書苑菁華•秦漢魏四朝用筆法》也記載有 鍾繇大致相同的話說:「用筆者天也,流美者地也,非凡庸所知。」意思就 是:書法創作猶自然元氣賦予萬物,從而產生創造了奇異美妙的藝術。以天 地、天人來論述書法藝術,指書法藝術中存在的自然之氣,把對自然奧妙的 領悟運用於書法創作中,可以達到出神入化、賦造化之靈於筆端的境界—— 我思索著,也就是中國書畫的「外師造化,中得心源」觀的雛形。說的是: 書法的點線結構沖折避讓等等都存心揣摩描摹大自然造物之法,這是「外師 造化」,同時這種描摹又不是機械的,人是萬物靈長,是大自然的諦聽者, 人心感物而有美感,而有詩意,藝術創作正是為了表達這種美感和詩意,藝 術作品只有深刻發掘這種美感和詩意才能更感人,這就是「中得心源」。另 外,一顆敏感的心和自然是息息相通的,朝暉夕陰,陰晴圓缺都會引起人的 情感的微妙變化,這就有了點「物哀」、「幽玄」的意思,「物哀」所說的 人獨有的觸景生情的能力,正是人可以形成「心源」的能力,「心源」包涵 了情感,美感,詩意等等諸多豐富的內容,是藝術創作要挖掘的源泉,也是 東方文學藝術的重要特點。正因這種創造與太自然之鍾靈毓秀氣脈相通,故 謂「非凡庸所知」。實際上,這種看法主要指書體的自然流麗,平淡真淳, 多天工而少人為,表現了中國式審美上「物哀」與「幽玄」的另一重意境。

腳步天真,草木精神,以自然狀書勢,在書法藝術中追求自然美,是中國書法史上的重要美學範疇。那是書法最高的境界:在自然純樸中經營脆弱微妙的詩意。

值得特地一提的是,他還是個研究法制的專家,一生致力於「廢除死刑 復為肉刑」,但一直遭到華歆的反對,所以未被曹操採納,這說明他是個具 有人文關懷精神的人,講究人權的人。在那個遙遠得說夢一樣的時代,是十 分了不起的見識。

鍾繇(151~230)——中國三國時期書家。字元常‧穎川長社(今河南長葛縣東)人。好學多才‧舉孝廉‧仕至侍中、尚書僕射。魏明帝時‧進

封定陵侯·加授太傅銜·故世稱鍾太傅。相傳他少時曾隨劉勝入抱犢山學書三年。另一書家韋誕擁有才有筆法祕本。韋誕死之後,鍾繇令人盜墓得之。從此·他知道了「多力豐筋者聖·無力無筋者病」的道理。書藝大為長進。他臨死時·又把蔡邕筆法交給兒子鍾會說:「吾精思學書三十年,讀他法未終盡,後學其用筆。若與人居,畫地廣數步·臥畫被穿過表。如廁終日忘歸。每見萬類,皆畫象之。」正是由於他勤奮學習,並以東漢工篆隸的曹喜、善八分的蔡邕、創行書的劉德升為師,博採眾長,終於成為真、行、草、隸、篆各體皆精,尤以真、行成就最高的一代宗師。

鍾繇的楷書獨步當時,承襲了東漢隸書的遺風、八分開張、左右波挑、勢巧形密、自然古雅、筆勢自然、開創了由隸書到楷書的新貌。自言精思學書三十年。他和晉代王羲之並稱「鍾王」、所書《宣示表》被公認為「楷書之祖」。他的書跡歷代所傳者有《宣示表》、《賀捷表》、《力命表》、《墓田丙舍》、《白騎》、《還示》諸帖、但全是刻本、墨跡唯《薦季直表》一件。

謝安:與王羲之一起出席蘭亭集會的官員

還是捨不得不說魏晉風流·那就順著說吧。騎如椽大筆·到魏晉去·拜 會那個鼎鼎大名的謝安·

謝安是羲之的好朋友、最好的朋友。

就是那個後來被小杜「朱雀橋」呀「烏衣巷」地搖頭晃腦喟歎不已的謝安,「舊時王謝」裡的那個尤其著名的「謝」。

他不像個官,是個最沒官架子的官——在布衣羲之面前如此,在羲之的個性迥異的兒子們那樣的小輩面前也是如此——那個後來同父親齊了名的獻之,與他講起話來常沒大沒小,而羲之另一個才子兒子徽之,更是「乘興而來,興盡而去」,隨意得很,謝安不計較,反特別喜歡似的。他性格溫柔,喜安靜。所謂靜照忘求,秉著澄澈透明的心神。這本就符合晉人的審美理想,又暗合了他性格。再合適不過。

他本無意出仕·屢拒朝廷的徵召。當時就有人感慨地說:「安石(謝安的字)不肯出·天下百姓可怎麼辦呢?」但也有人認為不尊重朝廷·竟連續

幾次彈劾他,並要朝廷對他加以禁錮,限制他的活動自由(跟現代政治、軍事史上防備「睡虎」張學良一樣)。面對外界的種種反應,謝安嘛,當然仍舊安如泰山,對此根本不屑一顧。他是多麼厭惡出仕啊!連他的夫人劉氏某天都指著那些富貴的本家兄弟悄悄跟他開著私房玩笑:「大丈夫難道不應該這樣嗎?」這位怪人聽罷,忙手掩鼻口眉頭緊鎖道:「唉,恐怕我也不免要這樣。」

謝安把普通人眼裡的仕路之香當成了鮑肆之臭。也真是不普誦啊。

如此到底一直堅持到了他的弟弟謝萬出事。為了援手兄弟,他才決定步入仕途。即便是捏著鼻子做官,短短數載,靠了滿腹經略,還是直接做到了宰相級別,可謂權傾一時,富甲一方。

可他的心還是在文人那一撥裡,始終無法抽離。

他始終是個沉靜、自覺的好文人,富貴榮華浮雲過眼,卻從來不曾動心 背叛,一朵舊容顏。

他一直身在江湖、卻始終活在民間。這大不易呢。

做官嘛,當然也是做盡心盡職的官,否則算什麼好文人?與那賊人遇見在那新版「鴻門宴」上,他照樣安之若素,更有淝水之戰,草木皆兵,他卻羽扇輕搖,棋局不亂,安祥得像漫步在自家庭院。就這樣,他指揮若定,率東晉8萬士卒擊潰了前秦80萬大軍,英雄本色,成就千古佳話。

他活在成語典故、詩詞曲賦、古今小說中、從來不曾與我們遠離。

日常的行色裡,他的心胸肝膽,也足以鎮安朝野。在他盤桓東山、放情山水的時間裡,還發生過這樣一件事:一次,他和孫綽相約泛舟海上,不料後來起了風浪,一時間波濤洶湧,浪捲雲翻,同伴都大驚失色,激切立即返回。只有他一個人遊興頗濃,吟嘯詩文,看上去若無其事。划船的老頭見他相貌安閒,神色愉悅,便繼續向遠方划去。直到風浪來襲,小舟像一枚樹葉在大浪間翻轉的時候,眾人惶恐萬狀,站起喊叫,他卻從容地徐徐起立,說:「如果都這樣亂成一團,我們就回不去了。」大家才剎時靜下來,船因此得以平安駛回。

而心胸肝膽對於藝術來說也是一件十分重要的物事——有多大的器局, 就有多大的造就。這道理簡直顛撲不破,臻於真理。他出身書法世家,信仰 書法即心法·其書法——尤其是行書——同他的人一樣·結體自然·氣韻醇厚·運筆動中有靜·不急不躁·如山林蓊鬱·鳥聲啁啾。米芾《謝帖贊》就曾說他書「不繇不羲·自發淡古」——書法史上·能令「米癲」讚歎的人真不算多。而他又深得唐代大詩人李白的推崇和敬愛·以至於可愛的李白不時以他和很得他風骨神韻的後代謝靈運自居、自期·一生中都「謝公」、「謝公」地不離口·成千古佳話——文壇上·能令「詩仙」李白歎服的人也真少見吶。

接說謝安風流:他與會稽內史羲之、高士許洵、高僧支遁等一批名士遊山玩水,勾畫點染,飲酒賦詩,生活得好不自在。他還曾到臨安山中,靜坐於石室,面臨深谷,悠然長歎:「這樣才距伯夷不遠啦。」如你所知,由羲之發起的當時名士蘭亭聚會,大家臨流嬉戲,留下了曲水婉轉和彪炳千秋的《蘭亭序》,而他就是其中最積極的擁戴和參與者。當時他正值三十三歲的盛年。

不光文人雅集時他身段全無,平日裡,他就與羲之等平民好友常常混在一起,詩酒唱和,書法切磋,摹物狀景,頗為得趣。據《書斷》所述,他學寫正、草書體就是就教於王右軍。《述志賦》稱其「善草正,方圓自窮」。他的草書在東晉是頗負盛名的。當時有副蠻流行、現在也不陌生的對子題道:「謝草鄭蘭燕桂樹,唐詩晉字漢文章」,其中的「謝草」,就是指的謝安草書。又如宋代詞人、書家薑夔也曾說過:「《蘭亭記》及右軍諸貼第一,謝安石(即謝安)、大令諸帖次之,顏、柳、蘇、米,亦後世之可觀者。」由此可知,那時,他的書法、尤其行草的書寫水準和知名度是僅次於羲之的了。

說起謝安和羲之的不同尋常的友誼,就必須重提《蘭亭序》。 再細說一下那件事吧,那件書法史上煌煌大觀的著名事件:

從紹興城向西南的蘭渚山下,有一座幽雅別緻的古典園林。相傳春秋戰國時期,越王句踐曾在這裡種植蘭花,所以人們就把這裡稱作「蘭亭」,蘭亭裡有一彎彎曲曲的小水渠,水在曲溝裡緩緩地流過......大自然原本是這樣的自足圓滿、活潑生動而綿延不息。

晉永和九年三月三日·也就是1600多年前的那個溫暖的春天·42名居士在這裡集會·舉行修褉儀式之後·大家坐在河渠兩旁·侍者在它的上遊·

放上一隻盛酒的杯子,任憑酒杯由荷葉托著順水慢慢漂流,折回折去地,到 誰處打轉或停下,誰就得乘微醉或嘯吟或援翰,當即賦詩一首,作不出者罰 酒一杯……真會玩啊,晉人的曲水流觴果然別出心裁。看來被罰的人也真不 少。數了數,當時作出詩的只有26個——11人各成詩2首,15人各成詩1 首,16人作不出詩,各罰酒三觴。

他將大家的詩集起來‧用蠶繭紙、鼠須筆揮毫作序‧乘興而書‧寫下了舉世聞名的《蘭亭集序》‧被後人譽為「天下第一行書」‧他也由之被人尊為「書聖」‧《蘭亭集序》也被稱為「禊帖」‧而在如他所述「有崇山峻嶺‧茂林修竹;又有清流激湍‧映帶左右」的自然風景處‧更有了一道絕佳的文化風景——與此有關的這篇文章和書法作品‧在中國人的心中從此成為了重要的文化存在。

集會上,能者即興起句,儉腹高談,率真得如同兒童——羲之在文字裡 又跟謝安較上真兒了,十分地特異多趣。我們不妨來對照一下讀讀——能讀 得莞爾,乃至噴飯

謝安《蘭亭詩》:「萬殊混一理,安複覺彭殤。」

羲之《蘭亭序》:「每覽昔人興感之由,若合一契,未嘗不臨文嗟悼, 不能喻之於懷。固知一死生為虛誕,齊彭殤為妄作。後之視今,亦由今之視 昔。......」

謝安這樣說:世間萬物千差萬別·植物、動物、山、水混一理·天下萬物都是一樣的·都是一樣的道理·一樣相通的。哪能夠區別開來?一個長壽的人和短命的人都是一樣的——這完全是莊子「齊萬物」的思想。

羲之哪裡那麼溫暾含蓄?本就人如其字,真率蕭閒,不事思索,因此直接反駁:我每看到古人對死生大事發生感歎的原因,和我所感慨的好像符契那樣相合,未曾不看著那文章歎息悲傷,心裡卻又不明白它是什麼緣故。把長壽和短命等同起來的說法簡直扯淡嘛。……論起來羲之應該算是更一派天真的人。他曾有一首詩,裡面有幾句話:「大矣造化功,萬殊莫不均。群籟雖參差,適我無非新。」就是說,天地萬物沒有不是平等的,風吹著樹林有聲音,風吹著窗戶有聲音,萬物在風中都有聲音,群籟雖然不同,各種各樣聲音雖然有差別,但是對於我來說,它們碰到我的時候,我就感到很新鮮,為什麼新鮮呢?生命生生不息,我哪一天看到任何一個物象,我感到它是充

滿生命力·都感到它有新意。他就是以一種非常達觀的思想·以一種對生命的熱愛·對天地萬物各種各樣生命的熱愛·這種感情來對待世界·而不是以我來對待世界·轉向萬物·轉向天地萬物·轉向所有的生命......這觀點自然高妙。

我想,謝安的意思也當然是哲學的:人和萬物一樣,他都有生命,生命是無窮的,個人的生命是很短暫的,而作為整體的人,人類它是無窮的。個體生命它是很有限的,而作為萬物生生不息,它是無限的。這個道理在什麼地方?道理就是說當你把這個問題看透的時候,你的生命融入萬物之中,你的生命融入群體之中的時候,你是會感到胸懷坦蕩。你就不會過於去計較個人的一些事情,一切都是自然而然的呈現……這想法也自是逍遙。

然撇開是非曲直、境界高下不論‧謝安居廟堂高位而能和平惇厚‧一笑了之;羲之一芥草民而能秉心而論‧雄辯滔滔‧亢不亢‧卑不卑‧這在那長久的、亢卑分明的日子裡‧實在也是史上難得一見的好風景。

曾有文化學者研究、批評《蘭亭序》,所得出的結論令人瞠目:七拼八湊,語無倫次,不知所云。學者有他的審美和道理,但也有可能是沒有讀懂古人深意。父親曾說過,對於千百年流傳下來的東西,保持一定的敬畏是必要的。先敬畏,再溫和地說出自己的觀點吧,語氣不容置否不代表正確,正如有理不在聲高。

其實·清談再清·玄理再玄·到底思辯的成分少·他們朋友間溫婉盛詩·戲噱笑鬧·是作不得數的·雅趣而已。而他「齊萬物」的思想,其實還是蠻徹底的·比如他看待女人的態度·就沒有什麼貴賤之分·可以攜妓到處走動·不以為意——這一點時代所囿·值得商榷。但另一方面·前番也提過·他看待當時十分敏感的士庶差異·也比其他人要淡漠得多。

因了他胸中先有了許多道理·所以尋辭覓句起來也便不多難。他的詩歌好·一句是一句的:「鮮冰玉凝‧遇陽則消;素雪珠麗‧潔不崇朝......膏以朗煎‧蘭由芳凋。哲人悟之‧和任不摽......」直譯過來的意思就是:你看那鮮潔的冰凝結如玉‧但遇到溫暖就會消融。白雪美麗如珠‧但那光潔在早晨太陽初升時就會消盡......那膏油因為能夠放光‧所以會被燃盡。蘭花由於出眾的芳香‧所以會被採擷而凋零。智慧的人懂得這個道理‧隨和任達而不炫耀......

這幾乎就是他生命哲學的血淚總結。「膏以朗煎,蘭田芳凋」,豪華、熱鬧非耐久之物,富貴、繁華無一定之情。他還真是早悟蘭因——在那麼久以前,他周圍的人大都還混沌著的時候——還有這麼久以後,大多數人大都還混沌著的時候。

唉、想想也是、四郊之野、茫茫無象、而能吸風飲露、淵然而靜、千里歸寸心、方至為人修境罷?如老子言:為人貴似水、貴柔弱、貴居下流。確實是只有存大智慧的人才可以懂得這個道理哩。說起來,也如同他真書裡所擅長的「藏鋒」筆法——藏,是虛、是聲東擊西、是看不見的存在,是刻意追求的一種安寧潔美的境界。謝安於此很是明瞭:他官拜一品,可即便在山水懷抱中,那次再尋常不過的文人聚會上,他也和大家完全一樣,端靜寬簡,披拂野花、引聲吟哦、當即和四言、五言詩歌各一首,不及早祕書起草,也不榜書標出,還不做推舉講話,更不進行總結髮言,無人著意提及,也沒另紙記載,如果不是有人起意談他,也許後世記住的不過留下煌煌大觀《蘭亭序》的羲之、和當時只有9歲、被罰了酒的獻之父子了。他深具平常心,除了羲之,比他平常的另外那40名文人也深醉於平常心,忽略了官職、身分乃至才情的高下之分,只奔著觴詠一件單純的事情而去,才達成了晉文人真正健康而難能可貴的自由精神啊。

因此說,不平常的人,而有平常心,較之平常人有平常心更為難能可 貴。

謝安(320~385)——中國東晉時期書家、政治家、軍事家。字安石,號東山,浙江紹興人,祖籍陳郡陽夏(今河南太康),漢族。歷任吳興太守、侍中兼吏部尚書兼中護軍、尚書僕射兼領吏部加後將軍、揚州刺史兼中書監兼錄尚書事、都督五州、幽州之燕國諸軍事兼假節、太保兼都督十五州軍事兼衛將軍等職,死後追封太傅兼廬陵郡公。世稱謝太傅、謝安石、謝相、謝公。

他初與權臣周旋時,從不卑躬屈膝,不違背自己的準則卻能拒權臣而扶 社稷;等他自己當政的時候,又處處以大局為重,不結黨營私,不僅調和了 東晉內部矛盾,還於淝水之戰擊敗前秦並北伐奪回了大片領土;而到他北伐 勝利、正是功成名就之時,還能激流勇退,不戀權位;因此被後世人視為良 相的代表、「高潔」的典範。

謝安的「尺牘」、信箚非常有名。雖然那時「二王」並稱,但後世的不

少評論家還是認為他在王獻之之上。南宋姜夔就曾說過:「《蘭亭集序》及 右軍諸帖第一,謝安石大令諸帖次之,顏、柳、蘇、米,亦後世之可觀 者」。只可惜,他的書帖保存到今天的不多,能找到的僅殘存的幾幅。不 過,對於真正喜愛他和他的書法的人來說,也已經夠了。

郗浚、衛鑠:誰說女子不如男

關上燈·打開薄薄的、水一樣的音樂·夫人們就在夜露裡踏歌而來了 ——哪裡可以少得了她們?就像從四季裡刪除了春天,還活個什麼勁?

其實,在羲之那一節,我們就已睇見了那天下第一名的夫人的芳蹤—— 論起來,雖然生卒年都不詳,容貌也無跡尋,可說起來,她才真正是王氏家 族「克里斯瑪」式的人物呢——他癡迷練習,在她背上劃字,她推開,笑他 「人各有體」。他才醍醐灌頂,遂成大家。

他的七個兒子均是才子·均為她所出(那時略有地位的男人都是有其他婢妾的。他也有的。可所有的兒子都是她生的,還都是才子。怪吧?看出誰的基因更好了吧?)。難怪·那樣的父,這樣的母(夫人是著名的「三謝」、「四庾」、「六郗」裡「六郗」的女公子),兒子不個個奇才才怪——玄之、凝之、徽之、操之、渙之、肅之、獻之,無一不以書法文章聞名,除玄之、肅之外,其餘五個都有墨跡傳世。像這樣一溜兒白楊樹一般出落得如此齊整的書香子弟,都快能編成一個尖刀班啦。呵呵,也算史上難得一見的好風致了。那高古的時節,舉凡才子,多高雅,當然其中也不乏思想叛逆的,風流成性的,言辭狂妄的,行為不端的……他家的兒子們卻基本都屬高雅的那一類。這不得不歸功於夫人良好的家庭教育——她自己素日的行為就如理而行,絕不放逸。見子知母,一點不錯的。

宋人黃伯思《東觀餘論.晉宋齊人書》論這五兄弟的書法與乃父的關係 說:「凝之得其韻,操之得其體,徽之得其勢,渙之得其貌,獻之得其 源.....」,其中以「得其源」的小兒子獻之最為優秀,竟有與乃父分庭抗 禮、並駕齊驅之勢,是夫人最為得意的代表作,也耗費了她最多的心血。

與此有關——很多人認為這是讚揚羲之書法或展現獻之學書歷程的、我 倒覺得是凸顯夫人書法鑒賞水準的,卻是這樣一件事: 獻之少有盛名,也一度因覺得自己寫字水準不錯很神氣。後來獻之把一 大堆寫好的字給父親看,希望聽到幾句表揚的話。誰知,父親一張張掀過, 一個勁地搖頭。掀到一個「大」字,才現出較滿意的神情,隨手在「大」字 下填了一個點,然後把字稿全部退還給獻之。

小獻之心中仍然不服,又將全部習字抱給母親看,並說:「我練了五年,並且是完全按照父親的字樣練的。您仔細看看,我和父親的字還有什麼不同?」母親果然認真地看了三天,最後指著羲之在「大」字下加的那個點兒,歎了口氣,指出:「我兒磨盡三缸水,唯有一點像羲之」。她循循善誘,待兒子驕氣消盡,才又鼓勵——呵呵,夫人的情商也竟是一流。

丈夫、兒子一門才子·不用說夫人的智商自然是高的·加之知書達禮的世家出身·有些斤兩·並不驕縱——越是知書達禮的大家閨秀·才越不驕縱呢。可惜世人多附會和理解錯了·於是便有了許多妄自穿鑿或東施效顰的勾當出來,貽笑大方。

她也是書家·書風靜穆·真趣環生·當時就有「女中仙筆」的美麗外號 (才夠大了吧?可扛不住她用心掩蓋·和倉促中的遺落)。唔·晉人真是蠻 多情義·極重才·連女子也青眼相加。記得《神仙傳》中記著:劉綱與他的 妻子都有道術。一天·劉綱吐盤成鯉·其妻吐盤成獺——夫人就是那「有道術」的夫君的「有道術」的妻·多麼般配。

實際上,到最後,在史上,她也就落了個「賢妻良母」的美麗昵稱——美麗是美麗,那「道術」卻給淹沒無痕:同其他女書家差不多,她也並無一個字作品存世。人們常說紙壽千年,也就是說,紙能歷經千年而不損,果真是這樣嗎?我們真希望能是這樣——哪一天,真的在山窪裡某個新嫁的農家小婦人忙忙叨叨從祖輩的老箱子底下取出來打算糊鞋樣子的紙張上,看到她的名字。

我們像孩子,攀爬上她的身體,抓取握緊她的簪環,肯定有些感覺甚至 痛的,她卻像冬天大雪似的沉默不語。

想開吧,也少些遺憾:世人眼裡,筆墨那東西,是千古事,好多時候,需要蓋棺論定,到底不如現世頌讚來的好。況且,一芥女子,做得好不如嫁得好,走出三千里、兩千年去,也還是說得通。

因為那個齒白唇紅的神祕朝代迷人的、勾掛連環的某些線索的牽引、說

起書法和王氏家族,不得不說一下另外一位和羲之有著淵源的夫人:衛夫人。不得不說——呵呵,那個由外向內、由動向靜、由粗獷到精細、整個審美風格偷著轉移的朝代,可愛的、懵懂、有些慌亂和有違綱常的朝代,好像天下書家沒什麼要緊事可做,也不大吃飯,只每天著了寬袍大袖,走東家串西家,串門子聊天,說些天下在自己的袖子裡這樣沒邊兒的大話,還走動頻繁,你婚我嫁,打斷骨頭連著筋地,都是親戚……因此,從深閨走向鏡頭的她的出現,一點也不讓我們感到有多奇怪。

花開兩朵,再說衛夫人。她是羲之的表姑,出身於著名的草書世家河東衛氏,又曾師事鍾繇,以隸書和正書見長,書風一片清麗優雅,被後人評為猶如「插花舞女,低昂美容;紅蓮映水,碧海浮霞」。這位夫人的命運和一般的才女沒有什麼兩樣——有著種種的負擔,都夠寫成書,丈夫去世後,她長期住在王家,成為青年羲之的家庭教師,一段綿長的師徒情緣就開始流淌在剡溪之畔。因此,可以說羲之是她的衣缽弟子。他曾在《題夫人筆陣圖》一文中曾充滿感激之情地說:「余少學衛夫人畫,將為大能。」由此可見其心中對衛氏書法的尊崇。那時有個不怎麼好的社會風氣,就是絕大多數好的書跡一般人不易看到,因為筆法要保密,還不可以輕易傳人。一個女子能走出這個規矩,有所擔當,是需要很大勇氣的。

——這個世界上,人人都有一些負擔,可是,負擔那東西有時是需要掮 一掮的,常常掮著掮著,就成了才華。

她的才華就是她的正書。它被後來的評論者譽為楷書法則,為魏體的創立、以及向隋唐楷書的過渡拓平了道路,歷代為許多男性卓越才人所稱頌不已。就連大詩人杜甫也有詩句:「學畫先學衛夫人,但恨無過王右軍。」

書家裡·驚動了大詩人開口講話的·除了才大如天的張旭·就數她了。 衛夫人為女子們爭來金燦燦的獎牌。

她確實配得上那樣好看的獎牌:向來沒有一件事情是空穴來風,藝術更是如此。衛夫人的正書,確乎方筆凝重,儀態端莊,字體雅正,墨法合度, 實為女子書法中的佼佼。

她在書法理論上也極有創見,所撰《筆陣圖》,僅五百餘字,卻滿目錦繡:她以簡練的文辭,對筆、墨、紙、硯的選擇、執筆部位及傳統書法的法則,都細細作了深入淺出的闡述。其理論之精闢,見解之卓越,堪稱古代書

論中的精萃。

我們知道,她是結過婚的,有平庸的丈夫,和短暫的生命——她在剡縣教導羲之,可惜只呆了兩年便化為一抔黃土,墓葬獨秀山。對於她的墓地具體坐落何處,多年來一直是個謎,至今仍有許多書家在瞻仰書聖墓後,想再拜謁他的書法老師,但終究遍尋無著她的蹤影。

很想把她配給謝安——才貌相配,還強強聯合,閨房嬉戲一定斯文有趣,年紀也應該差不許多。

然而,史上傑出的女書家是多麼地少呀!圖元日大家難得的好夢——她們對於中國社會來說也的確是個好夢,她們的絕唱,就是那來自我們夢幻的音響。而高標千古的「魏晉風度」在夫人們身上也濃筆重彩——它完全可以作為女子們對人生的愛戀、自我的發現和肯定的範本來傚法,是時代最可歌頌的命題。她們與同時代傑出的男人們一樣,行止、眼神、儀態、心靈……無不漂亮俊逸,隨著春來秋去的,每當微微濕潤的天氣,黃雀在小風中藍天下忙著尋覓四葉草的午間,便備一杯薄酒,像一群好看的菜花蝶一樣聚攏了聊天,並以頻頻的煮字來消除寂寞,求得真我。這在很大程度上和當時的文學的自覺美學潮流相輔相成——在酒和玄談和作書的表像後面,蘊涵著的是自身價值的思考以及人生的定位。這便是漂亮的形式(漂亮飄逸)和內在的精神(智慧灑脫)的相互結合,終而成就了其個性的美學根基。

仔細瞧,她們又大都喜愛正書。前段我在父親的大書架上狂翻書法典籍,發現,其實東晉時人們已不再責怪草書「上非天象所垂、下非河洛所吐,中非聖人所造」,而是以一種審美的眼光看到草書「婉若銀鉤,漂若驚鸞,舒翼未發,若舉復安」的審美特徵,王洽與內侄羲之帶頭「變章草為今草,韻媚婉轉,大行於世」,晉人又都風神瀟灑,不滯於物,似乎人人都像粉色桃花瘋瘋癲癲漫天飛舞,擅草的人數極多。而女書家們則幾乎無一專擅正書這種極其美妙然而略嫌拘謹的書體。原因何在呢?

也許,無論何時,在多數人的心中,一個女書家的字應該是娟好、蘊藉、四平八穩的,像愛,像琉璃,哪裡能夠執鐵綽板拍拍打打唱「大江東去」?屈子遺風如此,閨閣儀表何必?那種婉約纖巧風格取向也確實更適合大多數女子,女子腕力稍弱,對藝術的感覺和作書態度卻往往勝過男性,加上心境清平、恬淡等諧和因素,字裡行間便自然流露出和融、自然的意韻。而當時又風行夫唱婦隨、以夫為師學寫正書的傳統(衛夫人是個例外),不

少女書家就近將書法當女紅‧主攻方向定位在小楷、小行草與篆隸書上‧即便曠達高傲如謝道蘊也不能免俗。可惜‧這不免限制了女書家的才華展露。

好在她們裡面的許多人沒有給戕害泥中·到底還是展露了蓬鬆松、白了頭的雲鬢(為什麼·曾經是好看菜花蝶的她們·都長成了這個樣子?怎麼可以?)·硬是挺住了·煢煢孑立·沉默著·生長出涓長細微的溫暖和柔軟·讓後代許多的蜻蜓蝴蝶蜂子什麼的落在上頭·吸吮那蜜——那蜜你看不見·可就是吸吮到了。

她們多麼完美!就這樣‧她們潔淨無比地曳動在秋風涼夜裡‧穿過霧濛濛的淺水域和用香氣抒情的緣田野‧踏歌而來了——兼著簡樸的裙裾‧和漂泊的思想‧並用一管蒹葭筆‧微笑或泣哭。

雲朵不說話,她們也不說話。

郗浚(生卒年不詳)——中國東晉時期女書家。出自東晉大家族之一的 郗家,其父郗鑒善書,兄弟愔、曇也都有書名,故夫人善書當出家學。民間 還流傳一些關於她培養兒子們練習書藝的故事。她作為王羲之的夫人、王獻 之的母親,擅長書法,應當是順理成章的事。還可以推想,她在王獻之的藝 術成長過程中,應當產生過非常重要的作用。

衛鑠(生卒年不詳)——中國東晉時期女書家。衛氏是三國、兩晉時期的重要家族之一。張懷瓘《書斷》稱她:「隸書尤善‧規矩鍾公。碎玉壺之冰‧爛瑤臺之月;婉然芳樹‧穆若清風。」她是王羲之的老師(王玉池先生甚至推測‧她可能就是王羲之《姨母帖》中所悼念的姨母)‧對於書聖的藝術成長和光大的作用是極大的。

王徽之:「何必見戴」的自由人

他一生都是個有意思、無媚骨的人。看下面幾個分鏡頭,就可知一、二 一一建業城(今南京)春和景明,車多人堵的,他不稀罕,就自己到郊外尋了處僻靜處所,收拾停當。紙窗茅屋,新桃舊雨,一雙燕子翩然掠過淡綠的柳枝,停在簷下新築的巢中,呢喃不已。一陣涼風吹過,分散了些四月的甜膩和倉促,還有馬糞的濕潤的香,稻草的溫暖的香,細草的清甜的香,草木灰的炙熱的香,,真合心意。 這個面容俊朗、身材勻稱的白衣少年,負手站在空空的庭院中,學著院中花狗, 翅起鼻子, 使勁嗅嗅香氣們, 看著燕子掠去, 開心地說:「『仲春三月,玄鳥至』, 莫非近日有什麼喜事嗎?」不等人回答, 他轉身卻見隨從正忙著搬東西, 就急忙攔阻:「先不要管那些東西了, 隨便堆在哪裡吧。趁天色還早,你們快去買些竹子來種下。」

隨從不解:「公子在這裡住不過三五日,種竹子做什麼?」

少年說:「你們哪裡知道·我一天不見竹子·便覺俗氣逼人·怎麼可以 一天少得了它呢?」

這少年還能是誰?就是徽之·右軍將軍羲之的第五子。因這幾天要往瓦官寺聽名僧支道林說法·又不喜紅塵嘈雜·便在遠郊寺院附近租了間空屋住下,身心歡喜。他愛竹如命·在家時屋前屋後都種的有竹·常在暗雨敲竹的時辰,諷頌嘯詠·筆走龍蛇。因而一時見院中無竹·便覺不能忍受。

據說他年紀輕輕就很注重儀表,穿著什麼的總是很整潔,即使沒事在家裡呆上一整天,仍然衣著齊整,絕不馬虎。史書上形容他:「風流為一時之冠」。這一點跟他父親那種在郗家前來相女婿了還坦胸高臥於東床的放誕行為倒是很有些不同。

他的放誕是另外一種:他逍遙不任、秦淮聽笛、雪夜訪戴的故事鐵勾銀線的,像個個版畫,像個個童話,像個個鈴子一樣搖過來,曆千古而不滅,也是因為這位書家公子別樣的絕代風流罷?無論古今,都好像很少有人能做出那樣的事:

那次,他乘船至秦淮河畔,見岸上有車馬駛過,經人介紹,知道了車中主人是桓伊。那時桓伊已經是位戰功赫赫的名將,因參與淝水之戰有功,封「永修縣侯」,進號「右軍」。又擅長音樂,為江左第一,藏有蔡邕的「柯亭笛」,常吹奏自娛。

他與他在此之前沒有任何的交情。但他聽到桓伊來了,立刻命人上岸給素不相識的桓伊帶了個口信,「久聞將軍擅長吹笛,能否今日為我一奏。」而桓伊也因久仰他的大名,毫不猶豫地下車,來到了他的船上。

至此,他和桓伊一直沒有對面說一句話。他正襟危坐,洗耳恭聽,桓伊直接坐在胡床上,拿起了他名貴的「柯亭笛」,使出看家本領,為他吹了詠梅花的「三調」曲子——曲聲高妙絕倫,並在不同的徽位上,重複了三次,

凸顯了梅花精神及其茂長的生命力。曲畢, 桓伊就起身離開, 駕車而去。

他與他最終都沒有說上一句話。據明朝朱權所編的《神奇祕譜》載,當 日桓伊所奏的三調詠梅笛曲,便是流傳至今的《梅花三弄》。

雖然,那一次,還有一生,他們都沒有說過一句話,但透過高昂不屈的樂曲,兩人做著最親密的精神上的交流。在《梅花三弄》這樣精絕的名曲中,在兩個高潔的靈魂間,任何語言都成為了多餘,任何寒暄都失去了意義。他們契合無間的心印敵過了俗常意義上的萬語千言。

相信,他們兩人在曲子裡都是「乘興而來、盡興而返」的,而且,那時 寬大飄逸的衫子已經取代了厚重單調的深衣,在風裡站立的兩人,一演奏一 知音的那一刻必定翩然若仙。

還有更高蹈的傳說,使得他更活得像極一個傳說:

當時下了一天大雪——你曉得古代的雪,那可真叫個豐年好大雪,不肯留白,簡直湮滅了天地。當時,家住山陰的他一覺醒來,剛好子夜,他心情大好,便打開門窗,命隨從溫酒而飲。因看到大雪初霽,夜風清朗,於是感到神思徬徨,吟詠起左思的《招隱詩》。沒哼上幾句,就忽然懷念起朋友戴逵戴安道來。當時戴逵遠在曹娥江上遊的剡縣,相隔100多里路。他即刻穿上月色,連夜乘小船前往。經過了一夜的艱苦行程才到——舟楫勞頓,冷天寒地,沒有理由不摯友相攜高聲吟哦……可是呀,他到了戴逵家門前卻又稍作遲疑,而後立即轉身返回。這是任何人都理解不了的事情。後來有人問他為什麼這樣率性,他的回答出人意表:「我本來是乘著興致前往,興致已盡,自然返回,為何一定要見到戴逵呢?」

多麼卓榮不群!因想念一個姓戴的朋友了·就不顧雪夜的寒冷·乘興去訪。但到了人家門口·卻不敲門進去·理由是已經「興盡」了……夠帥氣。遙想東晉當年·文人處世大抵有兩種選擇:一曰入世·或建功立業·將進伊擊而友尚父;或安享富貴淫樂·聚貨千億·擊鐘鼎食·枕籍芬芳·婉孌美色;或卑懦委隨·承旨倚扉;或進趨世利·茍容偷合;或愷悌弘覆·施而不得;或為任俠·如市南宜僚之神勇內固·山淵其志;或如毛公藺生之龍驤虎步·慕為壯士。二曰出世·或苦身竭力·翦除荊棘·山居穀飲·倚巖而息;或隱於人間·外化其形·內藏其情·屈身隱時·陸塵無名·雖在人間·實處冥冥;或逃政而隱·如箕山之夫·穎水之父·輕賤唐虞·而笑大禹;或褒衣

博帶、意態疏朗、持麈尾、醉流觴、修神仙之道、與王喬寺松為侶;或如老聃之清靜微妙、守玄抱一;或如莊周之齊物、變化洞達而放逸……而他卻是跳出諸般藩籬、另闢蹊徑、選擇的是第三種——遊世:傲睨滑稽、挾智任術、寫些閒字、說些閒話、忙著讀些古雅得可以入了《詩經》的植物、圖的不過是個內不愧心、外不負俗、交不為利、仕不謀祿、鑒乎古今、滌情蕩欲……真是一種恬靜、自適、返歸自然但又不是不食人間煙火的生活啊、人人嚮往。叫人想起目下風靡網路上下的一則辭職信:「世界那麼大、我想去看看。」人生艱澀難拔腳、幾人能做成王徽之呢?

想來魏晉中人,人人清談不要權、錢,然而個個到頭來卻都是在權利眼中翻滾,個個都想在這個大舞臺上充分顯現一把高明或顯現一把淺劣。好像只有他真正把灑脫演繹成一種深層意義上的美,就像黑夜中的燈火,和冷冬裡的暖日。難怪連遠在日本的那個著名漢詩詩人大沼枕山瞭解了他的人和事後,都不禁喟然歎惋:「一種風流吾最愛,六朝人物晚唐詩」,從而跟許多人一樣,患上一種深深的魏晉情結。而晚唐的才高和情深,在他這裡,也一併囊括。

其實,品質特別高潔和特別有才能的人在他們所處的時代基本都是被排擠的,這是大儒們在不同時期說的大致類似的意思,果然不虛——就連他這樣一個閒雲野鶴、自己跟自己玩、誰也危害不著的人,居然也是「時人欽其才而穢其行」,被一部分人抵死孤立。但他的才華孤立不了。到今天,害他的人名字誰都記不得了,他的書法還在,軼事流傳民間。

他如同一個行為藝術家‧遠遠在彼‧高高在上‧與竹與雪與舟與墨...... 有緣相聚‧無緣分散‧真正茶禪一味、天人合一‧像一幀不讀之讀狀態下的 書法藏品‧靜靜地‧在案頭;像一位不訪而訪境遇裡的率真老友‧靜靜地‧ 在遠處。不必招呼‧也已熟讀‧或默契。

況且,放眼再看,歷史上大凡優秀或傑出的文人,大都遭受過同類的嫉恨。如曹操對付彌衡,鍾會對付嵇康,王安石對付蘇東坡......這種同類相斥、勢同水火的例子比比皆是。一旦沿著識字的路徑,進到學問的大門裡面,就有了分庭抗禮的產生:文章不如人家精彩,名氣不如人家響亮,或者在字呀畫呀、音律上找不到感覺、爬不到巔峰,或者乾脆就是比人家難看比人家老,那樣的鬱悶簡直是悶罐車,必然有一番歇斯底里、火光衝天、爆炸式的大宣洩。於是,就會用下流無恥的手段將比自己拔尖的文(書、畫、

樂……) 壇對手搞臭、搞死,是幾千年來文壇上的政治小人,以及政壇上的文化小人慣用的狠招。高標見嫉,也是包括他在內的不少文人屢遭詬病的歷史頑癥。

看似文弱柔靜的文人一旦心狠起來,往往比語重聲高的粗人更可怕,更冷血。

至此、想起了紀曉嵐《閱微草堂筆記》中有篇談狐的文章。文章大意是:有客問狐仙最怕什麼、狐仙回答說:「狐!」客惶惑不解、問:「既是同類、何以畏之?」狐仙正色曰:「天下唯同類可畏也……凡爭產者、必同父之子;凡爭寵者、必同夫之妻;凡爭權者、必同官之士;凡爭利者、必同市之賈。勢近則相礙、相礙則相軋耳……」故事雖然荒誕、卻道盡了同類之爭的必然性、寓意不淺、可解大惑——為什麼沒有招惹別人而別人橫加刁難。

就這樣,他的書法看似禿筆無鋒,不守矩矱,勢同風吹過小溪,村樹搖擺,也等同他的為人,任情適性,無視名教;又猶如他那彷彿不沾星點塵泥的陰柔儀表,看著無所著力,特立獨行,卻聞有蘭麝,聽有金石,哪是俗流所能拘羈萬一的?他的書法隨山石曲折,水氣充溢,叫人想起保羅,莫里埃琴絃上那些E調的好音樂,那些細紋似的和絃,那些源自大自然的聲音,和飛翔——如此溫和,如此恬靜,如此圓厚,卻如此堅韌。

他的字像是歲月的掌紋,勾勾圈圈、深深淺淺、安安靜靜,刻著他這個 特異生命的軌跡。

他彷彿只用靈魂行走。那樣真好。

王徽之(338~388)——中國東晉時期書家。字子猷,王羲之第五子。歷任車騎參軍、大司馬及黃門侍郎。曾參與蘭亭之會,其書法成就在王氏兄弟中僅次於其弟王獻之。

王徽之生性「卓犖不羈」,生活上「不修邊幅」,即使是做了官,也是「蓬首散帶」,」「不綜府事」。桓沖曾勸告他,為官要整衣理冠,應當努力認真嚴肅地處理公務。他對桓溫的話根本不予理睬,照樣「直眼高視」,整天東遊西逛。由於「其性放誕」,受不了朝中各種規矩的束縛,在任黃門侍郎一職不久,便「棄官東歸」,退居山陰。

王徽之生性酷愛竹、他棄官退居後、發現住宅周圍無一枝竹、當即親手

在房子周圍栽滿了竹子,每天在竹林之下吹嘯詠竹,竹子成了他生活中極其重要之物。有人問他為何特別喜歡竹子,他回答道:「此君高尚無比,何可一日無此君邪!」

他深具名士風範·民間流傳有多種風雅逸事。文章為世人所推崇·善書書、尤善正、草書。其書法成就在王氏兄弟中僅次於其弟獻之。歷任車騎參軍、大司馬、黃門侍郎·後棄官東歸。他自幼追隨其父學書法·在兄弟中惟有「徽之得其勢」·宋《宣和書譜》。評其書法「作字亦自韻勝」。詩文有集八卷·已佚。今存文一篇·見《全上古三代秦漢三國六朝文》·詩二首·見《先秦漢魏晉南北朝詩》。傳世書帖有《承嫂病不減帖》、《新月帖》等。《晉書》有傳。《世說新語》中有載。其《新月帖》以行楷為主·揮灑自如,筆法多變,妍美流暢。

智永:王氏家族的末路繁華

像那天下一等一的美人,任憑怎樣的芳華絕代,也終免不了白頭。芳華 絕代的王氏書家族,竟然也有尾聲。

這個尾聲就是一路搖著鈴鐸之聲的智永·釋智永。他的衣服是極美麗的 灰色·上面還沾染著薄薄一層極美麗的灰塵。

——好在還有這個尾聲,雖然這個尾聲已經不再姓王,而改姓釋。因為他已經遁入空門,皈依了釋迦牟尼。尾聲就是餘香,餘便餘,卻還是香,可……香便香,總歸是餘。生活辨證得嚇人。

智永的俗名已不得而知,只知他由陳入隋,有一位哥哥名叫王孝賓。時代變遷,家族寥落,兄弟二人看到大勢已去,四大皆空,便將世代相傳的會稽舊宅舍為嘉祥寺,雙雙剃度為僧,兄法號惠欣,自己則法號智永,人稱「永禪師」。後來為了祭掃祖墳之便,又商議著移居永欣寺,真是萬念俱灰,佛經洗心,把祖祖輩輩的功名勳業、富貴榮華全忘到九霄雲外,卻唯有忘不了書法這個「小技」。

忘不了也是正常的——和尚裡,有混口飯吃的和尚,有好色的花和尚,還有處級和尚、局級的幹部和尚……跟俗世裡的吃喝拉撒似的分門別類沒什麼兩樣,也練功、寫字,也吵嘴和友愛。要知道,和尚只是頭上沒毛的人之

一種而已,不是神仙啊。

依照佛家的「即心即佛」的理論・人心本是清淨的・按照自然本性去做,尊重個人內心的覺悟,就是最佳的人生哲學。這話適用於禪宗,也適用於書法。學書如學禪,有如禪僧參話頭,未開悟時只覺渾渾噩噩,飯不知香,睡不得甜,眼看著山窮水盡,卻怎麼柳暗花明?——然而,不用愁煩,契機出現,就像人人內心深處原本都有的那盞明燈,雖然因為俗世的塵埃太多,日蒙月侵,一日一日,塵封了燈芯子,使人陷入迷途,生了病,病輕,病篤,都不能醒;雖然還一度明燈熄滅了,內心地獄一樣黑暗。可,想要得大自在的我們,隨著不斷的靜心修習,漸漸地,借得幡悟,把內心的孤明寂照之燈又一點一點剔亮了起來,產生出無量的光芒,使心靈像天堂一樣明亮,一躍成為身體的主子,而闊步開拔。於是,我們便得到了救贖。

在書法上,得到救贖的時候,就是「得大自在」的時候,也就是「寫到 生時」的時候。

智永肯定也是經歷了這個階段的。他一手持禪缽‧一手握斑管‧立在那裡‧沉吟片刻‧作書半尺‧寬敞的百衲僧袍‧迎風輕揚。

智永有兩個學書小名詞——「退筆塚」和「鐵門限」·藏匿在史冊中特別耀眼·因他終日習書孜孜不倦·樂此不疲·用力尤為精勤,在寺內閣樓上臨摹先人羲之等等的遺帖達四十年之久(有記載說他「登樓不下·四十餘年」)·寫禿萬千鋒穎——用壞的筆頭整整裝滿五大籮筐·埋在寺中園內·猶如一座不小的墳塋·稱「退筆塚」。後來他將這幾十年臨得的《真草千字文》挑選出八百餘本比較滿意的·分施給浙東諸寺·備受珍愛(日子過去了多麼久啊·久到至今備受珍愛的八百件中只有兩件得以存留了下來)。從此他書名大振·求書者絡繹不絕·把門檻都踩斷了,只得用鐵皮包起來·人稱「鐵門限」。

苦心人,天不負,他終於妙傳家法,對羲之書法學得惟妙惟肖,又有所變化,被後人評「秀潤圓勁,八面俱備」,東坡更把他的書法比作陶淵明的詩,越看越有韻味。的確不錯,他的作品那麼高古,像一枚斑駁青銅器裡,抽條生發的幾枝子寒梅,窈窕在料峭西風裡。

唐初大書家歐陽詢、虞世南早年都曾師法過他, 入唐後受命在弘文館講授書法, 這就將王氏書風傳續下去。清代吳喬在《圍爐詩話》中說:「晉、

宋人字蕭散簡遠·智永稍變·至顏(真卿)、柳(公權)而整齊·又至明變 為閻立綱體。」可見智永在中國古代書法演變史上承前啟後的重要地位。

書法總是伴隨著王氏家族·與王氏家族的盛衰相始終,成為王氏家族精神文化上的象徵。王褒把書帶到北方,而王氏書法的最後一位知名的傳人則把它帶到新的朝代,並且以它為樞紐向更遠的後世傳遞。更加富有像徵意味的是,羲之本是王氏書法的代表,而這最後一位傳人恰巧是他的七世孫。並且這位傳人的籍貫在史書上已不再作「瑯琊」,而是「會稽」——那是王氏南遷後新的家鄉;是個剃度了的和尚,丟了祖姓……這一切都富有悲劇性的象徵意味。好像歷史在向過去告別的時候,總要安排一個像徵性的人物,製造一種哀矜的氣氛,讓人深恨一秋又一秋。

羲之既是王氏書法的代表,《蘭亭帖》又是羲之書法的代表,而此帖的 遭際又與智永相關,這也是一個像徵。後來這本法帖傳到智永手中。智永是 出家人,沒有子女,臨終前託付給弟子辯才和尚。辯才不敢稍許疏忽,珍藏 在所住方丈的屋樑上。入唐之後、太宗李世民極為醉心於羲之的書跡、凡傳 世的真本幾乎蒐羅殆盡,唯獨缺了最著名的《蘭亭帖》,成為他的一個心 病。後來聽說此帖在辯才手中,便三番五次將他召到朝廷追問索取,辯才使 終不肯承認。李世民雖為天子,此事卻不便強奪,便與大臣設計了一個智取 之法:派梁元帝曾孫、當朝監察禦史、足智多謀的蕭翼前往賺取。蕭翼向李 世民討了幾本「二王」的字畫李跡作為誘餌、裝扮成潦倒書生模樣、隨商船 南下,來到辯才所住的寺院,二人交上朋友,圍棋撫琴,談字論畫,過從甚 密。有一天趁前談興正濃,蕭翼出示了「二王」的字書。辯才看見這些稀世 之寶,又見蕭翼如此坦誠,便也不生疑慮,從屋樑上取出《蘭亭帖》請他觀 賞・事後也不再放回・與蕭翼帶來的」二王」諸帖一起置於案頭・日日臨墓 數遍。蕭翼乘他有一天外出之機,從其弟子處騙得室門的鑰匙,將《蘭亭 帖》及其他」二王」書帖席捲而去,交給了李世民。李世民大喜,重嘗蕭翼 以及辯才和尚。後來李世民病危,囑咐太子以《蘭亭帖》殉葬。從此《蘭亭 帖》便只留下幾種摹本,真跡在世間永遠消失了,長伴著那位千古名君,與 之俱化煙塵。

辯才和尚自此生活在對智永的感恩和愧疚裡,不得脫身,愧怍自己心中 有魔、才鑄成大錯,不久也便死去。

而釋智永的末路繁華之後,風從有瘡孔的日子穿過,再沒有留下一絲痕

跡——從唐至近世以來的漫長歲月·王氏書家族再沒有一個顯赫的書家出來,猶如謝氏詩歌家族再無一個著名的詩人出來一樣。一般的書家即使有,也不再敢冠以「瑯琊王氏」的郡望,只在角落裡偷兒一般,鈴枚「會稽王氏」或「鹹陽王氏」的小小閒章,如同小小靈魂的來過。在兩晉南朝這個特殊的歷史時期,「瑯琊王氏」以及「陳郡謝氏」等用語包含著特定的內涵,它是權勢、華貴、風流的標誌。而這一切,都隨著產生它們的歷史條件和無情歲月一同消逝了。

然而,也正像王氏家族進入隋唐以後在政治上曾有過一段餘光燦爛一樣,在書法上也有一段餘波瀲灩。王褒的曾孫王綝在武則天時官至宰相,當時也以書法知名。但與其說他是書家,不如說他是書法收藏家。憑藉他出身書法世家的優勢,家藏的書帖圖畫比朝廷祕閣所藏還多,而且儘是世上罕見的異本。武則天喜愛書法,曾向他徵求王氏的書帖,他如數獻出,並上書說:「十世從祖羲之書四十餘番,太宗求之,先臣悉上送,今所存唯一柚。並上十一世祖導、十世祖洽、九世祖珣、八世祖曇首、七世祖僧綽、六世祖仲寶(即王儉)、五世祖騫、高祖規、曾祖褒,並九世從祖獻之等,凡二十八人書,共十篇。」

從晉代到陳代,從南朝到北朝,從王導到王褒,再到非直系的羲之、獻之,每一代的作品都有。這可以說是王氏子弟對自己祖上昔上精神文化產品的最後一次總結與回顧,是他們風流文采最後一次集體展示與閃現。

現在看來,武則天並不是多麼貪婪的人,她沒有把這些稀世之珍據為己有,更不留著殉葬,而是「遍示群臣」,奇書共賞,然後命當時的著名作家、中書舍人崔融編為一集,名《寶章集》,並撰述這個書家的世系,然後將它們裝裱一新,完璧歸趙,賜還給王綝。但此本和今天流傳下來的墨本各不相同,很難確定究竟原來的真跡是什麼樣子。什麼樣子?天曉得。

瑯琊王氏作為一個門閥世族雖然消失了,瑯琊王氏作為一個書家世家雖然中斷了,但以「二王」為代表的王氏書法的成就與光輝,卻超越了王氏家族的閥閱,超越了王氏書法世家自身的傳統,甚至超越了兩晉南朝這個時間範圍,流轉到遙遠的後世,流轉到社會各個階層,成為永恆的楷模。「舊時王謝堂前燕,飛入尋常百姓家」。像謝氏的山水詩一樣,書法才是真正的千秋王氏堂前燕,確確實實飛入千門萬戶的尋常百姓家了。王氏家族昔日炙手可熱的權勢,令人豔羨的華貴,目迷五色的榮耀,還有那些灰袍子黃袍子,

都像六朝金粉一樣成為明日黃花,而書法藝術卻永恆存在著。

這就好。

倒是人間苦海,這個又仁厚又毒辣的老人,舌底下藏了刀的開闊、槍的銳霸、戟的犀利、斧的沉猛、鉞的雄渾、鉤的刁厲和劍的飛靈,說不定什麼時候什麼暗器就「倉朗」吐口,直奔了誰的面門,逼迫得把守渡口的和尚們也渡人不得,渡己覆舟。當時一定也有當時流轉的難處。地大天遠,不去追索責難也罷。一向認為,種種宗教,幾乎所有宗教,比如說佛教,本意都是教導人積極生活的,比如信望愛,比如出離心,無不直指歲月的真相,而化舟普渡。既然如此,就讓我們把自己像布和燈光一樣層層摺疊起來,打量和思索,有了層樓最上之歎——唉,生命是多情、脆弱、短暫和值得珍惜的,因此,我們反而避重就輕地愛把人生比作旅行,為的是更好地找到自己,愉悅自己,解救自己,而對於真正的旅行,看盡萬水千山不也同樣是以返回到自身為最後目標嗎?「返回」這詞不壞。

因此上,我把那本天下最著名的字帖真跡的遺失,以及王氏書家族的湮滅,都看作返回。它返回它的來處了,帶著一種詩歌似的潔淨,和叫人哭泣的芳香,在陽光消弭、烈芒投盡、遍地黃花堆積和大霧湧動的時刻。

就這樣,在秋深若此的深夜裡,喝白水,寫冷字,看那樣的悲欣交集。

智永——陳、隋間僧人、名法極、姓王、會稽人、善書法、尤工草書。 為王羲之七世孫、王羲之第五子徽之之後。山陰(今浙江紹興)永欣寺僧、 人稱「永禪師」。常居永欣寺書閣、臨池學書。閉門習書三十年。初從蕭子 雲學書法、後以先祖王羲之為宗、在永欣寺書閣上潛心研習了30年。智永妙 傳家法、精力過人、隋唐間工書者鮮不臨學。年百歲乃終。智果、辨才、虞 世南皆智永書法高足。細讀他的墨跡《千字文》、看得出他用筆上含蓄而有 韻律的意趣。

瑯琊王氏書法世家——詩禮傳家,也是著名賢相世家,個性罕見地兼具張揚和內蘊。除了書法之外,大多還長於文學和兼善其他門類的藝術,如繪畫、音樂等。從王敦王導開始,代代出書家,不時出一兩個音樂家。如其中擅長文學的書家就有王導、王廙、王濛、王羲之、王獻之、王珣、王瑉等,同時,王廙、王濛、王羲之、王獻之等還擅長繪畫,另外在音樂方面,王羲之、王獻之也都有較高的造詣。

王氏書法世家的書法在整個兩晉南朝的300多年間就有明文記載·溉濡後世。梁庾肩吾《書品論》、唐李嗣真《書品後》、張懷瓘《書估》等書論王氏子弟得到很高評價。宋太宗趙炅所編十捲《淳化閣帖》中·王氏子弟的作品竟占了半數以上。王氏書法之盛由此可見一斑。

王氏書法世家作為一個門閥世族雖然消失了,作為一個詩禮世家雖然中斷了,但以王羲之、王獻之為代表的王氏書法的成就與光輝,卻超越了王氏家族的閥閱,超越了王氏書法世家自身的傳統,甚至超越了兩晉南朝這個時間範圍,流傳到遙遠的後世以及社會各個階層,成為永恆的楷模。

柳公權:描紅專用帖

從漢代到唐代的六百餘年間,湧現出一批又一批偉大的書家。他自然是 不可以被漏掉的一個。

他的《玄祕塔》是我入門的字帖。可以說是恩帖吧?他卻是大唐最後一 位偉大的書家。

唐楷之後·再無大家。兩千年後·他的楷書依舊是兒童的入門必學。

幾歲的小年紀·被他驚懵·這樣好看的字呀?洋娃娃一樣·點是眼波 橫·橫是柳眉翠·一時一日三臨·日日不空·稀罕得不得了。

那些年,這世上有兩件物事,愛得那樣。到了某時間,愛得睡著也得爬起來,聽或寫:一愛廣播節目「小喇叭」,二愛碑帖正楷柳公權。草在結它的種子,樹在搖它的葉子,我們?站著,對著小桌子,練我們的腕子。都不用說話,都安靜著做自己的事......這實在是人間最美好的幾類事情了。

——有的人覺得楷書是簡單的,不過九宮格描紅罷了,可是,仔細究下去,方知楷書的確是極好的物事——它基本上是清風明月,衣襟潔白,不像狂草,有時能滂沱風雨,捲草摧折。

坐下來,什麼都別想,沉下心慢悠悠「藏鋒」、「馬蹄」地臨一陣子楷書,能養氣、助氣,還能使矜躁之心平復下來,成繞指柔。有點慢性病、老年病什麼的,光知道冬吃蘿蔔夏吃薑就太「小兒科」了一點,練習練習楷書吧,堅持幾個月,沒準兒就好了三成,還捎帶著神清體輕,妄念俱消。疑者

不妨一試、反正沒有什麼副作用。

他是有春天精神的:梅邊柳邊,枝枝葉葉、花花綠綠、才才生長、虎虎生氣、也少不了秀氣青氣……俊逸柳一臨就是八年、才一步一回頭地被父親 逼著換了惇厚顏。

說起來,從心出發,人走的不過是兩條路:一是向靈魂深處,一是向身外探詢。他當然屬於前面的一種,光而不耀,博貫經術,深入佛、道,專心向內,臻遠離之境,對於財富盛名更是不屑一顧。當時的已經人們十分喜愛他的字,許多高官和使臣都以高額潤筆費求字,而他不計多少,將銀錢統統交予僕人收管(試問:你敢把銀行卡包括密碼交給保姆收管嗎?),僕人們看主人對財富毫不為意,便常常偷用,可他裝作不知,從不追究——不追究的原因除了澹泊,寬宥,還有更主要的悲憫在,那儒家心腸,散發出真正的芳香。

當然,還有胸懷。

他的詩也好,半生行走大明宮,還有過一段以詩救宮人的美麗佳話,簡直可譜上曲子去唱,武德時,皇上曾遷怒一宮嬪。後來皇上對柳公權說:「我責怪這個宮人,但如果能得到你的一首詩,我就放了她。」說時把視線移往案頭的幾十幅蜀產香箋,以示讓他作詩。這時,他救人心切,略加思索,頃刻間便作成七絕一首,洋洋灑灑草書書成:「不忿前時忤主恩,已甘寂寞守長門。今朝卻得君王顧,重入椒房拭淚痕。」

皇上看後龍心大悅,當即賜他「錦二百匹,令宮人上前拜之」。插一句,那想必一定美豔照人的宮人,會否因此而愛上他呢?這樣人、書、字、心靈兼美的偉大才子?

當然,如同他橫豎畫的均勻而瘦挺,點畫的爽利深常,柳的錚錚骨骼才是他最有硬度的支撐。字是如此,他最醉心於骨力的體現,精心於中鋒逆勢運行,細心於護頭藏尾,汲汲於將神力貫註線條之中。他創造性地增加腕力,端正筆鋒,如「錐畫沙」,如「印印泥」,其筆勢鷙急,出於啄磔之中,又在豎筆緊之內;在挑踢處、撇捺處,常迅出鋒銛;在轉折處、換筆處,大都以方筆突現骨節,或以圓筆折釵股……他的字講求偉丈夫的氣概,煉氣清健,在挺拔的骨體內部、筆劃之間傳出堅貞溫柔的人文關懷的力量,是感度氣像在書法中的留影。

噯,放眼看,無論來早與來遲,真正的書家無不講究骨力。

他品格上也是有骨頭的、據說那次、他到京城辦公事、當時的皇帝穆宗說:「我曾經在佛廟裡看見過你的字、早就想見你了。」為了嘉獎他、穆宗還升了他的官、然後又詢問於他用筆的方法、他回答說:「心裡正直筆才會拿得正、才可以叫做書法。」

穆宗馬上紅了臉,以為他是用筆法來向他提意見(在那時,下屬一句話說不好是會容易被殺頭的),而他正有此意——當時穆宗玩樂心濃,是疏於朝政的。

後來,皇帝換成了文宗。一天,文宗同幾位大臣一起商談國事,他也在場。當大家說到漢文帝很注意儉樸的時候,文宗舉袖讓大家看,並有意自誇說:「這件衣裳已經洗過三次了,它現在還穿在我的身上。」在座的某大臣聽了馬上奉承說:「陛下,您的儉樸勝過了漢文帝呀!」其他幾位大臣也跟著隨聲附和起來。只有他在一旁一句話不說。文宗見了有些不快,就問他:「你怎麼一句話也不說呢?」他看著文宗,神情嚴肅地說:「陛下,您作為天子,最重要的事要選用那些有才德的人,罷免那些沒有才德的人。讓應該得到獎賞的人得到獎賞,使那些應當受到懲罰的人受到刑罰,這才是天子最寶貴的美德呀!穿件洗過的衣服,固然很好,可不過是細微的小事啊!」

嚇不嚇人?當下哪有?這膽量·這傻氣?這等的恣情快意?只有你圓滑 我比你更圓滑·你諂媚我比你更諂媚·你齷齪我比你更齷齪·你猥瑣我比你 更猥瑣。而人人各有理由。

一直記得敬愛的父親說過的一句話,半生過來經驗漸添,覺其毫釐不爽:「要做正直的人。記住即便奸佞也並不喜歡和他一樣的奸佞,同樣是喜歡正直之人的。如此便不難解釋為什麼電影上叛徒叛變,貢獻了許多情報,最後還被投靠的一方敵軍拔出手槍,『啪』地一聲結果了事。壞人也厭惡別的壞人的壞。」他一直正直不阿,筆下也饒有風骨,因此,他歷經三代帝王,和宦海沉浮,喜歡他的書法的人無論品行,還是越來越多,並隨著印刷的盛行而遍加流布。

另一次,文宗和學士們聯句,文宗說:「人皆苦炎熱,我愛夏日長。」 一時續的人很多,但文宗卻偏獨賞識他的「熏風自南來,殿閣生餘涼」,以 為「詞情皆足」,並「命題於殿壁」。他遵旨持筆,一揮而就,字體很大, 約有五寸·但精美非凡·以致文宗讚歎著說:「鍾(繇)王(羲之)無以尚也。」立即遷他為少師。又有一次·宣宗叫他在御前寫楷書「衛夫人傳筆法於王右軍」·草書「謂語助者·焉乎哉也」·行書「永禪師真草千字文得家法」等29字·令軍容使西門季玄捧硯·樞密使崔巨源拿筆·寫完後備加讚賞·且又「賜以器幣」。後來·此事傳開·大家便都爭著向他求字·以致一時形成了「當時大臣家碑志·非其筆·人以子孫為不孝」的局面·連外夷入貢·也都特地帶了專款·並說:「此購柳書。」

墓碑上「非其筆·人以子孫為不孝」·不是他寫的碑文·別人就會視這家的子孫不孝順·而外族領導撥專款趁著進貢的機會購買柳書……呵呵·都有點童話色彩了·即便今天小眉小眼的官人商人書家畫家美女作家裸奔行為藝術家……把他們吹的牛逐一相加·都算上·也未能及其之萬一啊。

柳公權(778~865)——中國唐代書家。字誠懸,京兆華原(今陝西耀縣)人。官至太子少師,故世稱「柳少師」。他二十九歲進士及第,在地方擔任一個低級官吏,後來偶然被唐穆宗看見他的筆跡,一時機為書法聖品,就被朝廷召到長安,那時,他已四十多歲。穆宗曾經向他討教用筆之法,他這樣說:「用筆在心,心正則筆正。」膽子也夠正。他的字在唐穆宗、敬宗、文宗三朝一直受重視,他官居侍書,長在朝中,仕途通達,享年八十歲,一共臣事七位皇帝,最後以太子少師死於任上。

柳公權有多方面的學識素養·辭賦俱佳。書法初學王羲之·後來遍觀唐代名家書法·他取了北碑中方筆字斬釘截棱角分明的長處·把點畫寫得好像刀切一樣爽利深挺;又吸收了虞世南、歐陽詢楷書結體上的緊密·以及顏真卿楷書結體的縱勢·創出了獨樹一幟的柳體。「書貴瘦硬方通神」·他的字勻衡瘦硬·追魏碑斬釘截鐵勢·點畫爽利挺秀·骨力遒勁·結構嚴謹·故有「顏筋柳骨」之稱。

他的傳世書跡很多‧影響較為突出的有《玄祕塔》、《神策軍碑》、《金剛經》、《公權蒙詔》等。其中《玄祕塔》骨力矯健‧筋骨特露‧剛健 遒媚;結字瘦長‧且大小頗有錯落‧巧富變化‧顧盼神飛‧行間氣脈流貫。 全碑無一懈筆‧可謂精絕。

薛濤:還記得那種紅信箋嗎

她是美得如同西湖一樣的女子——從容顏到才華。憶起她,如同憶起西湖,不禁地要想到《富春山居圖》,想到牡丹亭,想到孤山,想到慕才亭,想到梅妻鶴子;想到湖上三島、花港觀魚、陌上花開,翩翩蝴蝶夢……層次美太多太密集了,步移景動,一天的雲錦,處處都得輕攏慢撚抹複挑地細細道來,讓你覺得不知從何說起……想起她,就想要馬上去捉她,歸到當朝,好來做了閨密針線聊天。

唉,隨便地,就從這裡說起吧——那時的女子們啊,總有些叫人聽了心 疼的娛樂——現在沒有或很少了。譬如:拜月;譬如,寫字。

似乎越是聰穎的女子越是早慧。她八歲即知聲律。一日,父親指著院中井邊的梧桐樹隨口吟道:「庭除一古桐,聳幹入雲中」。哪知小小的女兒應聲續上:「枝迎南北鳥,葉送往來風。」父親愀然良久,說不出一句話來。

也許,從父親的角度,他又喜悅又擔心了吧?喜悅的是女兒果然卓爾不群,擔心的是......女兒的未來會不會太卓爾不群了?不群成一幕劇?

然而·那位操著閒心的父親在這之後不久就離開了人世·自然看不到女 兒的未來了。也好。

這首出口不凡、凝聚著她幼年智慧和才華的詩歌,竟真的成為其日後樂 籍生活的讖語。

她本佳人,美得不動聲色,再加上才華·花團錦簇,盛大得不像個女人,差不多約等於當時美女裡的老大了。到及笄之年,有個名叫韋皋的鎮蜀·召她侍酒賦詩·她從此開始了咿咿呀呀的樂籍生活,這不幸而有幸的別樣生活——一幕雜劇的開始,已經像一個小女孩與滄桑女人的複合體。

章皋鎮蜀二十一年,其幕府人才濟濟。唐中葉許多著名將相都出自他的門下。她身為幕府樂籍,同黎州刺史行《千字文令》,其辯慧博得滿座喝采;她同幕賓僚屬們詩酒唱和,也以錦心繡口贏得極高聲譽……她的詩篇和才名隨著幕府馳出的使車傳遍了全國。年輕的她還不知愁為何物,雖然自然界的物候變化有時偶爾撩起她深潛著的憂傷,但她仍以「但娛春日長,不管秋風草(《鴛鴦草》)」的自欺欺人的態度,在音律和詞語之中,消遣著詩酒流連、混淆了昏曉的日子。白牆黑瓦玉簫紅粉裡的燈那麼憂傷,照著她的憂傷,無處躲藏。

由於韋皋的寵愛,她一度介入了幕府的政事,何光遠《鑒戒錄》卷十記

載:「應銜命使者每屆蜀,求見濤者甚眾,而濤性亦狂逸,不顧嫌疑,所遺金帛,往往上納。」這種樹大招風的事情一多,引起了韋皋的惱怒,罰她遠赴松州。

松州是西川的邊陲·抗拒吐著的前線·她不免把邊塞索漠之景和自己內心的幽怨結合起來·寫下了《罰赴邊有懷上韋相公》和《罰赴邊上韋相公》兩首詩·訴說委曲·後因獻詩獲釋。

獲釋後,她終於回到了成都。不久,她又終於脫去樂籍身分,隱居在浣 花溪邊。

「前溪獨立後溪行、鷺識朱衣自不驚(《寄張元夫》)」、她經常身著紅衣、在溪畔徘徊、開始思索著什麼、在沉靜中顯出了成熟。溪畔的生活是自由、浪漫的、帶有了她一以貫之的、被後人記取的突出的個性特徵——卓爾不群。

她性愛紅色·不管是寫「紅開露臉誤文君(《朱槿花》)」中的朱槿花·「曉霞初疊赤城宮(《金燈花》)」中的金燈花·還是寫「竟將紅纈染輕紗(《海棠花》)」中的海棠花·無不從「紅」處著筆。她在門前種滿杜鵑一樣的琵琶花·讓自己生活在紅浪般前呼後擁的花海裡。無處不體現著她熱情活潑的內心世界。這在當時給女子設定的操守法則裡是不被允許的·為人所不齒。

提起值得單獨提及的她的詩才·還想到一首《送友人》:「水國蒹葭夜有霜·月寒山色共蒼蒼。誰言千里自今夕·離夢杳如關塞長。」昔人曾稱道這位「萬里橋邊女校書」「工絕句·無雌聲」·仔細讀讀·還真像一頭俊朗肥美、腹肌飽滿的小獸。她這首《送友人》就是這種氣質向來為人傳誦的一個註腳·可與唐才子們競雄的名篇。記得我早年初讀此詩時·一顆心好像清空了收件箱和回收站的郵箱·登時覺清爽中有無限蘊藉·藏無限曲折·以及無限的可能來到......她實在不能不名噪一時·乃至名噪歷史。

就這樣,數十年間,劍南節度使共換了十一位,每一位都被她的絕色與才華吸引。然而白駒過隙,直到她四十二歲那年,她才第一次全心全意地愛上了一個人——前來成都公幹的元稹。她和他在文字裡相逢了。從此,她像一隻生了病的蘋果,心裡住上了想念他的蟲子。

下劇開始。

唉,古往今來,在女子這裡——如她一般既脆弱又柔韌、既美麗又快開到荼靡的女子這裡,所有曾經的物質享受都被認定成靠不住的東西,只有心尖上的這一點子纏綿,似乎才應為一生所繫——至於名望,更不用說,「自古名高累不輕」,虛名再高貴,哪有愛情的殷切?而在滿帶了女性生命的喜悅色彩裡,道德倫理判斷在這樣特別的空間裡是不成立的。她押寶一樣,擁有了全部悶上、相互對等的愛情乃至肉體的美好講述,給世界聽——你知道,如此一來,哪怕她衣衫襤褸,哪怕她在山岡或渾濁的泥水漿中,這女子也必是光彩奪目的。

她呀,把自己的全部都悶上,武火燒了文火燉,然後,一股腦兒地端給了他,熱騰騰的,烈香馥鬱,好似戲臺上那清穆幽婉轉的水磨腔。

他比她整整小了十一歲,並且是當時全國聞名的才子。她望見了他,他也望見了她,並自然也為這位雖遲暮卻依然美豔逼人的美人所深深吸引……也有等著耗著賺紮著,期待心儀的愛人向自己告白的時段吧?我們不得而知。只看到,地位、年齡極為懸殊的這一對兒,兩顆質地相似的靈魂靠攏了,他們在一起度過了一年多和諧美滿的甜蜜時光,她像一條美人魚,在他的水裡歡暢遊動。這真好。

然而縱然再好,離別是總要離別的。他到底是她的劫,而不是別的。他 回到長安後曾寄詩給她,一顆熱騰騰的心,就著熱乎勁試寫離聲入舊弦,表 達小別後的思念,其真擊動人,彷彿遍翻史上記錄也少有人及,但他最終, 沒有回來——自此,美人魚的尾巴就切成了雙腿。

沒有回來。這是塊鐵,實實在在,一道凜凜的劍光,一下子切去了心中 瘋長的滿滿的藤蔓,以及所有的風花雪月,那些軟綿綿、縹緲的、雲煙樣的 東西,而她整個人登時化了被鐘聲追逐的裊裊黑煙和潮濕的瓦片,在那裡守 候、眺望遲歸的人。

歷史她小腳挪移,走過了許多里路,許多種道理都變了,包括我們以為一定沒錯的自然科學中的真理們,都已經變了幾番。可這個道理似乎一直這樣,沒怎麼更改:太愛一樣事物,比不愛還要傷人。

她像《詩經》裡《衛風·氓》裡的那個女子一樣·翹首期盼·不見愛人·焦急煩躁·淚花飛濺;偶而愛人突現·便欣喜若狂·手舞足蹈·高聲歡呼……思念恣意奔流·無法停止·她盼望著·偶而胭脂偶而灰地盼望著·那

個或許明天就會乘著五彩祥雲回來或許永世不得再見的愛人,如同秋天埋伏 在狗尾巴草裡抖動著小嘴翻開地壟,尋覓收穫農民剩下的一塊木薯並希望藉 此混過冬天的長耳朵野兔。可是,隨著歲月的流淌,她的幽怨同思念一樣, 廓大無邊了。「言笑晏晏」、「信誓旦旦」,已變了目下的「反是不思」、 「二三其德」,真是恍如隔世吶。而那些意義迥異的詞彙,它們彼此不認 得。

在開始那場轟轟烈烈戀愛的花事時起,幾乎同步,她也開始使用一種自己獨創的、只夠存小八行詩的深紅小箋來書寫閨中欣悅和憂悒。其時的他新科未久,政治上尚能剛正不阿,他主動申請監察東川,正是為會她而來。她作字無女子氣,筆力俊激,行書妙處頗得王羲之法。一見面,便走筆作《四友贊》,贊硯、筆、墨、紙雲:「磨潤色先生之腹,濡藏鋒都尉之頭。引書媒而黯黯,入文畝以休休。」使這位「貞元巨傑」大為驚服。次年二月,他因得罪宦官被貶為江陵府士曹參軍,她又寫下《贈遠二首》,斷線珍珠似地絮叨,煩也罷,不煩也罷,都閃著各自的光澤,意境清涼悠遠,訴盡心事。而「雙棲綠池上,朝暮共飛還。更憶將雛日,同心蓮葉間」,這首甜蜜的「薛濤詩」便隨著「薛濤箋」上的甜蜜字,隨著淒絕的傳奇故事更播送得曼妙無任。

然而,後來,他的妻子韋叢離世後,他卻在江陵被貶的地方納了安仙嬪 為妾,再後來,又續娶了裴淑為妻——她們的名字都不叫「薛濤」。

她因他入翰林而遠寄小箋,他則在箋上作《寄贈薛濤》一詩轉遞予她,結尾有「別後相思隔煙水、菖蒲花發五雲高」的句子。接到贈詩後,她情難自已,也寫了《寄舊詩與元微之》回贈,文字蛇一般地相互糾纏,其中有「長教碧玉藏深處,總向紅箋寫自隨」的表白,真是無比真切動人。那樣耽溺的愛。

可以想像 · 雅緻的碎花 · 隱在質地很好的紙面上 · 發出似有似無的香味 · 信箋上是她或他抄下的即興小令 · 小楷筆法......美麗的不僅是信箋 · 還有製作信箋時的工匠 · 街頭叫賣信箋的小女孩子 · 寫作信箋時的她或他 · 信箋的內容 · 傳遞信箋時的郵差 · 收到信箋時的他或她 · 他(她)們那一刻和收到前一夜各自變幻了的心情 · 和不變的 · 始終相同的心情......信箋的意義在於這些零碎和平常的東西。

縱然美麗盛大若此,他還是最終,就是——沒有回來。在最初和最後的

愛情啟程的地方,她等他等得人也瘦了。

老一些的時候,她依舊用那種著名的、紅淚浸染的紙張,只記因緣不記仇地,寫下了十首事關思念的別離的詩——那思念,比通往被思念的人兒的路還要長些——比憂傷還要長。

這後來被通稱作「十離詩」的啼血之作,假藉著致意另外一名男子的名字的心歌,是用犬、筆、馬、鸚鵡、燕、珠、魚、鷹、竹、鏡來比自己,而把他比作是自己所依靠著的主、手、廄、籠、巢、掌、池、臂、亭、台。只因為犬咬親情客、筆鋒消磨盡、名駒驚玉郎、鸚鵡亂開腔、燕泥汗香枕、明珠有微瑕、魚戲折芙蓉、鷹竄入青雲、竹筍鑽破牆、鏡面被塵封,所以引起主人的不快而厭棄……這樣柔細溫軟的女子情懷,是很容易打動塵世裡粗礪的心的。

果然,一時間,遠遠近近、嗅覺靈敏的文人都聞香而至,並以得到此箋 為榮,卻鮮有人對箋主有意——男人們都是葉公好龍的主兒。好在她也無意 委身他們中的任何哪個——她害怕寂寞又需要寂寞,正如你我。

她孤鸞一世·晚年移居成都西北的碧雞坊·在坊內建造吟詩樓·自己衣著女冠服·棲息樓上·告訴自己;失愛的日子·你要適應;當愛再次來臨·你依然要沉靜。沒有·沒有再次的來臨·只有越來越適應的、失愛的日子。終於有一天·在遍受紅塵紛擾之後·皈依道門——她關上了自己多麼華彩的才華之門。她到底被無望的愛情蛀空了。

直到最後一刻,她也沒能展開美麗的眉頭。

我們多麼脆弱,是承受不住悲劇的,所以,我們有化蝶,有還魂,有蝴蝶夢,有牡丹亭,有奈何橋,有相思樹,有三生石,有胭脂扣......有薛濤箋。

樂籍加女冠,這幾乎是中國封建女子中最不幸的一生了。她偷吃了智果,又品嚐了禁果,決絕如裂帛,走了一條與舊時代女子截然不同的生活道路。她失去了女子應該得到的東西,卻獲得了一般女子難以獲得的價值;她失去了人生寶貴的愛情,卻獲得了男子也難以獲得的才名......唉,許多人在遭遇最真的愛情時,選擇的卻是平穩的生活秩序,並認為平穩的生活秩序比最真的愛情要重要。那樣做當然有那樣做的道理。可他(她)卻忽略了,自己所放棄的,是生命裡最有味道、最美好的東西,所能保全的,是了無意

趣、活也是死的日子。

——誰能有幸獲得自己生命的本相,誰就有福了。誰?

幸或不幸?她不是這樣的人,她身上帶了些後來星漢燦爛《紅樓夢》、不俗女兒史湘雲的影子,一派光風霽月。在名目繁多其實不過是一張張的普通紙片那裡——在結婚證上、在貞節坊前、在名教簿中,也許不會有她的名字,她飛蛾撲火,像嫦娥奔月,因此,她擁有了光華燦爛的愛情和生命,而中國詩史、書法史上也因此產生了又一位卓越的女詩人和女書家。這是中國詩歌和書法的榮幸。

薛濤(約768~831)——中國唐代書家、詩人。字洪度。長安(今陝西西安)人。父薛鄖、仕宦入蜀、死後、妻女流寓蜀中。

薛濤姿容美豔,性敏慧,8歲能詩,洞曉音律,多才藝,聲名傾動一時。德宗貞元(785—804)中,韋皋任劍南西川節度使,召令賦詩侑酒,遂入樂籍。後多人相繼鎮蜀,她都以歌妓而兼清客的身分出入幕府。韋皋曾擬奏請朝廷授以祕書省校書郎的官銜,格於舊例,未能實現,但人們往往稱之為「女校書」。後世稱歌妓為「校書」就是從她開始的。

她晚年好作女道士裝束,建吟詩樓於碧雞坊,在清幽的生活中度過晚年。王建《寄蜀中薛濤校書》詩稱道:「萬里橋邊女校書,枇杷花裡閉門居。掃眉才子知多少,管領春風總不如。」

史書載·薛濤除了「嫻翰墨」·還「通音律·善辯慧·工詩賦」;以清詞麗句見長·「非尋常裙屐所及」。與劉采春、魚玄機、李冶並稱「唐代四大女詩人」·又和卓文君、花蕊夫人、黃娥並稱「蜀中四大才女」。行書很得羲之妙處。

李世民:將《蘭亭序》帶進墳墓

把他們那些滴瀝噹啷擋著臉他們叫做冕旒的大帽子摘掉,把他們那些滴 瀝噹啷他們叫做天命神授之靈光的光輝摘掉,把他們那些太陽一樣的顏色摘 掉,你會驚喜地發現:他有黑色的、柔軟的頭髮,微微蹙著的眉頭圓闊的額 角和面頰,以及黑白分明的眼睛。 他們是一群多麼可愛的人!一群皇帝——世界上沒有哪一個國家的哪一位(群)國君有他們這麼可愛的了——書法的光芒是白花花的故國的陽光·從藍天上傾倒下來·潑灑一地·他們馬上就精神抖擻了·像一片烏泱烏泱的黑松林·穿著小草鞋·繁茂得旁逸斜出。

先不說始皇帝、康乾什麼的,光說李姓的那一家吧,一輩一輩的,像大山深處啥也沒見過的村莊的大家族似的,啥也沒見過也不在乎,只記得一件事,就是——絮絮叨叨、雞零狗碎地敘述:

李淵,書家:

李世民,書家;

李治,書家;

李顯,書家;

李旦,書家;

李隆基, 書家;

李亨,書家;

李豫·書家;

李 適,書家;

李 誦·書家;

李 忱, 書家;

竇後·書家;

武後,書家;

喏,不管他(她)是開國的、繼位的、篡權的,也不管他(她)是直系的、本家的、過繼的,更不管他(她)是兒子、媳婦、兒媳婦,孫子、外孫子、重孫子......只要沾了「書法」這倆字的邊兒的,統統光榮地進入家譜,世代相傳!

單說那位開創了貞觀之治的明君‧那個聰明絕頂的李世民‧他愛書法到 了多麼癡傻的地步。

因為愛羲之書法,他親自為之撰寫了一段御評,這就是《王羲之傳 贊》,此時義之已經作古250多年了。他追慕無限,恨不同時,下今在全國 範圍內徵集他的書作,點明不惜重金蒐購,像今天有人很多人貼出的、急白 了頭的尋人啟事。一時間各地爭相獻上,魚龍混雜,真偽莫辯。他也不管, 都不捨得丟棄。這樣一來,「羲之」墨跡最後一共收集了三千六百紙——他 每日除了上朝那點事,就是摩挲那些紙。更因為其中唯獨不見《蘭亭序》, 他再度下令,無論如何要找到《蘭亭序》真跡!南唐書家巨然所書的《肖翼 賺蘭亭圖》表現的就是這個事。為了執行他的命令,禦史肖翼單人匹馬,奔 波於崇山峻嶺之間,打聽到了它的下落,並同它的持有者進行商榷,大價錢 買下,沒有獲準。而他也算十分仁慈的君主了,並不惱羞成怒,更沒有發兵 硬搶,而是派肖翼再度喬裝打扮,深入民間,到費盡九牛二虎力、三茅七孔 心、最終將《蘭亭序》從和尚辨才(前番我們細說了這一段)手中騙到手、 獻給了他——別說他不好,我覺得他的舉動比清代《紅樓夢》裡沒落的公子 哥兒薛蟠下手奪了石呆子的扇子還要文明許多。要記得,那是一個君主專制 的時代啊,又是他把一個國家帶到世界的頂端、使得「萬國衣冠來朝拜」 的,功高蓋世,意氣風發,能不殺雞取卵就很可以了。當然,有人會講他的 皇位也是發動玄武門事變得來的,充滿血腥......可是,哪有歷史前進不加 限?憑什麼要求人家和平解放全中國? 得到《蘭亭序》後·他欣喜若狂· 將這件寶貝視若掌上明珠,愛不釋手,朝夕不離。以至於在病重去世前,還 對它戀戀不捨,再三叮囑在床前服侍的太子李治,要他千萬將狺件墨寶與自 己一起共葬昭陵。李治當然不負父皇臨終心願,將這件稀世珍寶放進了李世 民的棺材。從此,《蘭亭序》找到了它最後的歸宿——他讓它殉葬了。

因為愛書法,他和自己的臣子、書家虞世南同榻抵足而臥,困了睡,醒了就說——當然是說書法。稱讚他有五絕:一曰德行,二曰忠直,三曰博學,四曰文詞,五曰書翰。虞世南去世後,他悵然若失,歎息沒有可以與他一起討論書法的人了。為了表示厚愛,他欽定將虞世南陪葬於為自己選定的陵寢——昭陵之內。他讓他陪葬了。

命令自己寶愛的碑帖從生到死陪伴的異人大有幾個,可中外歷史上讓先 於自己離世的臣子葬在皇陵的,這樣做的國君,似乎只有他一個。他太愛書 法和書家了。

因為愛書法,他大力提拔書家褚遂良,並在臨終前鄭重託孤於褚:「漢

武帝寄霍光,劉備托諸葛亮,朕今委卿矣。太子仁孝,其盡誠輔之。」他借用了歷史上漢武帝向霍光、劉備向諸葛亮託孤的典故,向褚遂良託孤,請他盡心竭力輔佐太子。然後轉而又對太子說:「遂良在,爾毋憂」。這樣的信任和倚賴,固然有褚自己的德行和能力贏得的,當然也少不了書法帶來的愛屋及烏效應。

這樣可愛的皇帝,我們怎麼能老提到他的死呢?說點他活潑的幾件得意事吧:

他撰文的《大唐三藏聖教序》·記述了玄奘西天取經的盛事。怎樣才能使盛事不朽呢?按照當時的辦法只能是刻在石頭上。可是又有誰的字能與天子的文章相匹配呢?只能是書聖。只有書聖的字才能與聖上的文章相得益彰。由於取經是一件佛教盛世,於是長安諸寺院便委託弘福寺的懷仁法師來辦這件事。法師從內府借得羲之書跡,從中逐字尋找,然後描摹下來,以求絲毫不差。據說法師在集字過程中,有幾個字怎麼也找不到。沒關係!權柄在這個時候是多麼天真無鑿啊——他下詔書明示天下;誰能獻出碑文中急需的一個字,賞一千金——從而歷史上產生了一個成語「一字千金」。書家寫字要求一氣貫之,字與字之間都有安排照顧。集字則不然,需要在若干個同樣的字裡選擇出最適合的字出來,排列組合。法師是「能文工書」的人,他歷時二十四年,終於完成了這項使千百年來學書羲之的人無不收益的浩大工程。《聖教序》至今仍被認為是學習羲之行書最好的範本字帖。

——這當然是他主持並參與製作的、一生中誇耀最多的事情之一——打或者守萬里江山他也許不覺得什麼——那是自己應該做的。然而,尋高人真跡,刻印碑帖,流傳千古,惠及後人,光大書法,可是一件天大的事情呢。當然,肯定也有把自己的文學作品流布四野及未來的意思,但是你不覺得,一個外號叫做「愛書法」再加一個「愛文學」的皇帝,比不加後者的更可愛一點嗎?

書至初唐而極盛。網羅書法名家,培養書法骨幹,是他在書法史上的又一大功績。「貞觀元年,他下詔建立弘文館,專門設書法一科,詔令現職京官,不論文職武職,凡列五品以上,筆法稍佳、具有發展潛能的,都必須到弘文館聆聽書法課程,由歐陽詢、虞世南親自負責教授楷法,另外,弘文館還有楷書手30多名(相當於輔導員),隨時指導。他讓他們雙鉤複製了《蘭亭序》,發下去,讓臣下描紅填充,號召共同學習。還由於內府原跡不得外

傳·他就生出別法·利用「下真跡一等」硬黃響榻技術複製的作品作為獎品 賞賜大臣……機巧多多·婆心婆娑·目的只有一個:逼迫大家學習書法。

此刻想來,他的那些大臣裡面一定也有不喜歡書法的,可是,面對著這樣愛書法愛到霸道的君主,又有什麼辦法呢?會不會有一進弘文館就想自殺的大臣呢?也許沒有,但一定有一進弘文館就頭大的。那種與罰人吃肉異曲同工的愚蠢做法,其實也很可愛。

而且,他不是只對臣下這麼嚴格,愛之切才責之苛呢——他自己每得王帖,還自己銳意臨仿,並命令自己的兒子們臨帖五百遍……天,會一下子練膩的。可他一定從中獲得了幸福。

——也許·每一種幸福·都要耽擱我們大把大把的時間·而它本身也就 藏匿在那些時間的花朵芯芯裡?

他還在科舉的六個科目中,設立了書法專科,名叫「明書」。他規定,中央政府銓選官員,以「四才」為標準,其中「三曰書,楷法遒美」。還為書家設立專門的官職。在他身邊的有「侍書學士」,每天吃飽了就只擔負陪伴他寫字一件事。書法大師虞世南、褚遂良、柳公權都先後擔任過這個職務。光榮啊。在這樣酷愛書法的有道明君身邊工作,不給錢也願意。

李世民(598~649)——中國唐代書家、理論家、詩人、軍事家和政治家。唐代第二位皇帝·著名的唐太宗·後人稱之為「千古一帝」。

李世民18歲從軍·在唐代建立的過程中立下汗馬功勞。他即位後·統一中國·抗擊外來侵略·同時執行夷漢一家的政策——那是歷史上民族關係最為良好的時期·在促進民族團結和融合中做出了貢獻。他在位二十三年·在位期間國泰民安·社會安定·經濟發展繁榮·軍事力量強大。貞觀年間的統治被稱為「貞觀之治」。

他的詩歌在詩歌史上占有重要地位,他編寫了著名的秦王破陣樂。在 《帝範》、《唐會要》等書籍中,對他的政治理論有相當多的描述。

李世民不僅把我國封建社會推向鼎盛時期,而且身體力行宣導書法,開創了中國書法史上以行書入碑的先河,促進唐代書法達到歷史顛峰。他的「飛草」在當時很有名,還親自為王羲之寫了傳記。由於他的喜好和作為,使書法廣為普及,對書法藝術的繁榮起了積極的推動作用。

他傳世的碑帖有《溫泉銘》、《晉祠銘》等·筆劃結實爽利·無做作之態。書論有《筆法訣》、《論書》、《指意》、《王羲之傳論》。

孫過庭:畢生心血凝《書譜》

小時候父親教練漢隸《曹全碑》·在耳邊常咕噥的一句就是「燕不雙飛」、「燕不雙飛」的·都快聽膩·覺得跟「吃飯」一樣通俗。如今翻《書譜》老舊大書(瞧瞧去·可不老、舊、大?)·竟一時呆住:原來在這裡埋伏著它的出處!

還有,「巧涉丹青功虧翰墨」,「思通楷則,少不如老。學成規矩,老不如少」,「通會之際,人書俱老」,「得時不如得器,得器不如得志」.....何其眼熟!

看得眼熱。

因此說,我們不知不覺中,就受了人家的好處,像受了風的、樹木的、 水和月色的好處,而我們不懂得感激一樣。那些難以消失之物,原來都是我 們的恩物。

他又說:「心不厭精·手不忘熟。若運用盡於精熟·規矩闇於胸襟·自然容與徘徊,意先筆後·瀟灑流落,翰逸神飛」。這也就是說如果創作主體達到了心手相應的熟練程度·規矩法則爛熟於胸·那麼寫起字來就自然從容不迫,筆致飄逸,神采飛揚。

噯,這裡,就是這裡,我們又發現了對於「生」和「熟」的繩墨牽引。 熟是好東西啊——不熟怎麼能變化?不熟怎麼去生發?不熟就鬼頭鬼腦長不開,像那些暗夜裡拔節的穀物,它得熟,熟了才可以香。當然,一定有人 說,這是兩碼事——唉,親愛的朋友,世界上哪有兩碼事一說呢?萬事萬物 全部都是一碼事。

他開始也就是一位能夠亂真的臨「王」高手、像而今的明星模仿秀——你再像劉德華、鼻子、眉眼、也總還是有不像的地方。你不是他,因此說、模仿者從某種意義上說是一個永遠的失敗者。只有慢慢靠近,再慢慢走遠、介乎似與不似之間了、才本我出現。

他的「本我」就是他的書法理論。

誰的藝術和人生道路也不是平坦的像溜冰場,而看一個人的根骨,要看他落難時的模樣。說起來令人鼻酸——他差不多一生落難,出身寒微,在「志學之年」就留心翰墨,學習書法,專精極慮達二十年,終於自學成才。到了四十歲,才做了「率府錄事參軍」的小官,因操守高潔,遭人讒議丟了官。辭官歸家後,他彎腰弓背,以農人的姿態,抱病潛心研究書法,寫寓言、寫詩歌一樣沉入地寫書論,白天變成鳥兒,到處採集書體、作品;晚上返回花朵,安靜記錄,不知道停歇。他用自己的勤懇把筆劃的奧祕一一喚醒,又把它們一一安頓下來,作為送給世界的大製作禮物中夾的明信片,在不同的地點投遞出來。可惜這部偉大的著作未及完稿,他就因貧病交困,暴卒於洛陽植業裡的客舍內。

他讓我不得不想起編撰《資治通鑒》的司馬光·我們一向只在小品裡老說他「砸缸」、「砸缸」、只記得他砸缸這件事的那個司馬光——除了參考大量的正史記載·他光參閱的野史、譜錄、正集、別集、墓誌等資料·就有數千萬字之多。每天下班後·他要家人先睡·自己則悄悄地點起蠟燭·用毛筆一字一字地書寫·一直到深夜·而且全是工筆楷書·無一草字;夏天家裡太熱·他就在地上挖了個洞·砌成一個地下室·以此完成寫作。這樣寫·寫了19年·書成後·殘稿都堆了整整兩屋子·而他自己·已經是一個弱不禁風的老頭了。

可是,值得寬慰的是,他把他的心留下了——他說,書家要「心悟手從,言忘意得」,要「心手雙暢」、「心手會歸」、「無問心手」……這樣,書法創作才能有一種興會淋漓、不可遏止的創作狀態,去追求藝術創作的自由王國。

在這裡,他第一次把中國人的關於「心」的理解用在了書法上。

國人的辭典中,「心」是個非常神祕的器官,除了混淆和等同了西方的「大腦」一說冷冰冰的功用,它還有著溫暖、細膩、陰柔、考究、思念、牽連、奉獻……等等不一而足的模糊內涵——一種甜蜜而憂傷的內涵,優美而寫意的內涵。你知道,書法是多麼優美、寫意的事物,「書法」和「心」這兩個詞真是心心相印——點橫關心。使得它哪怕在最生拙的細節處理上,也仍如一記捶打,每一記的捶打都讓我們的心情變得更自由,有種飛翔的酣暢——與其說是飛,不如說是被一股外界的巨大力量甩到空中,這股力量就是

書法蘊藏的厚重感。

他幫助我們經常突然如釋重負地發現,原來自己能夠透過靜心的觀看或 臨摹的力度來控制和感悟傳統書法藝術性格的方向。其實,觀看或臨摹令心 靈飛起來的力量是人人都能擁有的偉大天性,這是一種和萬有引力的虹彩相 連的圓通。隨著他所導引的書法線條的流動,我們發現自己正在漸漸地駕馭 住了這個黑白極簡世界的種種,並生發出自信,在那些搶劫自己的、無所不 在的速食文化大力扯拉之外,還有一種屬於自己的小小的「個性」力量與之 抗衡。

達文西說過,觀看一堵牆是極為深刻刺激的體驗,猶如達摩面壁般的一種自我審視的內心觀照。書法的體驗同樣如此。對那些鬼斧神工之作的心儀,讓人的內心與眾多作品衍生出的獨特意像融為一體,並情不自禁地將其視為自己的情緒,用之於自己的創造或再創造,漸漸模糊自我與自然的界限……任何的偉大創造無不源於這樣非同尋常的熱烈心儀和冷靜分析。他的偉大理論的創造也並不例外。在他看來,沒有任何一種藝術形式像書法一樣,能以如此簡潔輕盈的方式讓我們意識到每個人自己都是創造者,意識到自己的心靈是自然永恆創造的一分子。這恰恰就是隱祕於我們心靈和自然中的不可分離的神性。

其實、書寫的姿態無非兩種:站立、或坐著、筆走龍蛇。而他、從仕途上歸來、採取了第三種:彎下腰去、去建構完整的理論體系、即被後人稱為「書史之離騷、書家之絕唱」的《書譜》。在他之前、除了蔡邕等個別書家零星羼雜在碑帖裡的書論、還沒有過系統的、指導意義上的書論著作。而他作為偉大的書法理論家、站在了書法歷史的發展前列——他所宣導的藝術理論思想、至今仍不過時、甚至依然還在前列、昂然做著引領的工作。譬如、他總結的學書的三個階段:「平正一險絕一平正」、讀起來依然有從自己肺管裡掏出來的親切和相知。但遺憾的是,作為書法藝術理論、其本身並沒有獨自成體、沒有完全成論、所以、也就是因為它還不夠具體、不夠細緻、不夠立竿見影、這些理論就沒能引起當時以及後世書家們的普遍重視、致使相當多的人對其《書譜》不能全面準確理解、甚或遭到一些人的鄙視、也就直接影響了《書譜》的推廣和普及。他的「庶使一家後進、奉以規模」的希望在後世很長的一個時期內未能得以實現。因此、《書譜》一直是一部略嫌靦腆的書。

有唐以來,千百年間沒有一個書家將其思想予以發展,使自己的學書體會以完全意義上的書法理論展示於中國書壇,人們不能藉由書論的推廣而一登書法堂奧,使得後世很長一個時期書法的創作實踐一直處於自發階段,而未能發展到自覺階段。這也是唐以後草書發展非常緩慢的原因之一吧。

孫過庭(約646~691年‧一說約648~703年)——中國唐代書家、書法理論家。名虔禮‧以字行‧陳留(今河南開封)人‧根據自署「吳郡」‧可以猜測其郡望或許出自富陽。官右衛胄參軍、率府錄事參軍。從他的好友陳子昂為他所作的墓誌銘中的「幼尚孝悌‧不及學文;長而聞道‧不及從事」、「四十見君‧遭讒慝之議」和「將其老有所述‧死而不朽。寵辱之事‧於我有何哉!志竟不遂‧遇暴疾‧卒於洛陽植業裡之客舍」來看‧他出身微寒‧未能順利地讀書、入仕。又因操守高潔‧做官不久便遭讒議‧丟了烏紗帽。即使退而鑽研書法‧最終也未能盡遂其平生志願。

孫過庭博雅好古。擅楷書、行書、尤長於草書、師承「二王」、後來筆勢堅勁、直逼「二王」。長於書法理論、著《書譜》2卷、通篇以草書寫出,用筆含蓄不露、功力內在、沉著飄逸、勁健婀娜、一氣灌注、筆致俱存、是草書學習的典範。今存《書譜序》、分溯源流、辨書體、評名蹟、述筆法、誡學者、傷知音六部分、在古代書法理論史上占有重要地位。《書譜》的墨色亦燥潤參差、或取妍麗、溫雅流美;或取雄健、如巨石擋路。唐初大詩人陳子昂曾為他作《率府錄事孫君墓誌銘》和《魏率府孫錄事文》、說「元常(鍾繇)既歿、墨妙不傳、君之遺翰、曠代同仙」。把孫過庭比為三國時的大書家鍾繇、可見他在唐初就很受推崇。他傳世的碑帖有《千字文》、《景福殿賦》等。

懷素:草書天下稱獨步

可惜,我還沒有看過長江,幸運的卻是:我看過了懷素。

看懷素,其實是在看男人的高度。看一個男人可以在氣勢上、胸襟上、 智慧上、能力上、人性上.....達到怎樣讓人歎為觀止的高度。

他那個人和史上很多書家一樣,也算一個「佯狂」者吧?在書法的大江 邊浮大白,弄狷墨、日夜吟哦的「佯狂」者。或者說,他就是我們沒見過的

一種酒漿,給叫成了長江?

他同許多書家一樣,少時家貧,老大醉酒,都不分牆壁、衣物、器皿,在哪兒都寫。也同許多書家不一樣,少時(10歲的小年紀)就出了家,而在經禪之暇,他就愛好書法這一樣閒事:看蛇入草叢也想起筆劃,看壁上裂紋也想到線條……苦無紙墨,僅僅為了練字,他在寺院後面的一塊荒地上,種了一萬多棵芭蕉,一萬多棵啊,不是個小數目啊,不要說種,光數就得多半天。芭蕉長大後,他摘下芭葉,鋪在桌上,臨帖揮毫。由於沒日沒夜的練習,老芭蕉葉都給剝光了,小葉小,又捨不得摘,於是他想了個辦法,乾脆帶了筆墨站在芭蕉樹前,對著鮮葉書寫,就算太陽曝得如湯裡煮,北風吹得皮膚裂,他還是什麼都不顧,繼續埋頭苦修。他寫完一處,再寫另一處,從沒間斷。他像一個蜜蜂兒,住在了捲起的蕉葉裡,累了睡一會兒,醒了寫……就這樣,他以蕉葉代紙,日日夜夜地書寫,不知道停止。由於住處觸目都是蕉林,因此他又不無自嘲兼自得地將自己的住所稱為「綠天庵」——倒也妥帖而詩意。因此,我們說,唐代的芭蕉是屬於他的,正如唐代的月光是屬於李白的。

他又聰明又勤奮,就找來木板和圓盤,塗上白漆書寫,勤學精研,盤、 板都被寫穿,寫壞了的筆頭也很多,埋在一起,被後人稱為「筆塚」。

在書法史上·「墨池」不少·「筆塚」不多。涮筆弄黑還較容易·把筆磨禿·尤其是把硬邦邦的板子盤子寫穿......你試試?凡事皆成於一·敗於二、三。他成了·成在那個「一」——「專心」上。

他專心不假,熱心也聞名,性情疏放,交結名士,與李白、顏真卿等都有交遊。曖,不得不羨慕,古代的人就是少啊,走路道路寬綽,旅行遊人少景色多,天下文人隨便哪個名字從藝術史上拎出來左看右看......都是多麼有趣呀,雖然性格大異,術有專攻,可你來我家我去你家、你送我我送你的,好像大家都是可以談談心事的好朋友......那該是怎樣多趣而豪放的生命行走啊。

當時名士如李白、盧象、張謂、蘇渙、錢起等人都有歌行稱頌他的藝術。譬如,任華在《懷素上人草書歌》裡曾這樣不吝讚美之辭:「張老顛,殊不顛於懷素。懷素顛,乃是顛。人謂爾從江南來,我謂爾從天上來。負顛狂之墨妙,有墨狂之逸才。狂僧前日動京華,朝騎王公大人馬,暮宿王公大人家。誰不造素屏?誰不塗粉壁?粉壁搖晴光,素屏凝曉霜,待君揮灑兮不

可彌忘。駿馬迎來坐堂中,金盆盛酒竹葉香。十杯五杯不解意,百杯已後始顛狂。一顛一狂多意氣,大叫一聲起攘臂。揮毫倏忽千萬字,有時一字兩字長丈二……狂僧有絕藝,非數仞高牆不足以逞其筆勢……狂僧狂僧,爾雖有絕藝,猶當假良媒。不因禮部張公(張謂)將爾來,如何得聲名一旦喧九垓」……隨意說,他雖然是個方外之人,卻儼然萬人追捧的草書「明星」。一時間,歌詠之作竟達數十首之多,後來編成《懷素上人草書歌集》,為世人傳誦。

他和李白的友誼是很深的·李白一首《靜夜思》·短短二十個字·令古今多少孤身遠客在簡單如同白話的「舉頭」與「低頭」之間·惹起了滿腔的故園情懷;他的另一首《月下獨酌》·則令我們一旦站在月光裡·稍皺一皺鼻子·就能聞到陣陣撲面而來的大地的芳香。他和李白都是那個時代最為傑出的代表作·光輝燦爛——他們每天都在抒情·卷舒·吐納·藏露·恰如他們為人的情性·浩浩湯湯·如大江奔流。

那樣雙璧一樣相互映照、華彩熠熠、鑲嵌在大唐天幕上的人兒,我們可以想像他們見面時的情境——如記載中說,當這兩位天才藝術家於乾元二年在零陵初次相見,不知該是怎樣的一種形狀?或許,零陵的天空,因為兩位絕大的文豪的雷電相擊而頃刻之間,就有了那場風雨的不期而至?李白的《草書歌行》,一定就是那場風雨的真實記錄:「少年上人號懷素,草書天下稱獨步。墨池飛出北溟魚,筆鋒殺盡中山兔。八月九月天氣涼,酒徒詞客滿高堂。……吾師醉後倚繩床,須臾掃盡數千張。飄風驟雨驚颯颯,落花飛雪何茫茫。起來向壁不停手,一行數字大如斗。……時時只見龍蛇走,左盤右蹙如驚電,狀同楚漢相攻戰」……那時候,他還僅僅是個二十幾歲的青年,可是我們從李白的描述中,已經感受到了他的筆底渴驥奔泉般的大氣象。我們知道,李白不僅僅是在描繪他的書寫方式——與其說是書寫,毋寧說是傾吐。不,也不是傾吐——是吶喊,是嘯鳴,是綿長無絕的呼吸……它捲過那時的田野,一下子席捲了一個時代。

他既「佯狂」・便以「狂草」名世。草多麼難啊・多少年前就有了「信速不及草書」和「匆匆不及草書」的歎息——那意思就是奉勸世人吶:草書難寫・不要動不動就寫草書。可是看唐人怎樣說他的吧:「運筆迅速・如驟雨旋風・飛動圓轉・隨手萬變・而法度具備……」還謂之「以狂繼癲」・到了這個程度・也就與仙人一樣的張旭並稱了「癲張醉素」。

再看一眼他與張旭站在一起的樣子·兩個人大處相似——狂是他們的共性·小的分別也不少·張旭是全篇一體·他是獨字的連筆;同中存異·黃山谷說「旭肥素瘦」·從用筆與形態上進行了區分·如果進一步從內在筆勢上區分·則他顯然更為曠達不羈;如果從意境上區分·張旭激越·他卻趨於空靈;一個是儒家情懷·一個是禪釋心境·一個入世·一個出世·也就是劉熙載所謂「悲喜雙用」與「悲喜雙譴」……他放歌·他嘯吟——有時不語。

如同筆墨的不語——看上去,不可留存,只會消弭,可它能支撐,一直 支撐。而不語是多厲害蝕骨的東西!像失去記憶的大海躺在黑夜裡暗自的飲 泣,像那種面皮上沉靜渾樸的愛情。不語的東西難道很多嗎?大地,月光, 樹木……似乎也有幾樣。

因此,相比較而言,或嘯吟或嘯或吟或不語的他和他的字更對我脾胃。如同他的《小草千字文》。那時的他已老歸故里,手下的字跡不急不躁,個個相敬如賓,舉案齊眉。一眼覷上去,字字獨立,筆筆散淡,任筆為體,無意工拙,而趴上瞧則歎息法度自在其中。這是在早歲「退筆成塚」所掌握的高度技巧的基礎上的率意書寫,筆致與節奏有細膩的變化,火氣深藏,自然得像日月升潮汐落,無半點矯揉,粗嚼似乎懵懂不知妙在何處,細品則覺橄欖餘澤回味無窮……哦,每一名無論多麼熱烈火爆的偉大書家,好像只要迤邐著捱到晚年,都是一副雲淡風輕的樣貌了。這真好。

在草書史上,他和他的《自敘帖》,從唐代中葉開始,一直為書法愛好者談論了一千兩百多年。他善以中鋒筆純任氣勢作大草,線條圓勁,讓人想到許多優美、靈動的事物:「驟雨旋風,聲勢滿堂」,抵達了「忽然絕叫三五聲,滿壁縱橫千萬字」的境界。雖然運筆疾速,他卻有本事及時勒住;也能有節奏,他有快,穿插有慢——沒有快慢之分,算什麼節奏?與他相比,很多一味圖快、裝大頭蒜的書家便顯出了油滑輕浮;除此之外,他還能駱駝穿過針眼,於通篇飛草之中極少失誤,氣勢湍流直下,出現氣象……那些筆劃直接來自地獄或者天堂。

他的狂草雖率意癲逸·千變萬化·卻是不離魏晉法度的·少有冗筆·與 眾多書家草法混亂缺漏相比·實在高明許多。這確實要歸功他的極度苦修。 那樣癡迷的苦修是大不易的一件事。

懷素 (737~799)——中國唐代書家、詩人。俗姓錢,字藏真,湖南 長沙人——一說零陵 (今湖南永州)人。因他三家為僧,書史上稱他「零陵 僧」或「釋長沙」。

懷素的草書稱為「狂草」·用筆圓勁有力·使轉如環·奔放流暢·一氣呵成·和張旭齊名。後世有「張顛素狂」或「顛張醉素」之稱。可以說是古典的浪漫主義藝術·對後世影響極為深遠。他也能作詩·與李白、杜甫、蘇渙等詩人都有交往。他的草書·出於張芝、張旭。唐呂總《讀書評》中說:「懷素草書·援亳掣電·隨手萬變」·宋朱長文《續書斷》列懷素書為妙品。評論說:「如壯士拔劍·神彩動人。」

米芾《海嶽書評》裡說:「懷素如壯士撥劍‧神采動人‧而迴旋進退‧ 莫不中節。」唐代詩人對他的書法也多有讚頌‧如李白有《草書歌行》‧曼 冀有《懷素上人草書歌》。他又能楷‧從顏真卿、鄔彤處得筆法‧謹嚴沉 著。

懷素的聲譽在當時青雲直上·歌頌他草書的詩篇有37篇之多。他的草書有《自敘帖》、《苦筍帖》、《食魚帖》、《聖母帖》、《論書帖》、《大草千文》、《小草千文》《四十二章經》、《千字文》、《藏真帖》、《七帖》、《北亭草筆》等等。其中《食魚帖》極為瘦削,骨力強健,謹嚴沉著。而《自敘帖》其書由於與書《食魚帖》時心情不同,風韻蕩漾。真是各盡其妙。

褚遂良:線條大師

中國的書畫是這樣神奇的東西:或清麗婉約,或灑脫自如,或古樸渾厚,或稚拙內秀。筆劃之間,韻味十足,讓你想到寫字的人,他的性情,他的審美,甚至他的時代和他的經歷。它還有老一樣本事,就是能讓遠隔千里或千年的人如同促膝對談。

譬如,對唐代褚遂良的理解和欣賞。

那個不以唐書為然的宋代大書畫家米芾也不惜用最美的詞句稱頌他:「九奏萬舞‧鶴鷺充庭‧鏘玉鳴璫‧窈窕合度」。並在《續書評》中居然曾如此動情地說:「褚遂良如熟馭戰馬‧舉動從人‧而別有一種驕色。」此外‧還在《自敘帖》中如此告白:「余初學顏七八歲也‧……乃慕褚而學最久。」眾所周知‧米芾性格率真‧無所顧忌‧還似癲如狂‧自視很高‧在書

學觀念方面屬於典型的離經叛道之人,一生藉助癲狂之口說出過很多駭人聽聞的評語,對於唐代書家更是口無遮攔。諸如「顏真卿行字可教,真便入俗品。」「柳公權師歐,不及遠甚,而為醜怪惡箚之祖,自柳,世始有俗書。」「歐、虞、褚、柳、顏,皆一筆書也,安排費工,豈能垂世?」「一掃『二王』惡箚,照耀皇宋萬古!」,「歐虞古法亡矣」之類多少有點大逆不道的言論。但留心米芾的「童言無忌」,一生卻從未對他有半點微詞——這簡直是個奇蹟!以米芾驕傲率真的為人,是不會輕易佩服一個人的,除非正對自己胃口,還得高出自己許多。米芾對大字《陰符經》極為稱道膺服,而米字的靈動多變、鋒出八面、爽利有力等大好處,不能不歸結於他的啟發。

非但後來的米芾對他無一微詞·就連當時的皇帝——唐太宗李世民也對他青睞有加·書法乃至政治上都洗耳恭聽他的高論。太宗曾在門下省設立起居郎二人·於是·曾為祕書郎的他又深得太宗信任·出任起居郎一職·專門記載太宗的一言一行。《劍橋中國隋唐史》在提到唐太宗時,曾這樣敘述:「太宗的許多公開的舉止,與其說是似是出自本心,倒不如說是想得到朝官——尤其是起居註官——讚許的願望。」從這個角度上來說·他所占有的位置和被給予的地位是極重要的·至少·他在某種意義上督促了皇帝在有所做為時·應該考慮到會留給人們一個什麼印象。據《唐書》記載:有一次,太宗問他:「你記的那些東西·皇帝本人可以看嗎?」他居然回答:「今天所以設立起居之職,就是古時的左右史官,善惡必記,以使皇帝不犯過錯。我是沒有聽過做皇帝的自己要看這些東西。」太宗又問:「我如果有不好的地方·你一定要記下來嗎?」他又回答:「我的職務就是這樣的·所以您的一舉一動,都是要寫下來的。」

事情不大,甚至也構不成個事件,然而,由君臣的一段閒話,窺一斑而知全豹,我們不得不相信和尊敬了他忠貞正直、兩朝開濟的老臣心。

在幼稚和老辣之間有一段十八盤——或者說懸崖更合適——幾乎人人都要經過。有的掉落,有的很玄很慶幸地過來了——過來就是好風景。而他的神奇之處在於:他沒有!他沒有這一段懸崖。他提筆就老了。像生下來小孩子「抓周」,他一抓就抓到了毛筆一樣,那麼自然天成。而人們對於老辣的自我要求又那麼迫切,豈不知,老辣是自然生成之物,是摻和了許多學養累積(飲食)、禪心修行(氧氣)乃至皺紋的疊加(霜降)、傷痛的磨折

(風雪)這樣有時十分無情的代價才得來的。因此,我十分贊同黃秋園先生 說過的一句「歷代書畫家大多數是大器晚成」。就是,學古人書是立,慢慢 立;自我風格和老辣無任是破,慢慢破,不破不立,否則立了無根,很快就 枯萎。晚成則大成的可能性大些。

他的《雁塔聖教序》是老辣之作的代表性作品、根須茂長、菩提婆娑、影響了一代又一代的大家。譬如、張旭、雖為一代草聖、但楷書功底驚人、風貌清虛簡淡、仍然是初唐書風、受他的影響最大。而顏真卿又是唐代除薛稷外受他影響最大的書家。劉熙載《藝概、書概》中說「褚河南之書為唐之廣大教化主、顏平原得其筋」、從顏成熟期作品字形上來看、二者懸殊很大、實質上同聲相息、顏從他的字中化出、勝過薛稷僅得皮毛。顏字字形的寬博、捺畫一波三折運筆、取法著意篆隸方面、都是受他的啟發。依筆者愚見、唐代精神暗合「二王」的、惟有顏和他二人而已。

老辣是一種「人書俱老」、很有個性且不矯飾的風格。它往往表現為筆力蒼勁、筋骨壯健、格調古樸、體勢雄峻,音韻鏗鏘有金石氣,大體上屬於陽剛之美。「人老」絕非僅指年歲大,內含書者個性天成、風格成熟之意,「書老」即書法功力深厚且自然流露。老辣是師古人、師造化、自我修葺內心、增加學養和花費工夫等大累積的產物,是一種有血有肉的藝術表現。說它是大累積,是指它那非同一般的個性,是一個水到渠成的過程,刻意尋求是沒用的。沒有豐富的社會閱歷,沒有屢經滄桑的歷史,沒有厚實的學問,有意老辣就成了一種矯飾,最可厭的。說它是藝術表現,則是指它植根於書者的審美個性,以及那些看不見的、書外的功夫。「外師造化,中得心源」才是書法裡的度世金針。

他的見識也透著老。一次、太宗徵得一卷古人墨寶、便請他看看這是否是出自羲之的手筆。他低頭仔細看了一會兒、便說:「這是羲之贗品。」太宗對此頗為驚奇、忙問他是怎麼看出來的。於是、他便要太宗把這卷書法拿起來、透過陽光看。他用手指著「小」字和「波」字說:「這個小字的點和波字的捺中,有一層比外層更黑的墨痕。羲之的書法筆走龍蛇、超妙入神、不該有這樣的敗筆。」簡直好像看見的一樣、令人歎服不已。

唐代書家因此和晉朝書家一起,被後人稱為「晉唐傳統」。依他們所處的年代排名,他們是:鍾繇、王羲之、王獻之、智永、虞世南、歐陽詢、褚遂良、顏真卿、柳公權等。在這個傳統之中,他占著異常重要的位置。從某

方面來說,他對後世的影響可能比任何一家的貢獻都要大。當然,不可以橫向比較。書法美是多元化的顯現,不必太過較真。王羲之和顏真卿怎麼比呢?歐陽詢和褚遂良到底誰更好一點?都是懸案。世間還有「蘿蔔青菜各有所愛」的道理在,因此更不用去吵鬧不休。記得各臻其美、一時瑜亮也就罷了。

他是公認的「線條大師」。他的線條充滿生命,書家的生命意識也融入結構之中,明顯地體現了中國藝術美學中一個重要的審美範疇:飛動之美。他那細勁的線條,不是因為沒有能力表現樸厚,而是在樸質剛勁之後提煉出來的優美與灑脫。他甚至為了追求美而簡化字面上的東西,把細節刪減,以使重要特徵特別顯著。這種書風因妍美多姿一直以來為大眾所青睞。然學習褚字在摹其秀逸婉媚之外,應特別用心於褚書裡的「筋」意,假以時日或亦稍能運出挺勁的線質,若一味逐其媚態,則容易入俗於花拳秀腿、矯飾造作,與書道背離。

褚遂良(596~659)——中國唐代書家。字登善。祖籍陽翟(今河南禹州)·晉末南遷為錢塘(今浙江杭州西)人。父褚亮·秦王李世民文學館著名的「十八學士」之一。

他官至通直散騎常侍·唐太宗時封河南郡公·世稱「褚河南」。博涉經史·工於隸楷·被推為「初唐楷書四家」之一·其主要成就也在楷書·特色是善把虞、歐筆法融為一體·方圓兼備·波勢自如·比前輩更顯舒展·深得唐太宗的賞識。

褚遂良傳世的書跡有十餘件,如《孟法師碑》、《雁塔聖教序碑》、《伊闕佛龕》和《大字陰符經》等。《倪寬贊》傳為褚遂良書(也有人認為是歐陽詢書),真偽尚無定論。然此書頗得褚書三昧。宋趙孟堅論此帖說:「容夷婉暢是河南晚年書。」明楊士奇這樣評價:「評者認為字裡金生,行間玉潤,法則溫雅,美麗多方。」而詹景鳳則謂:「燥而不潤,覓貶天趣」。又有「若瑤臺青瑣,窅映春林,美人嬋娟,不任羅綺,增華綽約,歐虞謝之」「婉美華麗」「褚登善以姿態勝,故舉筆輒變」等美譽。

《雁塔聖教序序》在運筆上則採用方圓兼施‧逆起逆止;橫畫豎入‧豎畫橫起‧首尾之間皆有起伏頓挫‧提按使轉以及回鋒出鋒也都有了一定的規矩。在書寫此碑時已進入了老年‧至此他已為新型的唐楷創出了一整套規範。在字的結體上改變了歐、虞的長形字‧創造了看似纖瘦‧實則勁秀飽滿的字體。很多人認為堪稱有唐以來各碑之冠。

楊凝式:題壁萬千的「楊瘋子」

他一輩子好像都只是在做一件事:到哪裡?到哪裡找那麼大的紙?……可是當時還沒有後來才有的丈二大紙供他使用,因而,被逼無奈的他只好選擇牆壁這一載體,並且在眾目睽睽之下搦著製作粗糙的大筆縱橫捭闔,來往撕殺,安排他的筆劃,如率百萬雄兵,將創作過程(表演)與創作結果(作品)一同奉獻給觀賞者,哪怕那牆壁剛剛砌好,有些小孩子調皮的細細劃痕,還來不及乾透,還淋漓著些新鮮的薄泥,到他的腳上,他也顧不得擦去,任它點點與滴滴,凝結在那裡,好像舊舊的鞋面上剛剛開敗了薔薇花。而牆壁上,他的書寫一直沒停。

他題壁真多啊。大多數寺觀的牆壁都被他題滿了·寺院就以之為寶·派專人保護;有的寺院知道他的癖好·還專門粉飾壁牆·清掃牆根·等待他的墨寶上牆。楊賓《大瓢偶筆》記載他曾有題壁詩:「院似禪心靜·花如覺性圓」。也是十分有意味的詩作。他又有多可愛啊·只要見了光潔的牆皮·就像發狂·立即停下腳步·到處找筆·且吟且書·筆與神會·如入無人之境。好在人家不計較·還拍手歡迎。大環境好。

想來,那些多麼有幸的牆壁一定因為他的書寫而愉快到陡增幾枝綠意,而每一列的書寫,也必定能像萬千條琴絃一樣的、鮮嫩的柳枝桃枝,引來萬千隻蛺蝶,翻飛在側,叮咚舞蹈歡唱。

他是那個荒寒小朝代的春天·一個箭步上到書壇——如果真的有那麼一個壇的話。

似乎,一個短短的朝代是一個長長的雨季。

似乎,一個朝代只有他一個人在書寫。

牆壁都倒塌了,保存最好的殘垣外體也已剝落了一百回。

那些和他同時代和離他近的時代的人真好,有這種幸福——直到北宋時期還有無數文人書家前往觀賞,並留下許多發自內心的讚歎,比如「少卿真跡滿僧居,只恐鍾、王也不如。為報遠公須愛惜,此書書後更無書」(馮少吉詩);「枯杉倒檜霜天老,松煙麝煤陰兩寒。我亦生來有書癖,一回入寺

一回看」(李建中詩);「余曩至洛師·遍觀僧壁間·楊少師書無一不造微入妙·當與吳生畫為洛中二絕。」(黃庭堅語)等等。另外·他有幾個十分優秀的學生·其中李建中寫詩盛讚恩師的書法:「枯杉倒檜霜天老·松煙麝煤陰兩寒。我亦生來有書癖·一回入寺一回看。」馮道的兒子對恩師的評價是最高的:「少卿真跡滿僧居·只恐鍾王也不如。為報遠公須愛惜·此書書後更無書。」他在最後落款時很少用一個名字,有癸巳人、楊虛白、希維居士、關西老農等,題後也有時是楷書·有時是草書·像他的人一樣隨意·但水準都極高,所以很多人說他是五代時期書法第一人,是不虛的。

可是奇怪的是,他留存下來墨跡與帖本,固然一帖一個樣子,一帖一個風格和味道,除《夏熱帖》稍見狂放外,餘者皆內斂,清剛中見淡遠,流便中見蕭散。仔細讀,還見得到一點臉紅,和眼神的遊移。轉而一想,也便明白一二:這肯定只是他向我們亮劍展示的兩大書法小宇宙之一,另一個書法小宇宙則是被時間淹沒、無法為我們今人所感知的題壁書法,那必是一任天然、撕肝裂膽,給人以強烈的生命感和律動感、足以感天動地的小宇宙。解放手腳的東西,應該比字帖上的好。

喜歡他的書體面貌各自不同,還喜歡把玩他書法語言裡面那些別具一格的味道——生命的大道,以及別家沒有的,世俗的甚至卑下的智慧。他不像我們,困囿於方寸之地,求精的,寫熟寫結,猶如唐代的寫經生;求放的,放浪形骸,一味作驚人貌,還沒頭沒腦「一窩蜂」倣效獲獎作品,弄得人人都像多胞胎……更不用說透出大道和智慧——透出淺薄和小心眼還差不多。

他出身上層社會,一生都在做官,雖然不至於太高,但也不算低了,可不知為什麼還是喜歡乘了酒興屐痕處處地牆壁上寫大字——跟一些十分偉大優雅高貴的才子或領袖一輩子脫不了農民習性一樣,他一輩子脫不了在牆壁上寫大字的「毛病」。

他的小字呢?譬如著名的《韭花帖》。作書過程也是很有趣的。

某日(應該是春天吧·否則何來韭花?)午後·他小睡醒來·接到宮中送來的一碟韭花(以時新菜蔬賜給臣下……嗳·這個皇帝有點情趣)·掐一點嘗一當·非常可口·於是·信筆便寫下這張小帖答謝聖上。想一想他在那個時候的心情吧——春日遲遲·睡意未消·飛馬報來·卻不過是一丁點兒上不得檯面的心意·全顯出了君臣間那種心照不宣的風雅……走馬燈一般滴溜溜轉著圈子迷了路不知所往何處的孤兒五代·風雲變幻中竟還有著這樣一點

子「靜日綿綿玉生香」的小鎮定,真不容易。

《韭花帖》問世於唐代謹嚴書風的籠罩下,卻揚起了抒情縱逸的風帆——這個著名的字帖字體介於行、楷之間,布白舒朗,清秀灑脫,是他在那一瞬間的心情寫照,因著這一紙短箋,而定格凝固,為宋人「尚意」書風開啟了先河。試想,如果沒有《韭花帖》,他寫在牆上的狂草大字即便能夠流傳下來,不過是又一個「張顛(癲)」。但是,我們將這兩者像對上兩爿半邊的鏡子一樣合在一起時,我們才看到了一個圓滿的、生動的他。就好像只有《蘭亭序》的羲之也是不完整的一樣——必須將《喪亂帖》與《蘭亭序》合起來,才能真正瞭解羲之筆意的大好處,以及處事的風流放誕與內心的悲哀沉痛,才能看到一個經歷過國破家亡的亂世的羲之形象。

他的狂放·上承晉唐風采·是有淵源的·這不假·但是為什麼·《韭花帖》卻令人很自然地想到了後來蘇東坡的《記承天寺夜遊》呢?

說一點東坡捋一捋:據說東坡謫居黃州時,某夜無眠,起來尋到一個也睡不著的朋友,在承天寺的庭院中散步,月明如水,庭中樹影如水中荇藻。他感歎:何夜無月?但少閒人如吾兩人耳。短短幾十個字,彷彿才起了個頭,便煞了尾。那是漫漫塵世中偶然得來的一點閒情。記得林語堂曾說(大意),大多數中國人最喜歡的文人便是東坡,原因無他,東坡最懂得也最能欣賞俗世生活的種種細節之美。這句話似乎可以這樣理解:他知道人生無常無奈,但是這並不妨礙他熱愛並享受人生間隙裡的剎那和諧。《記承天寺夜遊》極短,但它比東坡的大多數作品似乎都更能體現這樣一種韻致,原因即在於此。

同理,《韭花帖》的好也在於此:它雖為短制,韻致卻迷死個人。就如那些三兩筆揮就的舊文人畫,他也是一個木炭上的火星兒般的小過渡段,連接了更加雄偉的兩個堪稱驚豔的藝術大朝代。但他的《韭花帖》裡,不再有同樣妙手偶得的《蘭亭序》氣韻流動的放誕,也不再有唐代法帖渾樸寬厚的氣象,瀰漫紙間的,是一種靜靜的心緒律動,以及對塵世漂泊每一步投以的打量眼神。《韭花帖》的這種善於咀嚼生命小景色的特徵,同東坡的《記承天寺夜遊》是一脈相承的。

而他的另一名帖《盧鴻草堂十志圖跋》則深得顏真卿《祭侄稿》的神 髓·錯落有致·氣勢開張·展開·不用看·便覺有氣息以古樸茂雄渾之勢撲 面而來。他的狂草《神仙起居法》和《夏熱帖》則更加恣肆縱橫·變化多 端,點化狼藉,線條扭曲不安,偶有聲氣上的斷續,對時局不平的鬱悒之態躍然紙上。值得一提的是,《神仙起居法》在草書中時時夾入些行書,後人稱為「兩夾雪」,十分生動,拘管不住按捺不住的樣子,像染過的頭髮露出隱隱的白髮的根,倒叫人生出對白髮主人的憐惜來一樣,是少不了的一宗莫名其妙的妙處所在。

他的糊塗當然是裝的,真實的他其實具有三重文化品格:遊於儒、釋、道之間,或曰風(瘋)子,或曰散僧,或曰神仙,在一生中實現了三種角色的轉換——仕途生涯中,他有過仕任五代的豐富閱歷,其間也穿插有過以心疾理由而退居的多次記載,但都是很短暫的。當然,他有他的理由和路徑,他沒有像顏魯公那樣壯懷激烈的噴薄血氣,也沒有像蘇東坡那樣多次遭貶謫的不平際遇,他只想做一個真正的隱士,所謂大隱隱於市,這很難,因此,他妥協了——這沒什麼不好的。在官場中度過一生的他,才如魯公,性如陶令,癖如旭、素,智巧如儀、朔,政治退避不如陶淵明來得俐落,甚至不如蘇東坡的心理強烈,在功名和書法上他都得以自我保全……他是中國古代書家中一個有個性而多元化生存的文人典範。

他「居洛下十年‧凡臨宮佛祠牆壁間‧題記殆遍」‧而書法的使人心靜、不亂、不煩、有樂趣、但又有節制、在過程中求得美好的旋律、精神開釋……等特點‧與禪宗變通佛教規戒也相互映照‧融通諧和。因此‧從某種意義上說‧學書等於修行。也因此‧佛是不計較的——佛的半邊就是個「弗」嘛‧程式掩蓋不了精神‧反是托舉。他因這書寫的造次修到了禪心自在‧像一個肚腹寬寬、愚法聲聞的大阿羅漢——人生無常‧亂世乖戾‧他秉半瘋的狀貌‧半晦的哲學‧難得糊塗‧左右逢源‧卻真性不改‧終老一生‧也算證得道果‧屬於上天的體恤一種吧。

楊凝式 (873~954)——中國五代時期書家。字景度、號虛白、癸巳 人等、華陰 (今陝西華陰)人、居洛陽、任祕書郎。唐亡後、歷任後樑、後 唐、後晉、後漢、後週五代、官至少師太保。卒於任上、贈太子太傅。

楊凝式的書法初學歐陽詢、顏真卿,後又學習王羲之、王獻之的書法,一變唐法,用筆奔放奇逸。無論布白,還是結體,都令人耳目一新。在晚唐書法衰落的形勢下,挺然崛起,獨樹一幟,是一代承唐啟宋的著名書家。他的書風直接影響北宋書壇,宋人對楊凝式頂禮膜拜。「宋四家」都深受其影響。蘇軾評價他:「自顏、柳沒,筆法衰絕。加以唐末喪亂,人物凋落,文

采風流掃地盡矣。獨楊公凝式筆跡雄傑,有『二王』、顏、柳之餘,此真可謂書之豪傑,不為時世所汩沒者。」

他的主要作品《韭花帖》的字距、行距均拉開至極限,然而其行氣縱貫而舒朗空靈,因此在行款上獨樹一幟,布白、結體等都令人耳目一新,為前代從未有過。僅此一點,便使它獨立於古代各家的名作之林了。此外,《韭花帖》在單字結體上獨出機杼,或戴高帽,或左右分離,或重心偏移,或輕頭重腳,妙趣橫生。又似出於自然,並無造作之感。在晚唐書法衰落的形勢下,挺然崛起,獨樹一幟,承唐啟宋。

楊凝式的書風直接影響了北宋書壇·宋人對他頂禮膜拜。其傳世作品另 有《神仙起居法》一件。

蘇軾:從有法到無法

他的字……小時候傻呀,那時候,說實話,不是很喜歡,尤其是他的行草,他們怎麼讚他「體度莊安,氣象雍裕」也喜歡不起來——老感覺他結字太緊,有點難受,而多少彷彿曹操的漢中之戰——雞肋。這是壞脾氣,自己的喜好一見之下便奠定終身,很不對的,草率,莽撞,感情用事。然而…… 饒恕吧,對一種字體的喜好的自由,在一生中所經歷的事物中,是個多麼可以忽略不計的細節!當然可以縱容一下自己。

他的真書大類顏鲁公·還算喜歡的。但他說「文入畫」‧這蠻符合心意。

開頭的不怎麼喜歡人家的字,也不妨礙人家一直是一片海,閃耀在一千年以來的星空下。他才大如海(在那個神祕的「鬱鬱乎文哉」的時代,他一直是文科類綜合分數第一名),心大也如海呢。也不妨礙喜歡人家那個人。分開說。

喜歡他,第一條是因為他清風出袖,明月入懷,好像遊離在浮世之外,對待生命裡諸多(比一般人多得多)的大不幸,他全都報以豪放的笑聲,絕少婉約的悲鳴。哦,倒是有一句,那句「枝上柳綿吹又少,天涯何處無芳草」,是大俗的一類。俗氣得都有些像大年三十張貼出來的祭竈圖了,像哢嚓哢嚓的剪刀下變幻出的剪紙了,像馬諦斯不太可靠的拼貼畫了......可是,

它卻讓那個識英雄於草莽間、水面清圓的小小知己朝雲黯然神傷,淚下千串,心疼起她樂呵呵的大才子。

記得辛棄疾在一首詞中曾帶著醉意和對面的江山套交情,說:「我見青山多嫵媚,料青山見我應如是!」這種滿含得意的醉話,雖說別有風度,但總歸不能和東坡的純稚嫵媚相比——在東坡的文章中,一切都是純稚嫵媚的,連帶他這個人,也成了純稚嫵媚的象徵。

他那副莊子一般的可愛大腦,本來不是很在乎事物的正確、準確、的確、精確......在最關鍵的科舉考試中,他為了行文方便,居然杜撰了一個三皇五帝時代的典故,主考官歐陽修、梅堯臣什麼的也算文學大家了,見了這等人物竟不敢說錯。後來東坡中試,拜謝恩師,二人方才問起,東坡笑道:「想當然耳!」

「想當然耳!」四個字,正是東坡的一生純稚嫵媚、本我的頑皮天真所在。

正因如此,多年以來,我沒有計較過《前後赤壁賦》中的地點誤差、故事情節及寓意深淺,一切不過是「想當然耳」。「壬戌之秋,七月既望」的那個晚上,赤壁想必是真遊了,客人也許真有那麼幾位,酒也喝了,天也聊了,何必真有那一曲簫音,何必真有那麼一番對話。不過是事後作文時的「想當然耳」,他便是客,客也是他。《後賦》之中,放船遊江,乘興爬山,容或真有,也未必非有孤鶴東來,道人入夢,無非是「想當然耳」。

拋開種種想當然的遁辭,直入其心,卻發現,那顆被世俗震盪的心靈憑藉慣性,依然在震盪。曹公、周郎的感慨,不過是往昔熱鬧繁華的倒影,「望美人兮天一方」的歌謠,不過是期待回歸繁華的妄想,佳客的簫吟,更不過是顧影自憐,而他那一番恍兮惚兮的曠達之語,也不過是自欺欺人之談,好像唐婉答陸游的「瞞、瞞、瞞」。

黃州江岸·何須認做赤壁?心中無妄想·便是真赤壁·也不過消幾杯酒的愁;心中有妄想·長江岸邊何處不是赤壁?……他的純稚嫵媚救他出水火。

九百多年前的某一天,年過花甲的他乘一輛馬車,顛簸在風雨小路上,經受著又一次被貶的痛苦。雖然他對未來已做好打算:到那裡先做好一副棺,砌好墓,死後就葬在那裡吧,可心裡仍感到一種未知的茫然......他走到

大海邊·在船頭站著·去一個他做夢也夢不到到底有多荒涼絕望的孤島儋州。

到了儋州以後,是否還能回鄉?他哪裡敢想?在儋州的日子裡,氣候炎熱潮濕,「食無肉,病無藥,居無室,出無友,冬無炭,夏無寒泉」《與程秀才》如苦行僧般的生活著。然而,就在這種環境下,他完成了《易傳》九卷。成為一代易學大師。還有《書傳》十三卷,《論語說》五卷,在培養後學上做了很多工作。最後離開時,他的治下誕生了第一個進士。

與儋州結緣,完全是拜「好朋友」所賜。他原本被貶惠州,還沒多久,一時寫下「白髮蕭散滿霜風,小閣籐床寄病容。報導先生春睡美,道人輕打五更鐘。」的詩句,這詩一傳十,十傳百,傳到京城。被他年輕時的小友、已是當朝宰相的章惇知道了。章惇說:「子瞻尚且活著啊!還這麼高興!那就去一個更偏僻的地方吧。」於是他春睡不再美了,又被貶往儋州。

在儋州,他又寫下「寂寂東坡一病翁,白鬚蕭散滿霜風。小兒誤喜朱顏在,一笑哪知是酒紅。」傳達出他多麼坦蕩疏朗的氣度。這次,他的「好朋友」折騰不著他啦——他遇到赦免時,章惇正因政變被貶至雷州半島。他寫信給「好朋友」,說雷州半島雖然偏僻,但無瘴氣。望友人開導章淳的母親。他還對章惇的兒子不無誠摯地說:「過去的不愉快再提也沒有益處,多想以後吧。」

唉,「抱怨以德」不過是常人嘴邊說說罷了,連孔子都做不到。東坡那人,是有佛緣的、極少的那類人裡的一個。或許他已早明瞭:即使是一些虛情假意的你呼我叫拍拍打打,畢竟也是人生的熱鬧。

先前的杭州被謫時,他也及時兩一樣,大事小情上搭救眾生,許多童話似的故事就此一段一段錦繡鋪開,在他怎麼看怎麼美麗的西子湖畔,居然還有人因告狀而轉大怒為驚喜:一日,有人堂上擊鼓鳴冤,告別人欠他買綾絹的錢兩萬,遲遲不予償還。他把欠債人喚來,詢問原由,聽其急告奈何。原來那人歷代以製扇為業,父親剛剛辭世,而春天以來連續陰雨連綿,天氣奇冷,扇子全部積壓,賣不出去,實在無力償還買綾絹制扇的本錢。他聽罷,沉吟良久,確信此言不虛,就令之將扇子回家取了一些,放置公堂。只見他就手取過十把「白團夾絹扇」,拿過判筆,行草龍蛇飛動,竹石花草橫生,十把扇子,頃刻寫完。而那人感動得淚眼模糊之後,抱了扇子剛出府門,就被人以每隻一千錢的高價一搶而空,恰好得了兩萬錢,償還了欠款。

——唉·如此又風雅又正義的事情·數一數史上書家·也只有他才可以 想得出辦得到。

晚年的他長居常州·將畢生積蓄購得一所二手房·準備結束自己飄零生活。夜裡忽聽一老婦啼哭·經詢問得知這房屋原是她祖屋·被敗家的兒子作為賭資輸出去了。他當即將房子退還給了老婦人·而自己再無錢購屋。一直到死·他都寄居在朋友的宅院。

因此上,他到哪裡哪裡百姓歡呼一片、離開哪裡哪裡百姓哭喊連天、德名遍及天下就不足為奇了。《宋史·蘇軾傳》記說,貶惠州,「居三年,泊然無所蒂芥,人無賢愚,皆得其歡心。」; 貶杭州,「軾三十年間再蒞杭,有德於民,家有畫像,飲食必祝,又作生祠以報」,而據他的墓誌銘記載,一俟他去世的消息傳開,「吳越之民,相與哭於市; 其君子,相與吊於家; 計聞四方,無賢愚皆咨嗟出涕」……不必多翻誌乘也可以看出,在百姓的心裡,他跟關公的地位差不多了。簡直一節傳奇話本。

他從無神論到有神論,其實也說明他到最後還是無法無知無畏,也需要一個信仰,也需要一個道理用來想開,青山一道同雲雨,明月何曾是兩鄉。再雲再雨再雷暴,心中一樣送春送秋,一天天過來,如此就安穩了。也許,這也便是他對現世唯一的惱悵表達。儘管那詩篇那字跡外邊長得無不雄邁,盡似大江,裡面卻分明泱泱水氣,白露成霜。

他的書法不多說了——是他人的面目,別無二致:豐腴跌宕,天真爛漫。仔細思索,覺出他用筆的肯定,還兼著顧盼,每個筆劃都彼此說話…… 是小說也是詩也是散文。也如跟我一直喜歡的他的文字,樹蔭一層一層的,草木扶疏,映得花格窗內,人面皆綠。

是的,他雖然藐視法度,但還是比較講究用筆的,他自出機杼,精當的 筆法只不過被包含於柔綿的筆劃之中,比較含蓄罷了,有大氣象在。

現在看,是越來越順眼了。

他的著名的《黃州寒食詩帖》竟躋身「天下三大行書」行列——喏·數數看:「One、two、three」——這「行列」多短呀!他占一席。

坐下來細細品味,便能發現這本詩帖通篇或清俊勁爽,或沉著頓挫,字 體起伏跌宕,有一種徐起漸快,突然終止的節奏,光彩照人,氣勢奔突而無 荒率之筆......書法藝術語言應該說運用恰到好處,沉著與靈動、冷峻與和煦 都融為了一體,人書俱老:「自我來黃州,已過三寒食,年年欲惜春,春去不容惜。今年又苦雨,兩月秋蕭瑟。臥聞海棠花,泥汙燕支雪。闇中偷負去,夜半真有力。何殊病少年,病起鬚已白。」「春江欲入戶,雨勢來不已。小屋如漁舟,濛濛水雲裡。空庖煮寒菜,破竈燒濕葦。那知是寒食,但見烏銜紙。君門深九重,墳墓在萬里。也擬哭塗窮,死灰吹不起」……讀著它,一幅日暮途窮,「斷腸人在天涯」的場景不時展現在我們面前,一股蒼涼之氣瞬間充塞在胸中……他越寫字越大,筆劃也越寫越粗越無羈……在手稿的結尾,他卻沒有落上自己的名款,僅「右黃州寒食二首」便擲筆,草草結束了——這在他傳世的作品中是絕無僅有的。

我們可以揣測他的心情:在那個暮春季節·望望天上連綿不斷的淫雨· 陋室外面到處是瘸腿的道路和風的泣哭·他病後初癒·而獨自對著空竈濕 柴·心中冷落·想遙望家鄉止一止渴念·又雲路隔斷·昏花了眼睛·看不清 溫暖·看不到希望·歸也歸不得……有點讀不下去了。

蘇軾(1037~1101)——中國北宋時期書家、詩人、詞人、散文家、畫家‧是一位具有多方面才能的藝術大師‧成就極高。字子瞻‧號東坡居士‧眉州眉山(今四川眉山)人。父蘇洵、弟蘇轍皆以文學名世‧世稱「三蘇」。官至翰林學士、知制誥、禮部尚書。曾上書力言王安石新法之弊後因作詩諷刺新法下禦史獄‧遭貶。卒後追諡文忠。其文縱橫恣肆‧其詩題材廣闊‧清新豪健‧善用誇張、比喻‧獨具風格;詞則開豪放一派,與辛棄疾並稱「蘇辛」‧有《東坡全集》、《東坡樂府》。他批評吳道子的畫‧曾經說過:「出新意於法度之中‧寄妙理於豪放之外」。從分散在他著作裡的詩文評看來‧這兩句話也許可以現成的應用在他自己身上‧概括他在詩歌裡的理論和實踐。

在書法上,蘇軾與黃庭堅、米芾、蔡襄並稱「宋四家」。存世書跡有《答謝民師論文帖》、《祭黃幾道文》、《前赤壁賦》、《黃州寒食詩帖》、《天際烏雲帖》、《洞庭春色賦》等。《黃州寒食詩帖》被稱為「天下三大行書之一」,是他行書的代表作。這是一首遣興的詩作,是他被貶黃州第三年的寒食節所發的人生之歎。詩寫得蒼涼多情,表達了他當時惆悵孤獨的心情。此詩的書法也正是在這種心情和境況下,有感而出的。黃庭堅跋盛讚此卷於詩勝過李白,於書兼有唐、五代諸家之長。歷代鑒賞家均對《寒食帖》推崇備至,稱道這是一篇曠世神品。清代將《寒食帖》列入《三希堂帖》。

因為有諸家的稱賞讚譽·世人遂將《寒食帖》與東晉王羲之《蘭亭 序》、唐代顏真卿《祭侄稿》合稱為「天下三大行書」。《蘭亭序》是雅士 超人的風格·《祭侄帖》是至哲賢達的風格·《寒食帖》是學士才子的風 格。它們先後媲美·各領風騷·可以稱得上是中國書法史上行書的三塊光輝 燦爛的里程碑。

黄庭堅:蘇門弟子數第一

他應該是個牌氣極好的人,身在當時已經有許多其實才華遠不及他的人對他的批評,就連他的老師蘇東坡都屢屢半真半假地批評他呢,可他並不介意,一如既往推崇蘇東坡,認為其「筆圓而韻勝……本朝善書,自當推為第一。」又說:「東坡簡箚,字形溫潤,無一點俗氣。」他厚道,好多時候只當老師玩笑、朋友戲噱,並不著惱,心內卻妍雅郁藏,比照老師、朋友的指教,自己——矯正。

人家誇他寫得好,他也謙虛,說:我的字,本來沒有什麼法。只是看紛繁的世事,就像看小蟲的聚散,胸中不曾留一件不愉快的事。所以書寫時,不擇筆墨,有紙就寫,紙寫完了就停下不寫了,而且也不計較寫得到底好不好,人家譏笑也不挫傷自尊心。噯,山谷書畫其實還是蠻有法的,所謂法無定法罷了。他實際上是在強調書法其實是一種大度的藝術,有胸襟的藝術,不流俗,無雜念,沒個不成。

他介樸·他認真·他心無旁騖·因此·他笑到了最後:他的小字行書行筆爽利、溫文爾雅·氣息濃郁;大字行楷長撇大捺·大象宏偉、氣勢開張;行書中宮收緊·由中心向外作輻射狀·縱伸橫逸·如蕩漿、如撐舟·氣魄宏大·氣宇軒昂;至於草書·則更須仰掉帽子仰掉星辰地仰望:用筆沉實·結字奇險·節奏變化富金石氣·整體風格奔騰澎湃·開閡逼人。如果說他的行書是輕音樂·他的草書則是交響曲·其對欣賞者的視覺衝擊與心靈震撼是宋代書家中少有的,足可與歷代草書大家相匹敵。

此前——我們曉得·人作草只用草法·自山谷始·才以楷法作草·前無古人·而後繼深遠。老實人寫不老實字·方見得山谷不俗。

他擅長恁多書體·看著都是這「八個字」:多麼眼熟·但卻新鮮。大師的特性啊。

奇拙瘦硬的山谷,學書胸中有道義,又廣之以聖哲之學,結字之謹嚴一如其作詩,其法度謹嚴不亞於唐人。他有一首讚頌楊凝式的詩,可以看到他對《蘭亭序》習練體會之深:「世人盡學蘭亭面,欲換凡骨無金丹。誰知洛陽楊風子,下筆便到烏絲欄」。這其中不能沒有其對習學前人經典忽有深悟的感慨自道,也隱約透出他這個人不吝讚辭、捧讀師友的誠懇。

他的書法字字都有來處,卻處處有「我」——難得。做人無我好,作書則不然。如他作品中隨處可見、長槍大戟、著名的霸氣「長橫」一樣,他的書法入古(包括他這個人)而不泥古,總能整臺出來點新東西,單另特出,縱情縱意,實在是來得痛快。他自己有句話言說這種感悟:「隨人作計終後人,自成一家始逼真」。

提到「長橫」和他的個性鮮明,不得不說我個人特別欣賞的是他長波大撇的《松風閣詩帖》。雖然滿紙雲煙,飛花亂墜,但點畫周到圓滿,字勢動靜統一;反過來說;結體、用筆、章法雖然都有所宗,但又難得頭角崢嶸,個性紛披。而個性,怕不就是藝術之宗?其結體有兩個特點:一是內緊外放,結構端緊不拘,運筆勁逸不縱。字的結構中宮緊密,四撇捺面開張,左蕩右決,痛快淋漓。這種主體收縮而四周放射的形式,一向被稱為輻射式書體,雖取法於《瘞鶴銘》,但此帖中宮較《瘞鶴銘》更緊,四圍也更放,顯示了他才;二是欹側多姿,力求險絕。其字「如風枝雨葉,偃蹇橫斜;又如謝家子弟,不冠不履」。欹側本是羲之行書的特點,他則把這個特點進一步予以誇張,橫畫斜度更大,撇捺向外伸展的幅度更大——沒有深厚的功底和精湛的技法,是絕對不敢弄此大險的。險絕容易怪偉,好在他不是,像家中有一名才貌雙全的好妻子,不怕她好而放膽娶回家來的原因是:他比她還全一些——他罩得住她。

我尤其感興趣的是他的「畫竹法作書」。我也習學畫竹‧明白寫竹和作書是通的‧什麼側鋒行筆、意在筆先‧什麼欲上先下、欲左先右‧什麼濃淡乾濕、俯仰揖讓……差不許多。雖說書畫同源‧但書畫用筆用心如此一致的‧還是異常難得‧試來也是蠻有趣味的事情。而攜三兩斑管‧一塊積年陳墨‧天下山川‧隨便走去‧不管哪裡‧挑選半爿瓦片‧一角粗碗‧舀幾滴甘泉‧磨墨成香‧在粉壁或路人集市上躉來的粗紙上‧作出許多的風致‧和自

己想做的許多事情(歡喜呀·心胸呀·主張呀……隨便什麼)·便立氣象在那裡·又極是便宜·又風流別樣……這真是而今立志素心作士之人的大嚮往啊。

至於詩歌學問,他當然筆墨不俗——那樣的個性,怎麼才能俗?俗對他應是一件最難的事情呢。而如你所知,北宋同晚唐多麼相似,都是一堆詩人支撐書壇,詩歌書法,結成了親家。他這樣說:「詩詞高勝,要從學問中來。」(見《苕溪漁隱叢話前集》)又言:「老杜作詩,退之作文,無一字無來處;蓋後人讀書少,胡謂韓杜自作此語耳。古之能為文章者,真能陶冶萬物,雖取古人之陳言入於翰墨,如靈丹一粒,點鐵成金也。」(《答洪駒父書》)可以看出他追求不俗的藝術傾向。那麼怎樣取古人陳言點鐵成金呢?就是根據前人的詩意,加以變化形容,企圖推陳出新。他稱這種作法是「脫胎換骨」,是「以俗為雅,以故為新」,是「以腐朽為神奇」——如你所知,化腐朽為神奇還要容易些的,因為革新總有路走,總有新意,可如果從根兒上就承認它不怎麼好,是腐朽,可還要從這個「不怎麼好」和「腐朽」的基礎上,作風作雨,就蠻難和不討巧了。因此,他在某種角度上蓋過師傅,還是叫師傅心服口服的。有佐證的師傅讚辭,不列舉。

比如王褒《僮約》以「離離若緣坡之竹」形容那髯奴的鬍鬚·本也平平,他則以《次韻王炳之惠玉版紙》「王侯須若緣坡竹,哦詩清風起空穀」句進一步用空谷的清風形容王炳之那聞聲不見嘴的大鬍子·就有了新的意思;又如後人根據李延年《佳人歌》·用「傾城」、「傾國」形容美色·已近俗濫·他則以《次韻劉景文登鄴王臺見思》「公詩如美色·未嫁已傾城」句意思就深了一層·且蠻符合這些道地文人的雅趣。諸如此類運用書本材料的手法,實際是總結了杜甫、韓愈以來詩人在這方面的經驗的。他同一般低能文人的慕擬、剽竊的不同之處,是在材料的選擇上避免熟濫·力求在佛經、語錄、小說等雜書裡找一些冷僻的典故,稀見的字面,並在材料的運用上力求變化出奇·才不生吞活剝。為了同西崑詩人立異,他還有意造拗句,押險韻,作硬語,連向來詩人講究聲律諧協和詞彩鮮明等有成效的藝術手法也拋棄了。簡直膽大包天,誰又能挑他不是?

因此說, 山谷其人, 是不安分的一個人, 是因時人「喜秀」而怒張得有些過、屢遭白眼的人。他一輩子主張「胸次不高, 則人品不高; 人品不高, 則書品不高; 書品不高, 則俗矣」, 罔論「韻外之致」, 也難悟「法外之

理」。他上求胸次充盈·下求「韻外有致」、「法外得理」,吃過不少苦頭,也行過一些彎路,然而,到底他的同自身仕途一樣骨鯁氣堅不順從的、 拚死「絕俗」的藝術之路還是助了他:他成了。

如他自己所言,「著鞭莫落人後」,「我不為牛後」,他躬耕田畝,深耕細作,我就是我,並不看路,卻把自己折騰得與那麼了不起的、自己的老師蘇軾,並稱「蘇黃」了。才名與自己的老師比肩的,我印象裡,中國的學問大家裡好像只有一個孟子而已,而嚴格說,孟子還只是孔子的徒孫,隔著一個時代——同時代而能追慕朝叩晚拜的先生至於同步,反大不易呢。

唔·其實·作書筆墨不過是把一個人·包括他(她)的德行、氣質、胸襟、器局……一切吧——堆到紙上而已·是最後一道工序罷了。另外的那些才是必要。

黃庭堅(1045~1105)——中國北宋時期書家、詩人。字魯直,世稱「黃山谷」。與張耒、晁補之、秦觀遊學蘇軾門下,天下稱為「蘇門四學士」。他所開創的「江西詩派」是中國文學史上影響最大的文學流派之一。

黃庭堅的書法藝術成就的前提則是其獨到的書法藝術觀:重道義、重「悟」、重韻、重法。在行書(含行楷書)與草書兩個方面均建樹不俗,而以草書成就為高,獨樹一幟,在中國書法史上堪與旭、素相雁行。張旭、懷素作草皆以醉酒進入非理性忘我迷狂狀態,縱籠揮灑,往往變幻莫測、出神人化,而他作書從不飲酒,作草全在心悟,以意使筆。然其參禪妙悟,雖多理性使筆,也能大開大合,聚散收放,進入揮灑之境。而其用筆,相形之下更顯從容嫻雅,雖縱橫跌宕,亦能行處皆留,留處皆行。

他的主要墨跡有《松風閣詩》、《華嚴疏》、《經伏波神祠》、《諸上座》、《李白憶舊遊詩》、《苦筍賦》等。書論有《論近進書》、《論書》、《清河書畫舫》、《式古堂書畫匯考》著錄。《松風閣詩》是其晚年的代表作。他所作的《諸上座帖》等佛家經語諸草書帖,下筆無滯,心手相應,意到筆隨,筆勢豪縱,是得了其妙理的。也正由此,黃庭堅開創出了中國草書的又一新境,受到後世眾多學草者的追捧。

米芾:孩童「米米」

他是個座標。

這可不是空穴來風。曾有學問深厚的好事者畫一坐標系,上面有四個點:王羲之、鍾繇、王鐸......米芾。居然連幾大座聖母峰樣的高山(如顏;如柳)都漏掉,簡直不像話。

可見他在許多人——尤其是方家眼裡的份量。

他性情放浪不羈,灑落不群,常有異舉,世稱「米癲」。藝術史上,癲子也不少了,「米癲」尤癲。

他有再好不過的福氣, 癲得人人喜愛。

說他癲也不癲·其實都知道是天真爛漫·與孩童無異。任性·執拗·真誠·喜歡挑戰常規·有時候又有些小心眼——小心眼得好。

他的佳話太多也太有趣了,不說都對不住他。

據說無為州有巨石,其醜無比,他一見大喜,竟整衣冠拜之,呼其為兄,和他說起話來。吐字很清晰,神態很認真,人皆覺得他怪異,他卻癡迷,枉自做著,眼中只有難看石頭,恨不得同榻而眠的孩童,絲毫不以為意。自此之後,他只要見到怪石就慌忙下拜。難怪人家笑他瘋癲。然而,癡迷總是有回報的,超級回報:經他總結的「瘦、漏、透、皺、醜」百代至今,居然仍為畫石訣竅,乃至賞玩奇石的鑑藏標準,歸然不動,推都推不翻。

他善臨摹,常在借得名家書法後,精心臨寫,幾可亂真。歸還書畫主人時,他常常將原跡與臨品一併交給主人請其辨認,值得稱奇的是:每每主人將臨品誤為真品,都惹得他捧腹大笑(一百次也是如此,像小朋友一百次捉迷藏一百次的激動不安一樣)。稍後才指出真品並歸還,主人往往目瞪口呆,也無可奈何。

居然還有江上詐帖的險事:他出遊時,在船上取出了隨身攜帶的法帖觀賞,一旁的蔡攸見了說那帖是贗品,這讓富有藏品的他十分狼狽,他狡辯說:「『大王』帖哪有真的呀?」蔡攸便將自己《王略帖》尋出,給米看,並說:「此帖不就是真的嗎?」他一看大吃一驚,鑒賞力極高的他認準這是羲之真跡,他涎著臉要求蔡攸換給他,不許,又要買,仍不許。一心要將此帖據為己有的他跳上船舷大叫:「你若不給我,我跳江給你看!」文弱的蔡

攸被嚇呆了,他哪見過這陣仗!只好屈著心乖乖地把心愛而極珍貴的《王略帖》給了他。

他歷來被人眾口一詞稱讚「沉著痛快」,這話是不虛的。沉厚,不輕浮,是書法難能可貴之處,而用筆爽快俐落又是大家所追索的東西。這兩種特點恰恰是十分對立的,可他卻做到了有機的統一——「沉、著、痛、快」四字能兼美,把兩件都不容易做到的事同時做到了,實在是一件不易做到的事。他的楷書多為造像墓誌等北碑結體,在行書創作中也加以吸收應用,得他性情的天真自然,還時有溫潤之色。而那種無垂不縮、無往不收的行筆方式,以及疏密程度比較誇張、一筆一畫都不甘於被設計和放置的結字方式,也是好的。

當今學米的人實在太多·然總是得其皮毛·或得其一二分精神·能脫穎而出的少之又少·另開蹊徑者更是鮮見鮮聞。想來筆法弱化應該是一個突出問題·最大的不足就是缺少他萬幅不同的瀟灑情致。他一生尚變·《苕溪》、《蜀素》相隔數月·已經迥然不同·更不用說他的一些手札·晚年他的《虹縣詩選》已臻化境。

他一生始終不斷地調整自己的方向,尋根就底的固執,可以從他的學書經歷中找到答案:他少時苦學顏、柳、歐、褚等唐楷,打下了厚實的基本功,楷書所要求的「回藏」、「提按」、「頓挫」、「絞衄」、「呼應」等筆法要略,在他的運筆過程中,沒有一處稍有敷衍。這是很難的,尤其是對一位草書大家來說尤其難能可貴。於是,他的筆墨沒有問題了。東坡被貶黃州時,他去拜訪求教,東坡勸他學魏晉——真正的魏晉風韻應該是一種並非筆精墨妙、無懈可擊的老練美,而是一種略嫌稚氣、甚至會出現一些無傷大雅的技巧疏忽——筆法的或是結構的、但又極具舒卷飄逸的餘韻美。這正是他早年筆跡上的軟肋。於是,他又乖乖潛心魏晉,以晉人書風為指歸,尋訪了不少晉人法帖,連其書齋也取名為「寶晉齋」。今傳王獻之墨跡《中秋帖》,據說就是他的臨本,間架的右欹平和,筆法的自由翻側,乃至許多字形的處理,都形神精妙至極,自己的痕跡全無,老老實實,低眉順眼得像一條做了壞事的狗。

他一生的轉益多師,在他晚年所書《自敘》中也這樣記載著:「餘初學,先學寫壁,顏七八歲也。字至大一幅,寫簡不成,見柳而慕其緊結,乃學柳《金剛經》。久之,知其出於歐,乃學歐。久之,如印板排算,乃慕褚

而學最久,又摩段季轉折肥美,八面皆全。久之,覺段全澤展《蘭亭》,遂並看法帖,入晉魏平淡,棄鍾方而師師宜宮,《劉寬碑》是也。篆便愛《咀楚》、《石鼓文》。又悟竹簡以竹聿行漆,而鼎銘妙古老焉。」……他的成功得益於博採眾長,得益於「不知以何為祖」而「集古成新」的學書經歷,還有,關鍵還是在虛心學習中,他有「老厭奴書不玩鵝」的心態,有「一洗『二王』惡箚」的批判意識——虛心地繼承和批判地繼承從來都並行不悖。因此,他能獨有千古,也不算書法史上偶然乍現的書寫現象了。

所以,一名偉大的書家,他(她)一定是窮通有變、多副筆墨的,正如一名偉大的作家,他(她)一定是著述繁眾、面貌各一的。否則,我們只誇他(她)優秀。

他的另一大好處是:他並不以為書法是一項事業,他只視書法為人生一樂,就像我們每日灑掃,對我們那些銅把手粗瓷器,要把它們挨個兒擦拭一遍,它們才會重新與我們相親愛一樣,他每日和她泡,像酒鬼泡在酒缸裡,什麼也顧不得,書法女神她才魅影出現,香澤盡染,親得緊。也如北宋書畫家米芾名言裡說的:「學書須得趣,他好俱忘,乃入妙,別為一好縈之,便不工也。」就這樣,他物我兩忘,得失俱忘,專心書法,在其中摻入了人的血肉情感,容納了更多本真的「顆粒」,並從中觀照出了生命的意義。這不得了。

說起與東坡的交往,他的童言無忌簡直令人乍舌——當時,在東坡家鄉四川眉山就有歌謠說:「眉山生三蘇,草木盡皆枯」,意思就是說:眉山的草木在都枯萎了,一點顏色都沒有了,之所以這樣,原來是顏色全跑到「三蘇」的身上去了。誇張得不像樣子,也實在看得出時人對他父子的頂禮膜拜。這樣世間公認的煌煌大才子,他居然敢胡亂編派,說老師東坡的字不怎麼樣——然而這不妨礙他還是願意要老師的字,正可謂吃了熊心豹膽。老師對他好,連批評都捨不得,要婉轉了誇讚,才使得他上溯鍾、王晉人法度,技藝大進,所以,路過他的寓所時,他自然得請老師吃飯。老師到了,他卻安排一人一張桌子,上面放了好筆好墨和三百張紙,菜放在旁邊,不讓動箸。呵呵,好的是,老師也是典型的孩童一名呢,一輩子奉行「天真爛漫是吾師」的人,他不是孩童是什麼?於是老師一看不但不生氣,還欣然同意按照他制定的規則,兩人每喝一杯,就寫幾幅字,快得兩個磨墨的書僮都有點趕不上書寫速度了。到晚上酒喝完,紙也全部用完,兩個人各自拿了對方寫

的字開路,天高野曠,都心滿意足得好像田地裡深秋飽滿的蠶豆籽......這一 則好故事聽上去,好像比徽之的雪夜訪戴的「行為藝術」更飄逸出塵一些 呢。

他的辭世也很孩童式:傳說之前一個月,他就忙活著安排後事,與親友告別,把他喜歡的字畫器玩全部燒了毀了,跟知道自己不久於人世一樣。他還準備好了一口棺材,飲食起居全在棺材裡。去前七天,素來潔癖嚴重的他洗澡換衣服、吃素焚香。別人看他頑皮慣了,就由著他的性子鬧,也沒想到其他的什麼。臨走的那天,他把親友全請來,舉起拂塵說:「眾香國中來,眾香國中去。」說完遠拋拂塵,合掌坐化……唔,返樸歸真、與上天通靈是孩童的一大本事呢,上天和他如同母子關係,從生到再生,全程美好無欺——曖,這樣的人哪裡會死?只有再生。

他又是多實誠的一個朋友: 貶謫海南的東坡遇赦度嶺北歸,那年夏季非常炎熱,東坡的消化系統出了毛病,夜裡輾轉難眠。寂寥的長夜他分外想念起一位朋友,於是披衣而坐,給他去信,前前後後竟陸續寫了有九封之多。這位朋友接到信函,星夜兼程地趕來了,並專程送來一味良藥——麥門冬湯,令東坡大為開懷。

以東坡巨匠之挑剔,真正能博其青眼的恐怕不多,他竟有幸被東坡認為是「天下第一等人」。他們頻繁地魚雁往來,給東坡在久病寂寥的日子添了 棋逢對手的喜悅。

想來單單出眾的才華還不足以令秉如狼似虎才華的東坡引為知音,吸引 東坡的,恐怕還有他純稚、真實和特異的個性吧?乃至相似的靈魂?

他將離揚州時,東坡為之舉行專門集會,以贐其行。可是呀,就在觥籌 交錯、人聲喧嘩的席間,他突然孩子一樣,語聲朗朗,莽撞起問:「人家都 說我這個人性情癲狂,是個怪人,東坡先生,你怎麼認為呢?」

東坡一笑·撫著長髯說:「我同意大家的說法呀。」語氣中頗有調侃的 意味。

他就沮喪。

骨子裡,他也許有一點不自信吧?東坡是帶著一種欣賞與包容的態度調侃他與眾不同的形跡的,而在眾人眼中,他也確實是一個不倫不類、恃才傲物的怪人;他經常倣效唐人的打扮,所到之處眾人圍觀。尤喜戴高簷帽,坐

轎子時,帽子為轎頂蓋所礙,他不肯摘帽,更不肯低頭,竟然撤去轎頂,露帽而坐,不管眾人圍觀嬉笑……僅此一事,已經夠「怪人」帽子飛來遮顏了吧?還有呢——他愛石成癖,前面也曾提到。這簡直天下昭彰。他曾經從一個和尚那裡得到一塊端州石,石屹立似山,氣象萬千,他喜愛備至,抱著石頭睡了三天三夜,然後急急跑去囑咐東坡為之題銘……哦,這可不能算怪,只能說是「石癡」而已,「藝術瘋子」。

他的癡和癲還表現在收藏上。一次,他得了一幅名畫和一座金座珊瑚筆架,按捺不住,竟提筆作了著名的《珊瑚帖》,裡面充滿著狂喜之情,線條流走跌宕,左右顧盼。等寫到「珊瑚一枝」時,不禁加重筆劃,繼而突然以畫代筆,似乎還不盡興,再補之一詩:「三枝朱草出金沙,來自天支節相家。當日蒙恩預名表,愧無五色筆頭花。」爛漫神態躍然紙上。他作畫大致也像在《珊瑚帖》中一樣,隨手塗抹,如同西畫裡大手筆的小幅速寫,鎖不住的意興湍飛。字裡行間隨手塗抹的例子還見於《鐵圍山叢談》,記載說他在寫給蔡京的一則帖中訴說流離顛沛之苦,隨手在文中畫了一隻小船——是文人墨戲,也是兒童嬉戲,性情畢現。

藝術這東西到底是誰癡誰成。他曾說東坡「畫字」、山谷「描字」、蔡襄「勒字」、自己則是「刷字」,即是以運筆的速度分析作品的特色,鮮明的對比,說法頗富禪意,也可以看出四人的書風,見識獨到。他的書法在「宋四家」中,列東坡和山谷之後,蔡襄之前,如果不論東坡一代文宗的地位和山谷作為江西詩派的領袖的影響,單就書法一門藝術而言,他的傳統功力可說最為深厚,尤其是行書,實出二者之右。這無須贅言,也沒爭議。

觀如今書體、很多都以誇張、變形和扭曲為主要特徵、表現出單調和雷同的跡象、缺少內涵、讓人一覽無餘。這種狂怪野的字體,有「年輕老書家」的衰邁。小小年紀卻寫得張牙舞爪而老氣橫秋、並且是一個模子刻畫出來的,這可不是什麼祥瑞之氣。就說他,也可稱為千年書家裡的精英了吧,然而壯歲仍未能立家,至老始有所成,所書的《苕溪詩》是師古出新的開篇作,清新活潑,不乏天真精神、並以胸中之氣,貫注全篇。自此才為分水嶺,時年已經三十八歲。而在這之前,都是他師法古賢的時期,筆劃粗細的變化,構成了他書體的美妙之處,有時筆劃雖然相同,但到了他的筆下,同一字卻有了曠世之美,通篇的構築,佈局的安排,也都讓人驚歎,見了古文人內心獨立的一貫追求。誰都知道,他就是他,個性和書風卓爾不群,可都

也看得出他的書法深富「二王」遺韻、從遠處來。

除了書法·他在繪畫上還獨創了「米家雲山」畫風·以「模糊」的筆墨作雲霧迷漫的江南景色·以大小錯落的濃墨、焦墨、橫點、點簇再現層層山頭,世稱「米點」。他畫圖的時候,常常棄筆不用——有時以蔗渣·有時用蓮蓬·隨便得很。

說實在的,他的天真無處不在,即便和帝王交,也並不見有多少收斂。相傳他和才人天子宋徽宗的關係極好,據說有那麼一天,徽宗令他在金殿上,當著文武百官的面,在屏風上寫《周官篇》,他運筆如飛,須臾之間,一篇龍飛鳳舞的《周官篇》出現在了眾人面前,贏得齊聲喝采。徽宗便說:「卿如此才華,朕封賞你何物好呢?」他說:「只請皇上賜予方才寫字的硯臺。」徽宗笑道:「區區小物,有何難哉!拿去吧。」他一聽,拔腳便往書案前跑,不小心踩到了衣角,差點摔跤。他不管,抓過硯臺便往懷裡放,沒想到滿滿的墨汁順著衣襟往下流,一直流到腿上,弄得遍身烏黑,旁人大笑不止,他卻不以為意,高興得一蹦一跳,雀躍不已,忙不迭抱著墨跡淋漓的墨硯大步奔出,很怕徽宗後悔似的,樣貌狼狽而好玩——說起樣貌,別的想像不出,老感覺他一定額頭寬闊如砥。一定沒錯。我們每一個曾經是孩童的人,在孩童時期的額頭總是占了我們整個頭部的一半呢,而後才像我們的心胸一樣,老吏斷獄,參商相左,越長越老、越小,越抽抽。

他不是看財奴——這樣清淺的孩童性情哪裡有本事做得心思深細無比的看財奴?他自己也說「全無富貴願‧獨好古人筆箚」,他曾當過一個縣官,但為藝術最後丟了官,也毫不在意,因為空出了更多的時間可以親近藝術,所以非但不沮喪,還竟有竊喜。還有,他有錢時統統分給窮人,後來生活困頓了也不改大樣,遇到古書名畫還是極力購藏為快,書如青山常亂疊。住在敗屋裡,他眼裡依然還只有敗屋外的林木茂盛,芳草鮮美,客人來了照樣還是熱情烹酒煮茶,並照樣鋪開細密美麗如同最好的草地一樣的書畫捲軸,相與把玩,迷離惝恍鋪衍著,在詠賞中度過一天。

看來他住在荒原上也一樣,什麼都不用改變。

米芾 (1051~1107)——中國北宋時期書家、畫家、書畫理論家。初名黻,後改芾,字元章,號襄陽居士、海嶽山人等。祖籍山西太原,後遷居湖北襄陽,長期居潤州(今江蘇鎮江)。

米芾的五世祖是宋初勳臣米信·高祖、曾祖以上多為武職官吏·其父名 佐·字光輔·官至武衛將年。其母閻氏·曾為宋英宗趙曙皇后高氏的乳娘。

他曾任校書郎、書畫博士、禮部員外郎。善詩,工書法,擅篆、隸、楷、行、草等書體,長於臨摹古人書法,達到亂真程度。初師當時某位秀才,後是歐陽詢、柳公權,字體緊結,筆劃挺拔勁健,後又轉師王羲之、王獻之,體勢展拓,筆致渾厚爽勁,與蘇軾、黃庭堅、蔡襄並稱「宋代四大書家」。其繪畫擅長枯木竹石,尤工水墨山水。以書法中的點入畫,用大筆觸水墨表現煙雲風兩變幻中的江南山水,富有創造性。宋史載:「米元章初見徽宗,命書《周官》篇於禦屏。書畢,擲筆於地,大言曰:『一洗二王惡箚』,照耀皇宋萬古。性率真無忌,人稱『米顛(癲)』」。徽宗欣賞他,詔為書畫學博士,人稱「米南宮」。他能詩文,擅書畫,精鑒別,集書畫家、鑒定家、收藏家於一身,他是「宋四書家」之一,又首屈一指。其書體滿散奔放,又嚴於法度,而翰箚小品尤多。

《宋史·文苑傳》說:「芾特妙於翰墨·沉著飛·得王獻之筆意。」現存書法手跡近六十幅·傳世的墨跡有《向太后輓辭》、《蜀素帖》、《苕溪詩帖》、《拜中嶽命帖》、《虹縣詩卷》、《草書九帖》、《多景樓詩帖》等·無繪畫作品傳世。著《山林集》·已佚。米芾的書畫理論見於所著《書史》、《畫史》、《寶章待訪錄》等書中。

趙佶:文藝全才的風流天子

他如果活著,是不是理想只變作:四平八穩坐在紅泥抹的小火爐邊,火焰「呼嚕嚕」,好貓好睡一樣地抽著跳蹦著,大頭的五香榨菜,也不用切,也不用斯文,就那麼濕淋淋地從有一圈白鹽漬的缸裡撈起來,響脆地就著,喝一碗粗米湯羹?而最後的最後,和平清淨,終老在病床上,身邊人不多,卻全,醜妻拙子,一人拉一隻手,伏在胸前,輕輕地泣哭?……當日的情形可是如他詩中所說,「新樣梳妝巧畫眉,官衣纖體最相宜;一時趨向多情遠,小閣幽窗靜弈棋」那樣,過著「詩中有畫」「畫中有詩」、143名妃子、32個兒女的仙家生活:楚楚動人的美豔女子,梳著新潮髮式,勾出最明麗的眼線,玲瓏玉體披一襲流行時裝,已足以使王意亂情迷,何況又來了個「小閣幽窗」!意境由濃妝淡抹,一轉為蘊藉清遠:棋戰方酣,落子聲聲

時·偏偏用個「靜」字——是夜闌人靜·是弈者心靜·是觀棋者屏息靜氣· 是室內溫馨謐靜·還是戶外山靜、水靜、雲靜、風靜·正可銷魂無限……他 因為癡迷藝術·銷魂無限·而丟了江山。

哦·不對·也不只是因為癡迷藝術、銷魂無限吧?重要的是·他糊塗——看看他都用了些什麼人吧:蔡京、王黼、童貫、高俅、梁師成、李彥……一個連、一個團的大奸臣!一個比一個橫徵暴斂·一個比一個驕奢淫逸;他自己呢·置造作局·專門製造供皇室享用的奢侈品;又設蘇杭應奉局·搜括民間奇花異石(就是我們常說的「花石綱」)·用大量船隻一批批運至開封·還在開封耗費巨萬、用苦累人工、築成一座周圍十餘裡的艮嶽·在山上興建亭館樓臺……想來他再不事稼穡也深知·要做藝術、享受藝術勢必要搜刮民財才能達成·因此他還專門設了個「西城括田所」,以沒收荒地及戶絕田為名,霸占了大量民田……簡直舊日小人書上畫的老地主一樣,罄竹難書了。

後來·他與欽宗同為金朝所虜·押解北上·眠冷月·聽秋聲·受盡顛連·後來在女真人的統治下又活了九年·五十四歲時·客死在遠離舊日都城——開封萬里之外的大金國小鎮:五國城。

他的書法‧起初學的是黃庭堅‧後又學褚遂良和薛稷、薛曜兄弟‧並雜糅各家‧取眾人所長又獨出己意‧最終創造出別具一格的「瘦金體」。唐代大詩人杜甫曾說過:「書貴瘦硬方通神」‧這說明唐宋時期的人們是非常推崇瘦硬書體的。而由他把瘦硬書體發揮到極致的這種體例‧在書法史上被公認為:既有「天骨遒美‧逸趣靄然」之感‧又有強烈的個性色彩‧如「屈鐵斷金」。它的特點一眼即可看得出:筆劃纖細‧尾鉤尖銳‧並一張一弛帶著節奏和氣派‧且通篇法度嚴謹‧一絲不茍——創作其時他必定是運筆犀利‧才出現了這樣的效果。

和與之同時代的一般書家不同,他的字更顯修長,勻稱,靈秀,華麗,風情萬種,有一種風擺楊柳似的秀美雅緻,然而又絕不是弱不禁風的感覺,多少有點像而今的硬筆書法——它們富有彈性,平添富貴,像妙齡的大家閨秀清晨朦朧醒來雙臂伸展開的優美懶腰。這種瘦挺爽利、側鋒如蘭竹的書體,需要極高的功力、涵養以及神閒氣定的心境來完成。因此,此後儘管學習這種字體的人很多,但能得到其神韻的卻寥若晨星——學不好就是個山僧掃徑,哪裡還能比什麼閨秀懶腰?

可以說,「瘦金體」是書法史上的一項獨創,正如《書史會要》推崇的那樣:「筆法追勁,意度天成,非可以陳跡求也。」僅憑這一方面的成就,他也足可列於歷來寥若晨星的偉大書家之林了。清代陳邦彥曾跋他的瘦金體捲軸:「此卷以畫法作書,脫去筆墨畦逕,行間如幽蘭叢竹,泠泠作風雨聲。」既是對這一詩帖的評讚,也是對「瘦金體」藝術效果的很好概括。

在當時,他的「瘦金體」廣為天下知,行書、草書也聲名鵲起。與《楷書千字文》同樣名垂書史的《草書千字文》是他四十歲時的作品,長達十一米有餘,氣勢極為雄健,觀之「飛動若虎踞龍騰,風雲慶會,遠異常流」,不能不說是繼張旭、懷素之後最傑出的作品。而當時堪與相比的只有黃庭堅的《諸上座帖》。這當然是一個榮譽。

歐陽修曾感歎書法在宋代的衰落,原因在於眾多書家拘泥於當時法帖, 他卻能不為流行的法帖所拘束,並能獨創一格,這種精神是難能可貴的—— 在今天,這種精神依然難能可貴。

提起他的藝術主張‧則更是高妙前瞻、數說不盡了——強調形神並舉‧ 提倡詩、書、畫、印結合‧篤信藝術是相互作用‧滾動前行的。主張來自實踐‧他本人就是這樣一個全才‧盛水不漏。除了前面說過的‧他是傑出書家‧還是工筆劃的創始人‧花鳥、山水、人物、樓閣‧無所不畫‧大氣卓然‧用筆挺秀靈活‧舒展自如‧充滿祥和的氣氛‧並體物入微‧纖毫逼真。這是因為他的創作源泉不僅來自祕閣萬軸‧更進益於認真的觀察。他的畫作裡既可見古人無所不窺的傳統功力‧又能自出新意‧精細生動——相傳他曾用生漆點畫眼睛‧凸出紙面‧栩栩如生‧令人驚歎。

他作藝術多取材於自然寫實的物像,著重表現超時空的理想世界——這一特點打開了南宋劉松年、李嵩和夏圭等在山水畫構圖方面的變革之門。勞倫斯,西克曼在《中國的藝術和中國的建築》一書中曾這樣評價他:他的畫寫實技巧「以魔術般的寫實主義給人以非凡的誘惑力」。哦,他的詞也是——被人稱為「詞中皇帝」的他十分配得上這個風雅稱號。聽半闋:「玉京曾憶昔繁華,萬里帝王家。瓊林玉殿,朝喧弦管,暮列笙琶。花城人去今蕭索,春夢繞胡沙。家山何處,忍聽羌笛,吹徹梅花。」喏,活化出自己——亡國之君「此中日夕只以眼淚洗面」無奈的心。

歷史就是奇怪,有的人為了皇位爭得頭破血流,弑兄殺父的事經常發生,有的人卻把皇位當成副業來經營,於是時間的夾縫裡便多了許多惋惜,

也多了幾聲嗟歎——現在再提起個大宋‧基本都已認定他是個做錯了皇帝的 主兒:藝術家與政治家本不相幹,而藝術家從政當然會出亂子,這是由他們 完全不同的思維模式、品質特徵以及行事標準等等所決定的。但不得不承 認、他作為藝術家的目力和專注力卻是非常驚人的。鑒於他的心思都花在了 筆硯丹青、圖史射禦身上,所以,有論史家一定要說,他只留心那些藝術細 則,也無怪平他不能專心朝政,讓小人擅權。但作為藝術家來說,他發揮了 藝術中的物實精神,做到了虛心觀察自然,使得自己別具美點的書畫成為了 世界藝術領域的空前傑創。他的一些專業藝術「行為」也很今世人吃驚,狺 裡不多說了。黃庭堅是大家都很熟知的大宋文豪,據說他的書法師從於黃, 而黃的後裔黃景仁有首《雜感》中寫到:「伽佛茫茫兩未成,只知獨夜不平 鳴。風蓬飄盡悲歌氣,泥絮沾來薄倖名。十有九人堪白眼,百無一用是書 生。莫因詩卷愁成讖,春鳥秋蟲自作聲」。這裡的「百無一用是書生」也含 蓄著諷刺了一般意義上中國文人的命運,譬如那個寫出《渦奏論》、《陳政 事疏》、在李義山的詩裡竟被漢文帝說成是「不問蒼生問鬼神」的賈誼。但 這「百無一用」對他大概是無所要脅的,所以,我說他雖然帝王生涯瀆職而 凄苦,但書生行為卻是相當成功和得意的。他天生是一枚大書生,而不是別 的。

所以,有時候,我們因為大師們的人生經歷和藝術經歷的分別而有了兩難,還特別難——就說他,這位幾乎所有藝術門類無一不精的大才子,這位宗師級的花鳥大畫家,他開創的書體也不應該被我們忽略。他的字從薛稷和黃庭堅那兒走進,再從褚遂良那兒走出,瀟灑自如,如入無人之境,實在帥氣得很。很多人卻是勤奮一輩子也只是進得去出不來,或根本就進不去,多麼悲哀!這樣比照他自己和別人,一望便知:他是個藝術領袖,而不是江和山的。這種錯位是江山的悲哀,他自己的悲哀,卻是藝術之幸。

由於眾所周知的原因,史上那個蔡京壞了名聲,少人提及,而以書畫的角度,無論是因蔡京扯出他、還是因他扯出蔡京都可以說出很多故事,就像近代的周氏兄弟,無論因周哥哥還是周弟弟,乃至學問、性格,都可以聯繫緊密,說上一個夜晚也說不完,然而他們其中的弟弟藝術有大才,同時以偽國民政府官員的身分為後人唾罵,這是沒辦法的事。然而,從文學的角度看,至少因為他翻譯了日本優秀女作家清少納言的《枕草子》就有大功。國人喜歡道德判斷,可是,一幀書畫作品或一篇文章擺在面前,好就是好——管你作者是奸臣也好亡國的君主也好,它就是好,這個沒法改變。好人往往

不會寫不會畫,這也是常有的事。

而強弱輪替,異族入侵,自古就是中國帝王的滑鐵盧,就有些倒楣的,他們處在冰凍三尺的刻度上,而王朝正好要在三尺那崩潰,這幾乎是不可忤逆的命定。於是,看不見的手撮弄得江山變色:眼見他起高樓,眼見他樓塌了,六朝金粉,遮不住朱顏衰頹;萬里長江,擋不了詩家傷悲;王家東床,謝家寶樹,早已淹沒於歷史的煙雲;李後主的亙古憂愁,建文帝的千古迷蹤,也都化作了一江春水。當時的南京城惟有淮水東邊舊時月,夜深還過女牆來……人們常說紙壽千年,也就是說,紙能歷經千年而不損,這話果然不虛:他的江山早改了又改,他的「瘦金體」卻源遠流長,一直完好無損保存到了今天,並且還將保存下去。什麼都流逝了,偉大的藝術創造還在那裡——也許載著它背著它的紙也沒了,可它一直像有著靈動大眼睛和甜甜微笑的聖嬰,還在人們的嚮往裡活著。

據說被俘當日,他聽到金珠寶貝被擄掠毫不在乎,等聽到皇家藏書也被 搶去,才仰天長歎......他珍惜書和書,如同珍惜自己的女人大周后和小周 后,還動用權力,全力執行,把整個國家變成了一座藝術作坊——他廣攬人 才,整肅藝務,充當了文藝復興的旗手。一方面,他對各種藝術門類進行了 重新規劃・興建了許多學院建築・另一方面・他禮聘了大批作家、詩人、書 家、書家,一門心思充當了他們忠實的庇護者——這項萬世不朽之功幾乎蓋 過了他個人多麼傑出的藝術成就。習慣否定,不重鑒襲,習慣毀滅,不諳傳 承,是民族最可悲的劣根性之一——從古至今總有一撥兒中國人喜歡「不破 不立」之類的豪言壯語、彷彿將流傳幾百年的珍貴字書、稀世珍寶丟棄到垃 圾箱裡之後,我們的藝術馬上就能達到一個空前絕後的高度似的,簡直魔鬼 附體。就這樣,從焚書坑儒到王莽復古,痼疾一次次復發,好在到他那裡 時,他下手大力推拿,給中國藝術矯正了大骨,使其得以穩步前行.....對一 個隻活在藝術裡樂不思蜀的癡人,一個在中國2000多年封建歷史、346位皇 帝中最富藝術氣質、最才華橫溢的天才,以及天才們勤懇的園工,詬病他的 其他,真的沒什麼意思——連他發出歎息和接受審視的權利也給剝奪。這算 仁慈和有道理麼?他本來像一名同性戀患者,自己做不了自己腦筋的主兒而 已啊——像細雨,像冬季的雪人,產生或消逝,全在於老天的關照和不關 昭。

常常有感於類似的人和事情。善惡好壞一夜之間就有了顛覆,常常是某

個人的一生給論定得異常斬釘截鐵,以至於他(她)萬世不得翻身。人性之 反覆無常、殘忍專斷有時實在令人髮指。

而縱觀古今,「牆倒眾人推」歷來是正大光明的歸類邏輯和人生哲學。 把人分為好與壞、或者再一腳踹上去,的確能省去許多麻煩,也痛快淋漓, 但人並不是可以如此簡單地被分割的。不是的。

趙佶(1082~1135)——中國北宋時期書家、畫家。涿縣(今河北涿縣)人。史上最有名的才人天子,畫家、書家。琴、棋、書、畫無所不通。他的書法風格獨特,名曰「瘦金體」,風骨清健,在書法史上是屬於奧林匹克一級的。他的工筆花鳥,惟妙惟肖,大家風範,一方面吸取了黃派的富麗氣象、寫實精神,一方面又融會了徐派的野逸情調與水墨渲染技法,自成「院體」,充滿盎然富貴之氣,率領中國花鳥畫步入了全盛時期。他在位期間,曾下令在國子監設置書學、畫學、算學。所謂的「學」,類似現在的專科大學。他使承繼五代舊制的「翰林圖畫院」又營運了一百多年。

在趙佶的宣導下,他當政時期還組織編撰了《宣和畫譜》、《宣和書譜》兩部圖書,輯錄了大量名家書畫,成為我國書畫史上的重要資料。他雖然在政治上昏庸無能,但對文化藝術的發展作出了傑出貢獻,應予肯定。

他的詩詞,前期多為柔麗綺靡的玩好之作,經過重大的變亂之後,詞具變格,尤見功力。顯然,不僅是詩詞,趙佶的書畫審美趣味中也透露出周詞的氣息。他的書法作品多為題畫詩,獨立成品極少。

蔡襄:連接起晉唐法度與宋人意趣

一個替補隊員,一直都在休息區喝水鼓掌活動腿腳,做著熱身活動,突然被召喚,在有限的上場幾分鐘裡,整場飛奔,盤帶過人,含著一口溫暖的熱血,一口氣幹到了前鋒,擡腳射門,挽回了整個球隊的榮譽,事後還得了「金球獎」給高興得一把鼻涕一把淚的隊友們擡在腦袋上舉高高......他該有多麼了不起?

他就是蔡襄。他讓我們知道了:所謂成功,不能急的,就是老老實實,把一做成二,把繭抽成絲。如是而已。

想起他、我就想起美國黑人女歌手貝西、史密斯、她在一首《在你垮掉

並出局時再沒有誰認識你》的藍調歌中所唱的「竭盡我能,向前方望去...... 既播下種子,你就一定不要放棄去收穫」那調子。

他收穫了·在沒有瑰麗遐想的乾涸冬天·收穫了金秋·和它所挾帶來的 醇厚香濃的汁水。

提到宋代的書法,就自然離不開「蘇(東坡)、黃(庭堅)、米 (芾)、蔡(襄)」四大家。如你所知,這四大家中,本來沒有他的份兒, 「蔡」指的是曾官居右僕射、尊為太師的蔡京。蔡京的書法十分了得,他的 兒子蔡條在《鐵圍山叢談》一書中也驕傲地稱:「字勢豪健,痛快沉著。迨 紹聖間,天下號能書,無出魯公之右者。其後又壓率更,乃深法『二王』遂自成一法,為海內所宗焉。」這其中當然不免有為其父吹嘘的成分, 但也不是沒有根據。可惜的是,這位元老先生在身居高位之後,以恢復新法 為名,排除異己,大興土木,勞民傷財,毒被全國,最後成為當時的「六 賊」之首。正因如此,他的書名大打折扣。

然後,他來頂上。呵呵,我們的祖先真是可愛,找了個同姓的補充,還以為天衣無縫,打算瞞天過海,使後代子孫不知原委。瞧瞧,天下盡聞。

抑京而揚襄,至少說明了一個道理:中國人向來是把道德因素看得很重的。一個人品不好的人,即使天分再高,技藝再好,也很難立得住。據說,宋代的秦檜書法也很好,而且自成一格,但現在已無從得見。近代的鄭孝胥在擔任偽滿洲國總理之前,頗有書名,日進幹金,所留墨跡極多,但後來很少有人張掛。很難想像一個對自己的民族、國家、固有傳統缺乏起碼的溫情和敬意的人,他的器識文章能堪稱偉大的可取之處。因此,一個優秀的藝術家,首先要具備卓越的人格,這才是邁入一流行列的不二法門。否則,縱然技藝再高,在史上你也就是二流乃至末流人選。因為太多了,那人格、藝格同時兼備的不可思議的人們——根本輪不到哪一門功課「瘸腿」的傢伙來做領袖。再說,人格不高,終日蠅營狗茍追索無用的東西,作品裡也就多少自覺不自覺地帶了些浮躁、穢暗之氣,不明亮——唔,一直喜歡「明亮」,跟喜歡「安靜」這個詞差不多一樣的程度。

與蔡京等人相比,他的人格是令人欽佩的。《宋史》上稱他「性忠直,任職論事,無所回撓。」他曾任職泉州太守,事必躬親地主持萬安渡橋建設工程。橋跨海而渡,長達三百六十丈。橋建成後,居民往來行旅「去舟而徒,易危為安」,對地方的幫助相當大。現在的洛陽橋還是他當時主持修建

的那座橋。每每在明信片上看到都要輕輕撫摸一下,真是親切無比。

如你所知,北宋時是文人的幸福時光,不光人文環境寬鬆,經濟待遇不錯,其中為官者也相當多,大名鼎鼎者如官至宰相的晏殊,還有歐陽修、范仲淹、王安石、柳永、秦觀、黃庭堅、蘇軾、周邦彥和他等,多如牛毛。實話講,文人為官比其他人為官大致是要好很多的,因為他有情。他的一生就是多情而惠政的一生:福州是他惠政痕跡最深刻的一個地方:在兩次出任福州時,他看到福州時常大旱大澇,多次照請朝廷減免賦稅,還宣導開通晉安省,修復東湖五塘,變水患為水利,據《閩都記》記載:「嘉祐二年(西元1057年),郡守蔡襄從樂遊橋下開沿城外河,抵湯門、琴亭、湖心,至北镇下」,經水部門、東抵象園,通閩江。晉安省現在已經還是福州市內的重要內河和城市綠化景觀。

他為閩人辦的另一樁好事是:發動老百姓在各州縣路旁種植榕樹和松樹。不但福州府內外綠榕成蔭,從福州大義渡至泉漳七百里的大道兩側,榕樹和松樹也獵獵成行,蔭庇道路。有首民謠歌頌說:「夾道松,夾道松,問誰栽之,我蔡公;行人六月不知署,千古萬古搖清風」。

還有,他見人民患病不就醫而就巫覡求治,多為蠱毒所害,便親自提筆撰寫了《聖惠方後序》,刻在碑上,立在鬧市,煞費苦心地勸病患用醫治療,並將《聖惠方》雕在木版上,掛在衙門前,為病患提供藥方。由於福州普遍種植榕樹,又疏通了內河溝塘,生態環境得到改善,醫療措施得力,福建一時鬧得人心惶惶的「瘴氣」問題得到了較好控制。因此,北宋後期開始,福州地區的人們都以為榕數是神樹,凡有大榕樹的地方都建起了觀廟。一種樹木因為一個人而繁茂和神氣起來,也是有點緣法和造化的呢。

為勸人從善,他竟又親自撰寫了《福州五戒文》,提倡家庭和睦,鄉黨親善,戒田主不要兼併農人,商賈不可欺詐貧民。人人各守本分,和諧相處,樹立良好的社會風氣.....就算拿到今天,他是一個數得著的好官員。放眼望去,史上巍然屹立青松似的好官員似乎比好書家還要少些,值得為他們喝采。

他除了是勤政愛民的政治家、十分優秀的書家外,對茶葉的研究及推廣也有卓著的貢獻。他任福建轉運使時,負責貢茶的監製,於此期間創製了小團茶,聞名於當世。此外他還作《茶錄》上下兩篇,對茶湯品質、烹飲方法及茶器都有詳細的解說與論述,是繼陸羽《茶經》之後最有影響的論茶專

著。他一生嗜茶,時人無人不知,作書時必以茶為伴,否則就不舒服。是很簡樸而可愛的小習慣。

有一回歐陽修請他為自己的書做序,為答謝他精妙的書法,歐陽修決定挑幾樣東西送給他作為報酬,分別是鼠須筆、青銅筆架、大小龍團茶以及惠山泉水。他收到了非常高興,笑著說「歐公所贈之物,清雅不俗,深得我意啊!」呵呵,還真的是心愛的幾樣子都全啦。

當然,人格不能等同於藝術品質,光值得為之喝采的也不是藝術家。在藝術上,他當然也是獨當一面的。「宋四家」中,他年齡輩份,應在「蘇、黃、米」之前。其間,「蘇、黃、米」又都以行草、行楷見長:從書法風格上看,東坡豐腴跌宕,山谷縱橫執拗,米芾俊邁豪放,唯獨喜歡規規矩矩寫楷書並有大成就的,還得說非他莫屬。

他深得魏晉之意,字跡沉穩端潤,羼雜著些許閃爍其詞,還加進了自己的慈祥,顯然還受到以顏真卿、柳公權等為代表的唐代楷書的影響——筆劃見棱見角,提按轉折分明,有骨頭在。在一定程度上說,他的大楷、小楷乃至草書,無一筆無來處,是對唐代楷書大規模的忠實繼承,做到了薪火不滅、古法不失。像奧運會火炬傳遞裡不可或缺的一棒,他能神采奕奕、不咳不喘地把火種交到下面一站,這本身就是一大貢獻,而他又不完全被前人所囿,把筆劃處理得更為靈活,更生動,就更加難能可貴了。他充分發揮了在紙上書寫的便捷,盡力去追求遵守法度前提下的自由,筆劃裡既有獨創的顫擎筆法的橫折勾,春柳飛揚的豎撇和捺,也有端正溫雅的垂露豎,飽滿圓渾的懸針豎……極盡變化,有美皆臻。

也許由於胸襟、器局等等的關係吧?或者還有性格?難道還有從政?客 觀地講,他並沒成為一名開宗立派的書法大師,但也絕非只會屠龍之術的藝 術巫師。總體上看,他的書寫還是恪守晉唐法度,如少年女子,儀態妖燒, 行步緩慢,偶而擺動一下印滿花朵的裙裾,談不上超凡脫俗,還沒有自家體 段,成不了天上的彩虹,璀璨迷人。因此,一直被詬病創新意識略遜一籌。 但毋庸置疑,他不寡廉鮮恥。這對於當時人們對於國家叛徒火山一樣憤怒的 眼睛來說,已經足可淬火一桿長矛的了。

他是宋代書法發展史上不可缺的關鍵性人物,材料不多不少,正好夠為 晉唐法度與宋人的意趣之間搭建一座技巧的橋樑。 從某種觀照方式上來說,橋樑也是彩虹。

蔡襄(1012~1067)——中國北宋時期書家、科學家、文學家、植物學家、茶葉專家。字君謨。其先人本是光州人,居仙遊(今福建仙遊),遷至莆田。官至端明殿學士,知杭州,諡忠惠,素有「慶曆名臣」的美稱。他是北宋繼承和發揚魏晉書法傳統旗幟性的宣導者和實踐者,工正、行、草、隸書,又能飛白書。世人評蔡襄行書第一,小楷第二,草書第三。與蘇軾、黃庭堅、米芾,共稱「宋四家」。

《宋史‧列傳》稱他:「襄工於手書‧為當世第一‧仁宗由愛之。」「宋四家」中‧他的年齡、輩份應在蘇、黃、米之前。「宋四家」中‧蘇、黃、米都以行草、行楷見長‧而喜歡寫楷書的還是蔡襄。他的書法學習王羲之、顏真卿、柳公權‧渾厚端莊‧雄偉遒麗。蘇東坡說:「君謨天資既高‧積學至深‧心手相應‧變化無窮‧遂為本朝第一。」蔡襄為人忠厚正直‧字識淵博‧他的字「端勁高古‧容德兼備」。顏真卿《自書告身帖》得魯公筆法而修於魯公書‧可為楷則。沈括說他善於「以散筆作草書‧謂之散草‧或曰飛草‧其法皆生於飛白‧自成一家。」這說明蔡襄這位稍欠改革精神的書家還不是泥古不化的‧他也在追求古趣‧力創新意。傳世書跡較多‧如《山居帖》、《陶生帖》、《入春帖》、《虹縣帖》、《思詠帖》、《扈從帖》、《腳氣帖》、《山中連日帖》等。有13幀被收錄《三希堂法帖》中。

另外,蔡襄也是一位著名的茶葉鑑別專家。宋仁宗慶歷年間任福建轉運使,負責監製北苑貢茶。蔡襄著作的《茶錄》是《茶經》後又一部重要的茶葉專著,是論述宋代茶文化的名著。譯成英文、法文,傳播國外。另有《荔枝譜》,是世界上最早的一部果藝栽培學專著。著有《端明集》(亦稱《蔡忠惠集》)傳世。

徐渭:命運多舛的藝術家

想起他,就想起那個梵谷。不過,自己的見識:這樣聯想其實是有些抬舉了後者的——如果非要比,後者大可被稱為「西方的徐渭」,而不是顛倒過來——他除了是偉大的畫家,還是偉大的文學家、戲曲家,當然還有書家。

沒錯,就是徐文長,徐渭。

——他與他·非但都開創了嶄新而輝煌的畫派(他開創了「青藤派」· 梵谷開創了「後印象派」)·還性格像、精神氣質像、藝風像……瘋得也像。

是真瘋——世界上神經質的藝術家多,真瘋的還真不多。

大明才子多·晚明尤其多·譬如「公安派」·可愛的也不少·譬如小品 文寫得好的那幾個·可這麼可愛的也不多。

這麼可憐的也不多——默思一會兒,覺得好像從古至今,文人的牢騷怨憤和遭受到的困難苦痛,再沒有能超過他的了:他屢遭家庭變故,鄉痞侵奪,像他的《題墨葡萄詩》,頗多自況意味:「半生落魄已成翁,獨立書齋嘯晚風。筆底明珠無處賣,閒拋閒擲野藤中。」他六歲入學、八歲能文、二十成名、四段婚姻、七年牢獄、八次落榜、九回自殺……這麼個落法兒還不算,還要瘋,還要以錐自殘,還要一生潦倒,死時只有一條狗為伴,床上連條被子也沒有,死後只有在鋪著稻草的門板上安葬(草蓆裹屍棄之荒野)——那樣夜晚一般的、寂寞無聲的、悄悄的死去啊……連他書寫的《自為墓誌銘》裡的一句「生何憑,死何據」,也滿透著哀矜,哀樂瀰漫。

想起他,就想起舞臺上的困頓老生,踉蹌著步子、悲涼而溫暖地笑著走來一樣,這位總是身著葛布長衫、頭戴烏巾的劉真長、杜少陵一流的人物,平生從未得志,不被世人識,不被當道看重,僅有一知己胡宗憲賞識,卻還因嘉靖皇帝罷免嚴嵩,而胡被認為是嚴嵩一黨,被捕入獄。後來,胡在獄中自殺,這件事給了他很大刺激,使他幾度也想自殺以了其生:先用斧頭擊破自己的頭部,「血流被面,頭骨皆折」,用手一揉,碎骨哢有聲,不又以三寸長尖利的錐子刺入左耳,又不死;後又用鎚子擊碎自己的腎囊,仍不死……後來,還因疑心繼妻張氏不貞,失手將她打死,因而被捕入獄,過了七年牢獄生活。他出獄時已五十三歲,從此縱情山水,課徒為生。由於形骸,肆意狂飲了。好的是,在這個時期,他先後踏遍了齊魯、燕趙大地,下入死而九生」的經歷,讓他的性格變得更加「猜而妬」,也更加放形骸,肆意狂飲了。好的是,在這個時期,他先後踏遍了齊魯、燕趙大地,下入死而九生」的經歷,讓他的性格變得更加「猜而妬」,也更加於形骸,肆意狂飲了。好的是,在這個時期,他先後踏遍了齊魯、燕趙大地,發,肆意狂飲了。好的是,在這個時期,他先後踏遍了齊魯、燕趙大地,於東京,國兩交鳴的聲音和奇木異樹的形狀,乃至山谷的幽深冷清和都市的繁華熱鬧,以及奇人異士、怪魚珍鳥,所有前所未見、令人驚愕的自然和人文,都成為了他的藝術——當然包括書法——的必要累積。藝術那東西,

雖然樸素,有時卻是十分玄妙的,需要許多看似無用的事物來托一把,才能 上得去,到那一個層次,別人也許永遠無由抵達而你因這一「托」而輕鬆攀 緣的東西。不幸裡的萬幸是:他被生活摔得山響,藝術卻被這「摔」給 「托」上去了,文華蓋世。似乎悖論,細究究,卻也講得通。

說他文華蓋世自然有蓋世的理由:他與陳道複並稱「青藤、白陽」,後來的一代宗師鄭板橋甘願「青藤門下牛馬走」,藝術大家齊白石則自歎「恨不生三百年前,為青藤磨墨理紙」。而即便在他死後二十年,同時代的袁宏道在友人家翻到他的詩文稿,在燈下讀了幾篇,也不禁拍案叫絕,驚問,此人是今人?還是古人?並拉起友人一起徹夜閱之,「讀複叫,叫複讀」,以致把童僕驚醒……袁宏道也是當時傑出的作家了,同時代同行往往彼此矜持些才對,可叫當時如日中天的袁宏道如此「讀複叫,叫複讀」的大失風度、沒有個作家樣子的,就是他,只有他。

他的詩文是不能被忽略的。他胸中既有奮發而不可磨滅的氣概、英雄無用武之地的悲涼、半生寒素喪氣和存留不多的自尊,那麼他寫的詩就有時像是發怒,有時又像是嬉笑;有時如山洪奔流於峽谷,發出轟雷似的濤聲,有時如春芽破土,充滿勃勃生氣;還有時,他的詩像寡婦深夜哭泣,有時卻又像遊子被寒風驚醒……雖然這些詩作的體裁格律時有不合規矩的地方,但卻個個有著王侯的氣魄,不是那種稟女子侍君媚俗之態的俗物可以企及的。他的文章氣勢沉著,法度精嚴,不因守成而壓抑自己的才華和創造力,也不因漫無節制地放縱議論以致傷害文章的嚴謹理路,且一點不去迎合時興的調子——對當時因哄抬而起勢的所謂「文壇領袖」,他一概加以憤怒的抨擊,所以他的名聲也只侷限在家鄉浙江一帶,這實在也是一件悲哀的事情。幸好他生來就是個不為彼岸只為海的人,否則早自溺了。

他的書法與詩文一脈相承:筆意奔放有如他的詩·在蒼勁豪邁中又湧現出一種嫵媚的姿態·正像歐陽公所謂的美人遲暮另具一種韻味的說法。有時·他又把剩餘的精力另外傾注在創作花鳥畫上·於是胸中氣象纏纏繞繞地在筆端處·就牽扯出了許許多多的紙上煙雲來·美妙飄逸而有真趣。大可一看。

如此說來,他的確是個樣樣紅的大雜家呢,每日裡只顧著侍弄那些物我 之真、萬象之美,別的什麼都白眼覷得無所謂。他曾經評價自己的書法在自 己從事的藝術門類裡排在第一位,對羲之的法帖心摹手追,又取法米芾,最 擅長氣勢磅礴的狂草,筆墨恣肆,滿紙狼藉,卻很難為常人接受,瑰奇偉傑得高處不勝寒。他的書畫理論也超拔高蹈,所提出的「本色論」是以「自然為宗」,認為「天機自動」方能成高妙絕品。如他自己所總結的:「世事莫不有本色,有相色。本色猶俗言正身也。相色,替色替身也。替身者,即書評中婢作夫人終覺羞澀之謂也。婢作夫人者,欲塗抹成主母而多插帶,反掩其索之謂也,故余於此本中賤相色,貴本色,眾人嘖嘖者我煦煦也,豈惟劇者,凡作者莫不如此。嗟哉,吾誰與語!眾所忽,餘獨詳;眾所旨,餘獨唾。嗟哉,吾誰與語!」所以他作書作畫,從來都是縱橫不拘繩墨,處處無法——非但起筆、行筆、收筆,沒有固定法式,中鋒側鋒也毫不講究——如你所知,處處無法之際,也就處處法了。非法之法正如無劍之劍,如此,那書寫者才堪稱藝術行裡的「俠之大者」。

他有《題畫梅》詩·含著點自況的意思:「從來不見梅花譜·信手拈來自有神。」不依譜法·自謂「杜撰」。現在我們來看他有幾分自謙兼幾分自嘲的「杜撰」·覺得它要說的大概是:一、不合古人格法·二、本來沒有·另行撰造。

因為神性的東西裡,那種靈祕與空虛、久遠與權威,不可能是家常的,有秩序的,或有法可循的。它史無前例帶著攝取靈魂的錐子一樣的眼神,讓你必須從心底直竄動到骨頭,到腦子。所以,天才們大都瘋狂了。因為瘋狂,他才能杜撰,他才能不拘一格,獨創數面,使世間俗鉛庸粉成泥垢。如此看來,最傑出的藝術家們寂寞的瘋狂,似乎恰恰是上天織造的一張大網,一張大霧,一個大祕密,把我們給罩在那裡,而他們,那些不能不說秉了些天才氣息的人,以這世界最簡單的工具,直接把握住了真相以後,就從此間,條忽乘風——去採得枝頭最高處的那隻金蘋果,做成盛大的果盤,擲向爛哄哄喧囂的頭頂,飄然而去。

一群脖子仰酸了的人直到望不見了他們的蹤影,直到像恨嫁的女孩兒家接到新娘投出的花束一樣,幸運地被果盤砸中時,才驀地醒轉來,繼而低頭看他們留下的墨跡,那神奇的痕跡,他們隱匿其間的行走。

就這樣·桃花紅·蘆花白·春去秋來·一百年過去·一百年又生一百年;一群人過去·一群人又生一群人·可日子安穩·油頭粉面的人群·總超不過他們·那些懸掛著的眼神似的半神——甚至·不能接近他們身邊。為什麼?沒有人知道·無論多麼想知道·可是·但是——不、知、道。

或許,或許,就是缺了那一點瘋狂?

就像無人能體察死亡是怎樣的感受一樣,也無人能體察偉大的瘋狂的藝術家究竟用怎樣的狀態思考和工作,怎樣才接近了自己與自己的和諧,以及藝術的最終目的和內在吸力?

可到底,誰也不敢瘋狂一回試試。

徐渭(1521~1593)——中國明代書家、畫家、文學家、軍事家。字文長、號青藤老人、青藤道士、天池生、天池山人、天池漁隱、金壘、金回山人、山陰布衣、白鷳山人、鵝鼻山儂、田丹水、田水月、山陰(今浙江紹興)人。他以賣詩、文、畫餬口,潦倒一生。傳世書畫作品有《墨葡萄圖》軸、《山水人物花鳥》冊、《牡丹蕉石圖》軸,以及晚年所作《墨花》九段卷等。

他自己認為自己「書第一·詩二·文三·畫四」,草書相當著名·發洩了憤世嫉俗之氣·被稱為「明之草書·以天池生為始。」詩歌得「李賀之奇·蘇軾之辯」·他的傳世著作有《徐文長全集》·劇本《四聲猿》,《歌代嘯》·嘉靖三十八年撰成戲曲理論著作《南詞敘錄》,總結宋、元南戲藝術。

徐渭反對繪畫上因襲前人的「鳥學人言」的做法,主張「新為上,手次之,目口末矣」,繪畫手法新穎奇特,打破了花鳥畫、山水畫、人物畫的題材界限,水墨大寫意花鳥筆勢狂逸,墨汁淋漓,是寫意花鳥畫成熟的標志。與陳淳並稱為「青藤」、「白陽」。徐渭在《書謝時臣淵明卷為葛公旦》中指出:「……畫病,不病在墨輕與重,在生動與不生動耳。」他對後來清代八大山人、「揚州八怪」都有很大影響。例如:近代畫家齊白石曾說:「青藤、雪個、大滌子之畫,能橫塗縱抹,余心極服之,恨不生前二百年,為諸君磨墨理紙。諸君不納,余於門之外,餓而不去,亦快事故。」吳昌碩說:「青藤畫中聖,書法逾魯公。」可見其影響之深遠。

趙孟頫:美譽與罵名

他有多悔?我們不能知曉。只看到,他的詩是越到後來越頹唐了。

一個人能得到的罵名,他都得到了。這罵名也是迤邐行來,跳在他的頭

上,再不歸去的。如一坨鳥糞。我無比堅信,他的家鄉湖州人民為此遺憾死了,像偷來的磬敲不得一樣,又想著光天化日炫耀炫耀,還難於或羞於取出見人……這滋味,比當漢奸也強不了多少。

跟八大相反,他以宋皇室身分出仕元朝,觸動附逆偽政府的忌諱,在民 族氣節這一問題上犯了大家都不肯原諒的方向性錯誤。

原本的,他的書畫在元代的聲譽還是很高,唐代以前,「媚」在書法上是一個挺好的字,是誇人的,唐之後便成了純粹的罵人話。而他以媚為特色而得到時人的紛紛效仿,可見得媚到多高的水準才突破了大眾的普遍審美。陶宗儀稱趙「以書法稱雄一世,畫入神品……公之翰墨,為國朝第一。」到了明清,他的失節行為開始遭到鄙視,連他的作品也被斥為「奴書」、「奴畫」。譬如,有人試圖從風格上進行比附,張庚《浦山論畫》:「趙文敏大節不惜,故書畫皆嫵媚而帶俗氣。」包世臣則說:「吳興書則如市人入陋巷,魚貫徐行,而爭先恐後之色,人人見面,安能使上下左右空白有字哉?」正值壯年的傅山則直接表示厭惡:「予極不喜趙子昂,薄其人遂惡其書。……熟媚綽約,自是賤態」……哦,天!一個男人,被人亂呸吐唾沫「熟媚綽約」,還給說到臉上一個字:「賤」,那麼,他的男人生涯也就基本到頭啦。他怕死了,全都因為,他一生都擔心潘朵拉盒子裡的破玩意兒會從字跡、畫跡或隨便什麼載體裡飛出來。「怕」生了「賤」。

可是他的字(和畫)是確確實實地好,像小水波的牙齒輕咬著岸,像河邊的小鹿伸出舌頭「刮刮」輕舔水面喝水……有生氣有性格,那生氣和性格還非同尋常地可愛。唔,如筆者曾在別處極力讚過的一種樹——柳一樣。並終究成為留存給後世的共同的糧食。這正應了老子的那句名言:「其人與骨皆已朽矣,獨其言在耳。」因為他的活得柳一般康健和柔漾的好字,我們也不能一筆帶過了他就算完——你不討厭五月的柳吧?那麼還是看看他的字吧。

可我們如果從他挨了那麼多罵這個角度出發,人家貶損他的人品、以至於殃及字(畫)品也就情有可原,也可見,一個藝術家,如果在德行上一步走錯,是多麼可怕的事情!

縱然輾轉騰挪·陰影卻無處不在·像出了毛病的前列腺·迤邐不絕:他 畫過不少竹畫·技法也好得不得了·但後人很少有人以其竹為法·也是將人 的品節與竹節聯繫起來考察的結果。除了前面提到過皺了眉頭說話的老幾位 的老詬病,另外,明人余永麟《北窗瑣語》說:「先生畫竹滿人間,畫竹爭如畫節難。狼籍一枝湖水上,與人堪作釣魚竿。」一語雙關,就是將「畫竹節難」落實在他為人節操上,將畫與人品聯繫了起來,看著倒還客氣。大家以評價人品的標準代替藝術品評的標準,從社會學和倫理學的角度批駁了他的藝術。唉,冷眼瞧,人家的批駁也沒什麼大錯,到底是那人自己不爭氣。

有的藝評家也試圖在具體作品中找到這種痕跡。明王世貞《藝苑厄言》 說他:「小楷《黃庭經》、《洛神賦》於精工之內,時有俗筆。碑刻出李北 海、北海雖佻而勁、承旨稍厚而軟。」這裡的「俗」與「軟」正是雄勁奔放 的反面。董其昌則從側面說出他的不足之處:「書家以險絕為奇,此竅惟魯 公楊少師得之‧趙吳興弗能解也。」用姚安道跋他小楷《過秦論》的意思‧ 那就是:「字‧心畫也‧松雪齋此畫‧......風格整暇‧意度清和‧可以觀公 之心矣。」所謂「整暇」、「清和」、反映了他溫順的品格、元仁宗最賞識 的也正在這一點,實際上也就是缺乏雄勃奔放的氣勢。可見他所怕的就是雄 計,當然也就無從領略顏魯公、米南宮書法藝術的境界。所以張醜認為趙書 「過於妍媚纖柔・殊乏大節不奪之氣。」清代傅山主張:「作字先作人」・ 主張「四甯」、「四毋」、都是針對他的為人與作書來說的。今人伍蠡甫的 結論是:他的書法首重古人筆法,次講古人筆意,但由於政治地位和氣質傾 向於調和折衷,和古人雄勁奔放的境界格格不入,所以只剩下溫潤細謹,結 果是得古法而失古意,淪為「妍媚纖柔」。這個評價大體揭示了他藝術風格 與人品的若即若離的聯繫。再近距離一點看,他追求古意的結果,使他成為 元代「二王」書派的一個集大成者・因為他不但在技巧上融合了各家的不同 取向,同時還在氣息上對各家韻致進行了相互的滲透和中和。這樣做的結果 雖然使他在風格上缺乏鮮明個性,但同時他也就成為「二王」書派中的一位 最佳繼承者。因此,公平點說,從繼承角度看,他的技巧是無與倫比的。

唉,到底,道德審美和藝術審美還是不能完全(噓,我說的是「完全」)畫上等號。我們不妨把視野放得開闊一些:從歷史的角度看,那個人所處的時代,正值元朝建立不久,一方面是大批漢族文人被元朝所收納,為元代統治服務,這些人往往缺乏明顯的反叛個性,藝術上較多嫵媚之氣。應該說,他是一個真正的文人,其溫雅嫵媚是前無古人的,後人也有人純粹讚揚了他的藝術,稱之為「肉不沒骨,筋不外透,雖姿媚溢發,而波瀾老成,譬之豐肌玉環,作霓裳舞,誰不心醉?」可以肯定的是,他的書法是秀潤之美的典型,如同羲之書法的中和之美、顏魯公書法的氣格之美一樣,是一座

無法踰越的高峰。另一方面,這批漢室文人渴望恢復漢人傳統文化,以委婉的方式抗逆元朝,作為一種心理補償。因此復古的口號具有很強的號召力。在書壇上表現為力追鍾繇、「二王」書風,尋求書法淵源,並將書法所具有的強烈抒情特點透過技法的運用而向繪畫滲透成為元代書法風格中的一個主要特點。而無疑,他又是實現這種追求的最傑出的宣導者和實踐者。於是,就在這一複雜和特定的政治文化環境中,他才形成了自已的書風,挺立史上,還因藝事廣博、繪事精絕而被稱為「元人冠冕」。

他呀,據說人長得也非常漂亮,「神采秀異,珠明玉潤,照耀殿庭,世 祖皇帝一見稱之,以為神仙中人」,且傳說在元朝為官時品行也極是好的, 持重莊嚴,明白坦夷,直而不計,雖「被遇五朝,官居一品,名滿天下,而 未始有自矜之色、待故交無異布衣時」。然而、由於政治風暴的侵襲、和自 己的不堅定,這位不得不「官登一品,名高四海」的宋室公子,文人氣質濃 郁的悲情人物,生前身後、人品與藝品之間的是是非非從來就沒有休止過, 褒貶兩極。在他的白紙黑字上,固然有《宮中口號》「日照黃金寶殿開」的 歌頌新朝之詩,然而更多的是表不完的徬徨、內疚的心靈剖白:「在山為遠 志、出山為小草」、「重嗟出處寸心違」、「往事已非那可說、且將忠直報 皇元。」表示良心譴責之餘,想幫助元朝行仁政,以贖己罪......還有,他曾 經多次書寫晉陶淵明的《歸去來辭》,以自己特有的清麗字跡書寫著一千年 前歸隱詩人的這首抒情小賦,跨越時空,試著在心手相應之間與先人產生心 境的共鳴・表白自己如同拜謁的一絲愧怍。他的思想矛盾正是兩個「我」的 交替出現,已仕新朝,而仍宣揚高蹈;甘居榮祿,卻又歌頌不畏權貴、不戀 名位的好風度、後來、他入了神神鬼鬼的道、甚至深信貴賤決定於骨相和世 變,非人力所能左右。我們可以猜測,他多少有點以此為自已不好看的出處 進行辨解的意思。這讓我想到了後來的錢謙益——清代的錢謙益晚年尊崇慧 遠和尚陶淵明,論古人詩獨推元好問——因為慧遠紀時用「晉」紀元,陶淵 明入宋後也不寫劉宋年號,是孝的表現,等等吧,那些人在氣節上都有不錯 的口碑。其鄉人譏笑他,說他因「晚節既墜」,成為大清降臣,欲借「野史 亭」來聊以自慰。說起來錢謙益的著作《有學集》也是很好的懺悔詞,可歸 為兩類內容,即表揚累臣志士與援拾禪藻釋典,尤其津津樂道那些既不順事 二姓而又皈依三寶之「人美俱難並」的人和事・都是出於恥於自己的喪節之 恥,試圖表達自己愛國之心的迫切。唉,無論是誰,追憶愛,祭奠美,狺樣 的動因總是讓人欲哭無淚。

他也難:春溫秋肅,蔓草堙路,宋亡後,因為生活陷入困頓,他曾以賣 字為生。這似乎不夠風雅,但他沒有卑躬屈膝或以其他見不得人的手段謀取 錢財。也不能說他出仕內心沒有過掙扎——與逾城出家的釋迦一樣,他也是 背負了浸了水的棉花包袱過了背叛之河,且越來越重,直到河水乾涸也還不 能停歇。再翻典籍,尤其可見他的故國之思——在《嶽鄂王墓》一詩中,他 如此杆抛心力、描畫心跡:「南渡君臣輕社稷、中原父老望旌旗」、「莫向 西湖歌此曲,水光山色不勝悲」......唉,其間的沉鬱傷痛,幾可捫心。快老 了時,他還曾以《自警》詩總結了自己的一生:「齒額頭童六十三,一生事 事總堪憐。唯餘筆硯情猶在,留與人間作笑談。」用他心靈深處不敢高聲吐 出的委屈,否定自已的立身行世,也懷疑自已的藝術是否能夠獲得後人的好 評。可以看出,他渴望透過「筆硯情」來扭轉一下錯誤選擇的心情是十分殷 切和強烈的。一個字一個字擱在口裡嚼嚼,細細品味,簡直可憐。而且呀, 在他聲名赫赫的小楷名帖裡,除了書寫歷代名篇,大部分是抄錄的佛道經 文、《妙法蓮華經》、《陰符經》、《度人經》、《金剛經》、《道德經》 等,非常多,無法——縷列,都是長篇巨製,有時還反覆抄寫,當然說明了 他的用力之勤,可是,有沒有想刀槍不入,而鑽進一個自己製造的金鐘罩, 求助於佛的一絲心念呢?不知道。永遠不能再知道了。

再說,誰的人品和他的文品就一定押韻合轍?從西晉潘嶽清高自許的 《閒居賦》中你能看出諂媚者的骯髒嘴臉?從唐代畫聖吳道子的畫中你能看 出起意殺人者的陰濕動機?從宋朝宰相蔡京端莊的書法當中你能看出佞臣的 無底奸邪?從明代巨擘董其昌的畫中你能體察到劣紳的斑斑惡跡?……而他 們,全都是,我們張大嘴巴被驚懵住的樣子。

我們呢?我們心中豈不是也有很多尖銳的聲音?滋拉怪叫,難聽至極, 時不時就竄出來,毀我們的腦細胞和心?

傅山不但討厭他,還曾經多次告訴自己的子孫說:「予極不喜趙子昂, 薄其人遂惡其書」、「痛惡其書淺俗如無骨」,讓自己的子孫也討厭他。可 是……原諒吧,就連曾經對他煩得恨得牙根癢癢的這個傅山,到了晚年,對 他的評價也還變化了——在《秉燭》一詩中傅山寫道:「秉燭起長歎,其人 想斷腸。趙廝真足奇,管婢亦非常。醉起酒猶酒,老來狂更狂。斫輪餘一 筆,何處發文章。」令傅山在深夜秉燭長歎,輾轉難眠,他思念的人到底是 誰呢?詩裡明確說了——就是他。詩中用「足奇」、「非常」這些詞彙,對 他表示了敬佩·甚至夾雜了一絲愧疚——當然·也還罵:「趙廝」「趙廝」的·可明顯地·沒有了多少火氣。

何況,從大歷史觀來看,他所幾度被召才死心附逆的元世祖還算是個有作為、思建樹的皇帝,較之「直把杭州作汴州」的傢伙們不知強上多少倍; 更何況,史載他居官數十載,並無劣跡,好像為政一方,還公正平和,官聲 良好。

活在這世上,人人遇到的一分為二、為三的事物都很多,甚至是我們數過的花瓣,吃掉的麵包,那些鮮活的場景曾經活在我們心中,成為漂浮物,始終占據時間成為生活的重心。生活的殼打開,一半是果仁,一半是種子。誰也成就不了絕對意義上的完整人格,就這一點來看,沒有人能夠例外。

唉,好人和壞人分得有那麼鮮明嗎?非為聖賢,即為禽獸?我不這樣看。再好、再正義的人也有噁心的地方,再壞、再兇殘的人也總偶或有可愛的點滴,和溫柔的笑意吧?哪怕他只對著自己的愛人和孩子時,也總有的吧?當時他侍奉哪個當政者不是太要緊,他只要不侵犯——不侵犯人民,就還有的救。這是我區分真正好與壞的底線。

再說,反正我們不那樣就是了。反正,都過去了,也無風雨也無晴。

趙孟頫(1254~1322)——中國元代書家、畫家。字子昂、號松雪道人。宋太祖子秦王趙德芳的後裔。因五世祖受賜居湖州、遂為浙江吳興人。自幼聰明、讀書過目成誦、為文操筆立就。宋滅亡後、歸故鄉閒居、家居力學、遠近聞名。後來奉元世祖徵召、任兵部郎中、集賢直學士、極得元代皇帝的寵愛、「榮際五朝、名滿四海」、官至翰林學士承旨、榮祿大夫、封魏國公、諡文敏。

趙孟頫博學多才,能詩善文,懂經濟,工書法,精繪藝,擅金石,通律

呂·解鑑賞。特別是書法和繪畫成就最高·開創元代文人畫新畫風。在繪畫上,山水、人物、花鳥、竹石、鞍馬無所不能;工筆、寫意、青綠、水墨,亦無所不精。他在我國書法史上也占有重要的地位,善篆、隸、真、行、草書,尤以楷、行書著稱於世,《元史》本傳講,「孟頫篆籀分隸真行草無不冠絕古今,遂以書名天下」。元鮮於樞《困學齋集》稱:「子昂篆,隸、真、行、顛草為當代第一,小楷又為子昂諸書第一。」其書風遒媚、秀逸,結體嚴整、筆法圓熟、世稱「趙體」。與顏真卿、柳公權、歐陽詢並稱為楷書「四大家」。

趙孟頫是一代書畫大家,經歷了矛盾複雜而榮華尷尬的一生,他作為南宋遺逸而出仕元朝,對此,史書上留下諸多爭議。「薄其人遂薄其書」,貶低趙孟頫的書風,根本原因是出自鄙薄趙孟頫的為人。儘管很多人因他的仕元而對其畫藝提出非難,但是將非藝術因素作為品評畫家藝術水準高低的做法是不公正的。鑒於他在中國文化史上的成就,1987年,國際天文學會以趙孟頫的名字命名了水星環形山,以紀念他對人類文化史的貢獻。散藏在日本、美國等地的趙孟頫書畫墨跡,都被人們視作珍品妥善保存。

他傳世的書跡較多·代表作有《千字文》、《洛神賦》、《膽巴碑》、 《歸去來兮辭》、《蘭亭十三跋》、《赤壁賦》、《道德經》等。

管道昇:書畫詩文女才子

這是一個倔強不隨俗的名字,沒有地方性侷限的感覺,沒有世襲官祿的銅銹痕跡,也看不出時代的任何政治影響,甚至看不出性別的點滴符號……它挺秀兀立,多少風霜打來也難以銷蝕內裡放射出的光輝的樣子,甚至唸起來也不順口——一個字一個字蹦出來,似乎還發散出一種在職的鄉村男老師味道——不祿蠹,極稻穀。像她日常用的一枚鈐印「閨中翰墨」給我們的感覺一樣——差那麼一點閨閣香,反倒翰墨氣更濃些。

上文說的傅山詩裡和「趙廝真足奇」相對應的「管婢亦非常」中的「管婢」,就是指她:管道昇。

關於這著名的一對兒,他們的感情究竟如何,我們已經無從知曉。畢竟歷史的雲煙太過浩淼和蒼老,早就無法回答諸如此類的瑣碎問題。只看到,

她在懸崖邊·挽理性之韁·繫在感性之樹上·還真就縛住了那匹千里駒——她用家鄉話咕噥的《我儂詞》·把本應對多情愛人的鞭笞給譜成了一首簡單的小情歌·低低地唱著風對松的呼喚·夜雨對芭蕉的纏綿·執著地·把差一點就不圓滿了的愛情撚了塑了·用冰雪聰明愣是將面半裂的飛鏡又重新磨成了明月:「你儂我儂·忒煞情多;情多處·熱如火:把一塊泥·撚一個你·塑一個我。將咱兩個·一齊打破·用水調和;再撚一個你·再塑一個我。我泥中有你·你泥中有我:我與你生同一個衾·死同一個槨。」她不辭辛苦·在愛情的暗黑拐角種上了油菜花·成一天爛漫的歌吹·餘音繞樑·三萬日不絕,灌滿了叫做「一生」的這張老唱片·輪迴地唱……唉,詩歌的確是一種好東西·它通靈的品質·如此容易就觸及到了魂靈,即便過去了一千年·我們還是和她一樣,用它來和我們的愛人相擁複相擁,從不厭倦。

有理由相信·她的愛情理想不過跟我們差不多:曬太陽喝茶·讀書·寫寫小楷·晚上喝粥·抱著我看電視……迷失在瑣屑的事情裡·如一枚秋鳥迷失在密葉中。

或許·愛情真的是女子們生命中的第一項要素吧?她之前的才女朱淑真曾寫過一首詠竹詩:「百竿高節拂雲齊·千畝誰人羨渭溪。燕雀漫教來唧噪·虛心終待鳳凰棲。」詩中直白而急切地借詠竹表達渴望能有一個志趣相投·氣質高雅能夠配得上她的才氣的愛人(鳳凰)。可是啊·才女的運命大都讓人唏嘘——她一生鬱鬱·最終也沒有實現這個願望。

不過在百餘年之後,同為江南才女的她,倒是比較幸福美滿地找到自己中意的愛人——雖然著實晚了一些:她自幼聰穎,儀雅多姿,有「翰墨詞章,不學而能」(《魏國夫人管氏墓誌》由她的愛人親自撰寫)之稱,尤其精擅書畫,她寫的十分機巧璿璣圖詩,凡是見了的無不稱「五色相間,筆法工絕」。她還在湖州瞻仰佛寺時在一堵粉牆上畫了《竹石圖》一幅,高約丈餘,寬一丈五六,巨石以飛白手法畫成,晴竹亭亭而立,如生窗外,一時間引得四方遊人蜂湧而至,將該寺的鐵門檻踏得鋥亮,所以她未嫁之時,才女的芳名就已傳遍江南。但是她是家中的小女兒,管家又沒有兒子,自然更是視其為掌上明珠,捨不得她放手出閣,也捨不得她嫁與粗人。據說管老爺子挑來挑去,直耽誤到女兒28歲,才萬幸遇到今天我們提她就必須提的他。

說起來他也是個鴻福齊天的人了,能夠結識和結縭於她,琴瑟偕好,還 有,更重要的是,在別人和整個世界都遠遠地白眼看覷他時,她仍舊青眼, 並把他抱在懷裡。這不是一件簡單的事。似乎那樣「平平淡淡過一生」和 「大難到時各自飛」的才是正常反應。

她出生和成長在滿眼生氣的濕地風景畫裡,性情溫潤柔軟就像古人喜歡畫的那種煙雨山水。她立在那兒,霧鬢雲鬟,隨便繫著條湖綠色裙子,心裡也長出一面同色系的軟水,嘴巴裡隨便哼著一曲元小令,在山水與山水之間,與開遍澉山的四季花卉水墨一體,小仙班似的清麗出塵。遠遠地羨慕一下她如歲月刻筆也似斑班駁駁的《秋深帖》、《水竹圖卷》、《山樓繡佛圖》……想像一番她纖細的手指,芬芳的墨、白皙的額頤、清雅的詩篇,以及她精心守護、完美如初的愛情,心中就有歡喜漾了出來。

她筆下清絕的行書、墨竹和詩句·放大和美化了草草寫就的、貧瘠荒涼 的元代。

想來她那才華超拔的夫君也和所有的知識份子一樣,分外注重另一半的思想內涵和生活吧?娶得一位名動百里的美麗才女在家裡,她有文化,又不文學化,心理健康,還書畫雙絕,還相夫教子勤謹持家,還一口氣培養出一門三代六、七個藝術家……這樣千里挑一的好女子,難怪都榮獲了元仁宗的激賞——北京故宮博物院藏有《趙氏一門三竹圖》,紙本質地,繪水墨竹三段;第一段為她的愛人所畫,竹枝茂密,用筆沉著穩健,右上方題有「秀出叢林」四字,第三段為她所畫,用筆尖勁有力,右下角自題「仲姬畫與淑瓊」字樣,第三段長是他們的兒子——「元四家」之一的趙雍的作品,竹枝用飛白法,行筆強健有力。這三段墨竹雖然裱成一卷,但不是同時創作的,是後人收集起來裱在一起的。這是中國古代女子畫作中現存年低最久遠的一幅,上面有諸多名人題跋印章,堪稱國之瑰寶。她為女子們爭得了脂粉之外的另一張險面。

而在書法作品上也有趙氏一門的群體創作的作品,元仁宗曾特意請她書寫了《千字文》一卷,並敕令玉工思索玉軸,送到祕書監裝裱收藏。又令她的愛人也寫了一篇,結果他用六種字體寫就,也就是現在我們中好多人常臨寫的《六體千字文》一帖,接著又讓他們的兒子趙雍也寫了一卷,將他們一家三口的墨寶收藏在一塊,裝為捲軸,並高興地說:「今後世知我朝有善書婦人,且一家皆能書,亦奇事也。」父子為仕或父子才子在歷史上並不罕見,夫婦加子女而同為藝術大家的,現如今也看不到幾個。

當然,值得大加標榜的,還是她的見識。

她寫過幾首《漁歌子》·都是短制·自然可愛。不妨抄來——其一:「遙想山堂數樹梅·淩寒玉蕊發南枝。山月照·曉風吹·只為清香苦欲歸。」其二:「南望吳興路四千·幾時回去雲水邊。名與利·付之天·笑把漁竿上畫船。」其三:「身在燕山近帝居,歸心日夜憶東吳。斟美酒,燴新魚。除卻清閒總不如。」其四:「人生貴極是王侯·浮名浮利不自由。爭得似,一扁舟,弄月吟風歸去休。」

仔細賞玩·便覺雖淺白如話·但非常清麗淡雅·極契合漁歌子的詞風·叫人想起素淡的布衣·睡著的雲朵·或玉色的夢。句子中頗有勸愛人不要依戀元朝的功名而隱退的對社會現實的洞見·還隱隱地含有一點創傷感·像一名真正的隱士(你知道·有些假隱士·或裝蒜·或弔詭·討厭得很)——或乾脆像一隻氣質清新純潔的小鴿子·閃著玉的光澤·時時像要撲棱撲棱翅膀的樣子·彷彿「咕咕咕咕」在喉嚨裡悶悶地叫。

至此記起,她還曾在題竹圖上題過「宋室山河多少淚」這樣的句子呢, 眷戀故國的情意躍然紙上(呵呵,比她心愛的夫君還要有原則一點。然而做 了元的清朝官員有太多了,她不太埋怨他就對了——管不了什麼用,還雞飛 狗跳的不安生)。當然從另一個側面看來,元朝的文字獄倒是不怎麼嚴重, 她連這樣的話都敢題在畫上,也居然沒有出什麼事。蒙古人喜歡彎弓射大 雕,對這些字兒畫兒可能也看不大懂是不假,但據說清朝時的莊家明史等 案,滿人也是看不懂的,都是漢奸告狀惹得禍。看來可能明末漢奸多於宋 末……呀,不小心扯遠了。

從正面理解・裡面可以見得到這位女子的不凡勇氣和心胸。

有意思的是,她所寫行楷與愛人極其相似——是耳鬢廝磨日子久了,面 貌趨同,書法面貌也趨同?還是我們私自忖度:《秋深帖》之所以又被稱為《代管道昇箚》的原因是:這本是她的愛人代替她寫的家信一封?人家並沒 想著要冒充才大如天的愛人千古流芳,只是封普通的家信。從字跡上看,《秋深帖》筆體溫和、典雅·宛如星空下睡去的花朵,正與他的行書特點相契,內容隨意、家常得親切無比:「道昇跪覆嬸嬸夫人妝前,道昇久不奉字,不勝馳想,秋深漸寒,計惟淑履請安。」思念殷切,同時還向嬸嬸講述了家裡的親戚往來,「近尊堂太夫人與令侄吉師父,皆在此一再相會,想嬸嬸亦已知之」……而他興致勃勃信筆寫來,十分放鬆,一時鬆大了,不覺忘情,不小心按照書寫作品時的慣例,熟練地在末款署了自己的名字,發覺之

後,深愛妻子的趙孟頫覺得屬自己的名字不妥,所以連忙又改了過來——原文題字為他的字「子昂」,修改為「道昇」。有細心人看出,「道」字明顯由「子」字修改而來,「昇」字則是由「昂」字修改而來。可以想像,當時正在燈下手紉的她並沒發現愛人的失誤,還在細細叮囑需要在末尾說上的問候家中老小的話,而他也偷偷吐吐舌頭,瞄她一眼,好像自己因為生出納妾的心那次一樣,有點羞怕……這樁書法上的疑團同她勉強保住、綠意紅情孰肥孰瘦渾不知的愛情一樣,成為不可考的一則小小公案,為稍嫌薄瘠清寒的元代書法鑲上了一層唯美的花邊。歷史本就真真假假的,不可信,也不可不信。如同遠遠的,在山那頭坳子裡的草房子,我們不爬過山是望不見的。我們爬不過去了。

這不妨礙我們對她的嚮往。一點都不。她就雇他一輩子當「槍手」捉筆 代刀.也不,她自己的一切還不是一場不尷不尬浮世繪?捨不得她再額外地 難過.哭糊了鍋底灰做的睫毛膏。

我們允許她只對美麗的事物擔負責任。

唉,她是他的精神領袖,和我們(女書家,乃至女子們)的。足夠了。

管道昇(1262~1319)——中國元代書家、畫家、詩詞創作家。字仲姬,世稱管夫人。華亭(今上海青浦)人。自幼聰慧,擅詩、文、書、畫及刺繡。擅畫墨竹、筆意清絕、工山水、佛像畫。她的楷書和行書「秀潤天成」、董其昌說與趙孟頫「殆不可辨同異、衛夫人後無儔」。傳世的管道昇的書法作品明顯有趙孟頫的痕跡、而《竹石圖》則以其獨特的娟秀嫻淑洋溢出女畫家才有的靈氣。

管道昇傳承本家書法藝術,栽培子孫後代,「趙氏一門」流芳百世,祖 孫三代出了七個大畫家,其中包括她唯一的女兒。整整三十年,她與趙孟頫 這對詩、書、畫三絕的夫妻,在詩壇畫苑中相攜遊藝,在險惡的宦海風波中 榮辱共守,相濡以沫,留下了許多曲折有趣的佳話。

她著有《墨竹譜》1卷。傳世繪畫作品有《水竹圖卷》、《山樓繡佛圖》、《長明庵圖》等。傳世書法作品有《秋深帖》等。

唐寅:花落成塵的傳說

在他唇齒間川流不息的文字——書法或者詩歌裡,在寂靜裡,我們聽到最多的是「吧嗒」、「吧嗒」,大大的花朵掉落地上的聲音,像大顆大顆眼淚燙傷了泥土,以及蜜一樣吹著的、江南的風。

他當然是那種天生開得美麗縱情翻捲枝頭的花朵——你生氣也沒用,這個世界上偏偏存在著一種神奇的人,他們似乎不需要頭懸樑椎刺股、不需要鑿壁借光、負薪掛角就能夠學富五車、縱橫古今,並且沒有童年、少年和青年時代,好像生下來就是一一副老人的模樣,好像他提筆就老——他不需要成長期和成長期必然出現的斑痕和霜凍。然而,這個區間是短暫的,似乎老了沒幾天,他就走向了最終的歸途,夕陽山外山。

他就是這樣的一個人,少語而多才,有一點木訥和憂鬱,有一點七零八落,如同那些年年開放、一期一會、終於有一年不再開放的花朵。

他一生中的很多藝術創造都與落花有關,可以說,落花是他藝術中最重要的主題。或許他前生真的就是一樹頑豔幽怨的花?一樹這個或一樹那個的天生物哀?

首先,他有《和沈石田落花詩》三十首,尤為世人傳唱,表現的是對生命的思考,在如雨的落花之中,把玩性靈的隱微:「綠楊影裡蒼苔上,為惜殘紅手自拈」。他29歲中舉,第二年便下了大獄,雪冤後,被罷官為小吏,自此遂絕仕途,寄情詩文字畫,生活常常困頓無著,晚年則自視人生「如夢幻泡影,如露亦如電」,紅塵看破,皈依佛法......也確實算落花一種了。

一天夜裡,他獨飲花下,對著幽冷的明月,他用好聽的男中音吟哦:「九十春光一擲梭,花前酌酒唱高歌。枝上花開能幾日,世上人生能幾何。昨朝花勝今朝好,今朝花落成秋草。花前人是去年身,去年人比今年老。今日花前又一枝,明日來看知是誰。明年今日花開否,今日明年誰得知。天時不測多風雨,人事難量多齟齬。天時人事兩不齊,莫把春光付流水。好花難種不長開,少年易老不重來。人生不向花前醉,花笑人生也是呆……」唉,那些花都被唱哭了。

其次,他有書法集《落花詩冊》,是歎自己的人生的——花開花落人死人生。他在中、晚年各自寫過一遍,用筆從溫文爾雅轉為了安靜沉鬱。不用細聽,你就知道,剛剛所念的《花下酌酒歌》和《紅樓夢》中的《葬花辭》驚人的相似。對照一下吧——《葬花辭》道:「花謝花飛花滿天,紅消香斷

有誰憐?……明媚鮮妍能幾時,一朝飄泊難尋覓。……爾今死去儂收葬,未卜儂身何日喪?儂今葬花人笑癡,他年葬儂知是誰?試看春殘花漸落,便是紅顏老死時。一朝春盡紅顏老,花落人亡兩不知!」《葬花辭》與他的這首詩顯然有精神上的共通。如果說《葬花辭》受到他的影響也未為不可。雖然詩的字和氣質我都不是特別喜歡(太俊了,俊的替他不好意思),但還是把他的那卷《落花詩冊》在手上翻了又翻——思索他這個人,和花朵。

再次,他有《墨梅圖》、《臨水芙蓉圖》、《杏花圖》等存世,筆法秀逸出岫,自有一番清新活潑之趣——像暗處的花,散出香氣,真是美如雲霞。不多說。

記得沈周也曾有三十首的落花詩與他唱和——元朝以後的書家畫家也都是當時像樣兒的詩人呢,還彼此來往親密,玩笑打鬧,組成了小集團。可是啊,人家筆下的落花意像並不總是以娟秀纖弱為特徵,常常更顯得活潑淘氣,饒有興致,落花和它身邊的景、物,又往往一起人格化了——它們不是無生命的存在,而是扮演著人的角色、演出著一幕幕有趣的生活故事:「莽無留戀牆頭過,私有徘徊扇底來。」「隨風肯去從新嫁,棄樹難留絕故恩。」「亭怪草玄加舊白,窗嫌點易亂新朱。」「紅芳既蛻仙成道,綠葉初蔭子養仁。偶補燕巢泥薦寵,別修蜂蜜水資神。」「急攙春去先辭樹,懶被風扶強上樓。魚沫煦恩殘粉在,蛛絲牽愛小紅留」……多麼溫存!就連沈周的《落花圖》長卷也只是深雋的空遠而並沒有私人化的傷感:暮春季節,一人坐水邊花下,花兒撲簌簌地落,水橫豎不管靜靜地流。橋那邊有一小侍童攜琴而至,那畫中的主人正要借琴音而吐露些什麼……我們不知道,這花下客要吐露的是對落花的歎惋,還是對生命的覺悟?是要和著花開花落的節奏,唱著雲卷雲舒的悠然,還是面對繁華不再,坦白深心的憂惕?不知道。至少,他不淒涼。

他淒涼。他的《落花詩冊》裡有句:「萬點落花都是恨,滿杯明月即忘 貧。」正可與沈周詩、圖同參,見其中大不同。其實,比起他的文字和書 畫,沈周的落花詩和落花書畫更像個人們幻化了的他的樣子。

唉,他呀,所謂名滿天下、在民間生動著、嬉笑著、永遠以燦爛開放的姿勢活在百姓嘴巴上的「風流才子」,在最後的時光裡,正為破碎而無味的愛情而苦著——吵了好、好了吵的,不停歇,厭也厭了倦也倦了。愛情本來是件美妙甜蜜的事,什麼時候被作踐成如此不堪的行狀?曾經相愛的人們傷

痕一樣地裂開……看來真的是兩個壞脾氣的人不能做親的,否則,就是作孽。小小不斷的爭吵和時冷時熱的漲縮會剝掉人的一層皮。人生如大夢,在這邊,所有的,人或物,每一個「小宇宙」,都要經過多少風雨才可抵達陽光普照的彼岸?而多一層皮便可多一層抵禦風雨的力氣,不要剝皮也罷。特別是對於那些特別陰柔、多情些的生命,更要多一點溫柔的照拂才是。否則,我們會特別難過地聽著它比春天歸去的還要早的腳步輕輕離去,而受到傷害——難過就是傷害啊。

想起他的落花情節,便不得不想到他的那次壯遊——面對愛情的無奈這命運的大不公,畫家再次側過了他的身子:他由閩轉浙,遊南北雁蕩山、天臺山,又渡海去普陀,觀看壯麗的日出。遊覽杭州西湖後,再沿富春江、新安江上溯,抵達安徽,上黃山與九華山……那時他錢花完了,只得返回蘇州。進了家門,見家物已經被妻子典賣。夫妻爭吵後,她拋他而去,他也因長途跋涉,心力交瘁,大病了一場,像花朵凋落了一回——他迅速地萎謝了。他止步於他的54歲,這正當壯年、藝術花事最明妍盛大的好時候。臨去前,他寫下的絕筆詩表露了他留戀人間又憤恨厭世的複雜心情:「生在陽間有散場,死歸地府又何妨。陽間地府俱相似,只當飄流在異鄉。」

還是花朵的口吻。他隨水成了塵,成了大地飛向仙國的翅膀。

或許·他在那裡的「異鄉」·做回了花朵(也許還是花神呢)也未可知。想一想大凡美好事物的存在總是短促、憂傷的·凋零才是永恆的和微笑的·我的朋友·你的心裡會釋然些。並且沒有什麼——包括再凡俗的一切——沒有什麼不緊緊跟隨·來或者去。

一個好大、好圓、好皎潔的古代消失了,使我們幸福的、那多麼抗折騰的良物!我們幽歎的,不過是它夕照裡的餘溫,晚鐘外的餘音,粉牆內的餘影,雪泥上的餘痕……人生必有許多不圓滿。但在大缺憾裡還是會有小圓滿在的,譬如:那些大地生長物對大地的熱愛,李花用白、桃花用紅的、情不自禁的表白,以及心醉神迷的沈入。譬如:他的字。

終於,這一絲圓滿也會杳然無跡,留下我們這群穿著衣服的小獸,坐擁 地球這座不光明、沒花香的愁城,懨懨地吃粗糙糧食過粗糙日子,每個月體 內都流失一次血,用懷孕結出秋實,用冷漠對抗冬天,而我們轉眼就老。

唐寅(1470~1523)——中國明代書家、畫家、詩人。字伯虎,更字

子畏,號桃花庵主,魯國唐生,逃禪仙史,南京解元,江南第一風流才子等,晚年信佛,有六一居士等別號。吳縣(今江蘇蘇州)人。歷來均推崇唐寅、仇英、沉周、文徵明,世稱「吳門四家」。「明四大家」之一的他被譽為明中葉江南第一才子。他博學多能,吟詩作曲,能書善畫,經歷坎坷。

唐寅出身於商人家庭,地位比較低下,在當時「顯親揚名」的思想主導下,刻苦學習,11歲就文才極好,並寫得一手好字。16歲中秀才,29歲參加南京應天鄉試,獲中第一名「解元」。次年赴京會考。與他同路趕考的江陰大地主徐經,暗中賄賂了主考官的家僮,事先得到試題。事情敗露,唐寅也受牽連下獄,遭受刑拷淩辱。自此才高自負的唐寅對官場的「逆道」產生了強烈的反感。性格行為流於放浪不羈。唐寅與同鄉「狂生」張靈交友,縱酒不視諸生業,後在好友祝允明規勸下,才發奮讀書,決心以詩文書畫終其一生。後遠遊祝融、匡廬、天臺、武夷諸名山,並蕩舟於洞庭湖、彭蠢,然後鬱鬱回到蘇州。

唐寅性格狂放不羈,在繪畫中則獨樹一幟,自成一路。書法豐潤秀挺, 俊邁軼群,很有功力,很為後人所推崇。有書論評其書藝「秀潤縝密,剛柔 結合,意態端莊瀟灑」,除詩文外,也能作曲,多採用民歌形式。

由於唐寅多方面深厚的文學藝術修養,見聞廣博,對人生、社會的理解較深,並具有高度的描繪客觀事物的能力及熟練的表達主觀思想情感的技巧,作品雅俗共賞,聲名遠播。有趙(孟頫)李(北海)風脈。其詩、書、畫並稱「三絕」。

董其昌:平淡天真尚古意

開始總是不錯的——我們記得·好像哪一個的開始和前半段總是十分不錯的:一個屢試不中、書寫最差的學生·他的書體成了考試專用書體·他自己也成了書寫最好的一代宗師·和勵志大師。這不是范進式的白日夢·而是一罐子鮮亮亮、活生生、草根奮鬥的心靈雞湯·等著給好不學、不學好、學不好的後進醍醐灌頂……像一篇絕妙好詞石破天驚的上闋。

可是後來呢?後來呀,有相當一部分的人,就沒了下文,就「錯、錯、錯、 錯」了,還「莫、莫、莫」呢。——我不知道該怎麼說他才好。 歷史還真是夠諷刺,也夠幽默,似乎在他身上畫了一個圓。這個圓極像 道家的陰陽魚:兩條魚的首尾擠成一條表情詭異的「S」形口唇線,這「S」 一半像笑一半像哭,是笑比哭好、夠還是哭比笑壞呢,只有天知道。這 「S」正表現了不像樣的人生觀以及世俗價值觀對他人格的一種扭曲。他人 之初的本善天性可能就這麼被糟蹋了,蒼老在那裡。

他的起初的確不壞,這在他的《畫禪室隨筆》有所記載,詳實自述了學書經過:他在十七歲時參加會考,松江知府衷貞吉在批閱考卷時,本可因他的文才而將他名列第一,但嫌其考捲上字寫得太差,遂將第一改為第二,同時將字寫得較好些的他的堂侄董源正拔為第一。這件事極大地刺激了他,自此,他開始潛心鑽研書法。

他的書法也真是不錯·筆尖涉水而行·圓融中隱有刀鋒·圓融和刀鋒相互碰撞·相互提防和暗自驚歎·還染著些復原心智的茂長與靈動的霧嵐·竹杖芒鞋破蓑衣的組合似的·和藹·守拙·可以神往·可以親近。難怪而今學他的人是越來越多了。

連他自己恐怕也萬萬不會想到,當初自己因落筆不工而痛失入仕良機,但是在他去世幾十年後,莘莘學子們如果要想走上仕途,首先就必須仿效他的一筆一畫,寫出屬於他的書體來。他一生宣導「臨書不臨死」,而其身後的文人士大夫們卻在皇權的威懾下,必須拿出畢恭畢敬的態度來臨摹董書。不但臨摹,而且必須是「死臨」,做不折不扣的書奴,真正是「千人一面,全國一體」。如果不是後來的咸豐帝對他的書法尊崇發生了改變,進而引起所謂碑學派的陡然「起事」,他很有可能將一直作為後代唯一的正宗書體而被人頂禮膜拜。真是可怕。

他其實有過一陣子是躲避著那些的——那些似拖好的地板來了腳印的骯髒。他開始所追求的鬧中取靜或許要得益於他對佛教的篤信。禪宗與道教相比是悲觀的,是美好理想幻滅的產物,自然更加符合那個時代的知識份子在現實生活中被擠壓的心理狀態。被禪宗吸引的士大夫,無不處在對封建秩序既附又疏導的矛盾心情之中,因此也就更加容易接受禪宗這種從不自由中追求自由的精神生活方式。其實,無論哪個時代,這都是一則獨善其身的好法子——尤其是在南宋啊晚明啊那樣的末世。

有了書名後,他相繼擔任過湖廣提學副使、福建副使,一度還被任命為 河南參政,屬於從三品的官職,不低了。但他並不以此為意,託辭不就,在 家鄉沉醉藝術,整天浸在翰墨當中。許多附庸風雅的官僚豪紳和衣紫腰金的商人紛紛湊來,請他寫字、作畫、鑑賞文物,潤筆贄禮相當可觀。他開始也是不以為意的,隨手丟丟,把金子銀子像小朋友丟呀丟呀丟手絹,丟在身後,丟在風裡。

可是……時間是能改變人的,尤其在金錢美色等誘惑面前。於是,我們最不樂意看到的出現了:他不獨善其身了,更不兼濟天下——他魚肉鄉里啦!隨著書名的進一步傳播,他的社會地位水漲船高,財富也空前累加,他漸漸地、直到完全蛻變成另外一個人,跟他高妙的書法差不多,他於財於色於權勢,色色都敢入筆,輕輕一吹,還就入木三分。而木頭本身,卻看不出裂痕:他從一個居江湖之遠、不起眼的小角色,迅速演變成居廟堂之高、名動江南的藝術家兼官僚大地主,到最後則成為擁有良田萬頃、遊船百艘、華屋數百間的松江地區勢壓一方的首富。於是,就像你我中的很多人一樣,原本露水輕盈、汁液飽滿的生命逐漸被點綴得花團錦簇,而日漸沉重起來。

你不得不相信:官的光芒和物質的力量,會加速人的社會角色的轉換, 對意志力不強的人發出難以抵擋的吸引,從而腐蝕、迷亂人的本性,使之異 化、變質,背叛了自己的原則和最初的社會屬性。

他也後悔過吧?從1598年到1621年,雖仍不時有官務纏身,但他的足跡踏遍了江南山水,從南湖、太湖、洞庭湖到湘江、長江;從石鐘山到靈巖山、黃山,他離政治越來越遠而離藝術與自然越來越近。在被免去皇長子講官職務的一年之後,他在自己最鍾愛的收藏、五代董源的《瀟湘圖》後題跋:「憶余丙申持長沙,行瀟湘道中,蒹葭漁網,汀洲叢木,茅庵樵徑,晴巒遠堤,一一如此圖。……董源畫世如星風,此卷尤奇古荒率,僧巨然於此還丹,梅道人嘗其一臠者,余何幸,得臥遊其間耶!」

後來,他又在《宋元明集繪冊》上題跋:「昔司馬子長好覽名山,向子華曆遊五嶽,其事甚偉,後人未嘗不歆慕之。然非絆於仕宦,則絀於勝具、整情,不得已,裒集名畫,以為臥遊,斯高人畸士澄懷味道之一助也。」

同年十月‧他與好友陳繼儒‧泛舟江中‧有感而發:「己亥子月‧泛舟春申之浦‧隨風東西‧與雲朝暮‧集不請之友‧乘不繫之舟‧惟吾仲醇‧壺 觴對引‧固以胸吞具區‧目瞠雲漢矣!」

他還在畫上題道:「景物因人成勝慨,滿月更無塵可礙,等閒簾幕小闌

幹·衣未解·心先快·明月清風如有待」;又有「霜華重迫駝裘冷·心共馬蹄輕·十里青山一溪流水·都做許多情」……這是多麼輕快歡欣、悠悠自適的境界。應該說·這種趣味與整個明代歡快明朗、活潑天真的審美趣味是一致的·只是作為士大夫代表的他將它變得更加雅緻。

他在挑離。

較之趙孟頫·他無疑是幸運的——前者因為出仕元朝·不僅背負了貳臣的惡名·甚至還連累到對其藝術成就的評價·而後者在異常兇險的政治環境下選擇超脫與無為·成就了其在藝術上的追求。正是在他經常請辭歸隱的後期仕宦生涯中·他在藝術上日益成熟·書法上「至余亦復一變·世有明眼人必能知其解者」;繪畫上則已經到了「我用我法」、「自出機杼」的境界;而其許多影響深遠的藝術思想在此時也已經系統地提出來了。

不過,有一點,他與趙孟頫十分相似,就是撇開在藝術上的精深造詣與卓越成就這個因素不論,他們之所以能夠對當時及後世的藝壇產生如此重大而持久的影響,與他們身居高位的社會地位有著密切的關係——就像一個妓女得來大宗錢財,還真與賣肉脫不了關係。趙孟頫推動的「古意」與「士氣」,他則鼓吹南北宗論,前者啟發了元代文人畫風的興起與勃發,後者定義了文人畫的不同特徵,並且使這種定義在後來的幾百年間成為不僅是文人畫家、甚至是宮廷畫家所奉行的圭臬。之所以能夠產生這種大範圍、長時間的效應,在很大程度上有賴於兩人的身分以及他們所交遊的上層文人的圈子,這些都足以引領當時審美的風氣。

在漫長的中國書畫史上,可以看到這樣一個現象:當皇家政權贊助的宮廷書畫不再是主流藝術的時候,改變藝術史進程的個人往往擁有很大的社會影響力。與趙孟頫有相似藝術主張的錢選、與他有同樣藝術思想的莫是龍、陳繼儒,他們無法扮演他們兩位的角色,也無法企及那麼高的成就,在某種程度上就是這個原因。這也算「國家不幸詩家幸」的一個典型例證嗎?他造孽,卻推動了藝術的進程。

他的經歷讓人更加相信先賢總結出的一個普遍真理:貧賤不能移難,富貴不能淫更難。許多出身貧賤的人一旦離開了自己的階級,進入肉食者行列,會比變得比老肉食階級還要兇殘和無情,他們的內心的渴求會變得很急切,貪婪程度讓人吃驚,對錢財的攫取到了無所不用其極的地步。當時,徐階是最有名的大地主,「膏腴萬頃,輸稅不過三分」。雖說他當時的政治地

位不及徐階·但他是全國數一數二的書畫家啊·在士林中有很高的聲望。這一點又為徐階所不及。在貪鄙、橫暴、無恥方面·他比起徐階那樣的前輩有過之而無不及:驕奢淫逸·老而漁色·有多房妻妾·且招致方士·專請房中術,竟到了變態的地步——唉唉·後來·居然出現了有民女被他父子以非人的手段搗其陰戶致死的、多麼極端的事例出來。而從無恥到知恥·才是生民生生不息的最大希望,也是蒼天留下的最後的禱辭……惡莫大於無恥啊。

從此·各處飛章投揭佈滿街衢·兒童婦女竟傳:「若要柴米強·先殺董其昌。」人們到處張貼聲討他的大字報和漫畫·說他是「獸宦」、「梟孽」·以致徽州、湖廣、川陝、山西等處客商·凡受過他欺淩的人都參加到揭發批判的行列中來·甚至連娼妓嫖客的遊船上也有這類的手抄小報輾轉相傳·簡直到了「真正怨聲載道·窮天罄地」的地步。

人們憤怒的情緒積聚著,到行香之期,百姓擁擠街道兩旁,不下百萬, 罵聲如沸,把他的爪牙陳明的數十間精華廳堂盡數拆毀。憤怒的人們上房揭 瓦,用兩卷油蘆席點火,最後將董家數百間畫棟雕樑、朱欄曲檻的園亭臺榭 和密室幽房,全都付之一焰。大火徹夜不止。他們還把他的兒子強拆民房後 蓋了未及半年、美輪美奐的新居,也一同燒了個乾淨。

再後來,居然有更極端的事例出現:有個穿月白綢衣的人,手持繪有他的墨跡的扇子,人們也怒不可遏地衝上去將其撕扯掉,還把莫名其妙的持扇人痛打一頓,才算完。

仍不甘休的民眾將他建在白龍潭的書園樓居焚燬‧把他手書的「抱珠閣」三字的匾額沉在河裡‧名曰:「董其昌直沉水底矣。」而他常去的坐化庵正殿上有一塊橫書「大雄寶殿」的大匾‧落款「董其昌書」‧百姓見了‧紛紛用磚砸去‧慌得和尚們自己爬上去拆下來‧大家齊上前用刀亂砍‧大叫:「碎殺董其昌也。」實在是不殺不以平民憤了。

人們對他提出了尖銳的批評:「不意優遊林下以書畫鑒賞負盛名之董文 敏家教如此,聲名如此!」「思白書畫,可行雙絕,而作惡如此,異特有玷 風雅?」甚至,還有人把這些惡行都歸咎於書法身上。

當然也有人為之遮掩的·說他是「為名所累」——這簡直是曲筆的讚美了·狡猾、諂媚、同被諂媚者幾乎一樣無恥的小文人。

在這裡,在原則的底線——他動了人民——這裡,寬容的力量已經遠

不能抵消毀壞的力量。他不是背上沾了一根草,而是頭上長了一灘糞啊。人品的高小,到了一定程度,我便同那些鄉鄰沒什麼兩樣,無法原諒。生命本相是:乾淨俐落、香芬四溢的,是人; 汙穢腥臊的,也是人。區別僅在於旁邊人的本能反應:微笑或掩鼻。

那時的江南·大凡有著顯宦頭銜和赫赫聲名的人·無一不是家財萬貫者·而這些有錢人很少有不學壞的·在他之前、之後·都有相當數量作惡鄉里的惡霸。正如每一個時代·這樣的人都綿延無絕一樣。所以·對於文人圈裡出現這等人物·我們不是特別奇怪。

像他這樣,一個有功名且在書畫藝術和文物鑑賞方面有相當造詣的文人,墮落成一個為非作歹鄉里的惡霸,人擋殺人,佛擋殺佛,成為書畫史上有名的惡棍。這實在是他晚年敗筆。想不通,人生本不過是一場為了告別的宴會,他那樣持有異稟的人,難道真的不懂得藝術不過是心安慰手、手延續心的小小工具而不是其他?修修心,放下執著,還原採財利器為自娛工具,日子其實是更為自在?而慾望滿滿的肉身其實沒有多重要,此時此刻的享樂其實沒有多重要,為靈魂的出路設想得周全些才是人生世上真正的需要?

或許·他正因了懂得太過·而走向了別端?……真是謎團、大霧一樣的 人物。

然而,多重的、分裂的人格居然在他身上得到了完美的統一,直到最後的最後:他既放膽消受物質奢華·又可強作安心內在簡樸;既醉心禪宗佛學·還耽溺酒色財氣......還真的確不是一般人所能做到的。董其昌老師·他偉大又卑鄙。

董其昌(1555~1636)——中國明代書家、畫家。字玄宰、號思白、 又號香光居士、松江府上海(今上海松江)人、萬曆十七年進士、官至南京 禮部尚書、因朝廷官宦爭權鬥爭激烈、為免不測之災、自請引退歸鄉、贈太 子太傅、諡文敏。他是繼祝枝山、文徵明之後明朝最具影響力的書家、又精 通繪畫、專善山水、師法董源、巨然、黃公望、倪瓚等、畫格清潤明秀。書 法初學顏真卿、後轉師晉、唐、宋諸名家、工楷、行、草書、自然秀雅。董 其昌是繼祝枝山、文徵明後明朝最具影響力的書家。

作為一位崇古、尚古,一生都在學古的書家,他的作品確實透出古法帖 的神韻。但有一種特色讓董其昌成為董其昌,那就是「平淡天真」。「淡」 可以說是董其昌書法審美觀念的核心,他說「作書與詩文同一關擬,大抵傳與不傳,在淡與不淡耳。」從這樣的審美觀出發,他重「生」而棄「熟」,他認為,「熟」易流於俗媚,流於匠意,而「生」可以表現出率真、秀潤之意境。因此在創作中他用筆輕靈,墨色疏朗,字與字、行與行的章法佈局著重自然勻稱。《七言律詩冊》、《杜甫詩軸》、《前後赤壁賦》都是出自於這種審美觀的佳作。

欣賞董其昌的書法就像啜飲清茶,平淡中回味著甘醇,潤人心靈。正是 這種雅淡的美,使董書能在明末眾多風格強烈的書家中脫穎而出,而且備受 康熙、乾降皇帝的推崇,影響書壇直至清朝中葉。

董其昌才溢文敏,通禪理,精鑑藏,工詩文,擅書法,精繪畫。他執藝壇牛耳數十年,卻沒有留下一部書論專著,但他在實踐和研究中得出的心得和主張,散見於其大量的題跋中。董其昌有句名言:「晉人書取韻,唐人書取法,宋人書取意。」這是歷史上書法理論家第一次用韻、法、意三個概念劃定晉、唐、宋三代書法的審美取向。這些看法對人們理解和學習傳統書法,起了很好的闡釋和引導作用。他一生勤於書畫,又享高壽,所以傳世作品很多,代表作有《白居易琵琶行》、《袁可立海市詩》、《三世誥命》、《草書詩冊》、《煙江疊嶂圖跋》、《倪寬贊》、《前後赤壁賦冊》等。

何紹基:回腕懸臂的「書聯聖手」

很少有人能想像何紹基究竟是以什麼樣的姿勢去寫作品的,儘管人人都 想像過。

醉眼朦朧的張旭,步履踉蹌的米芾,以及呼號奔走的徐渭,還有雅士自居的董其昌、信手塗抹的楊維楨……古今書家寫字時情態各別,但像他那樣的卻聞所未聞——簡直是深山苦修:手臂高高懸起,彎成半圓,手腕也彎成半弧,虎口成水準狀,上面可擱一小酒盅,如此一來就可將通身的力氣全部貫於筆上……所以,後人記載他作書的情態,說不過幾字就衣衫盡濕,汗流浹背……那情境想來應該像舊日一個拉縴的苦力,不是溫文爾雅學問家了。

這是詩歌的姿勢:乾淨·純粹·倔強·熱情·自討苦吃·九死無悔·堅 韌而安靜地存在——豁出去。就這樣·他一提筆·就以最不可思議的姿勢· 懸了二百年。

想來他獨創了回腕懸臂的執筆法·作書時必手攢筆端·高懸肘腕·而且 手掌向內回轉·用這種不合生理的執筆法作書自然十分吃力·但憑著他驚人 的毅力·竟然以此錯誤的方法獲得神奇的效果·成為書壇逸聞。就這樣·他 懸腕臨池·日課五百字·字大如碗·晚歲遍臨漢碑·其中如《張遷》等名 碑·竟達百通以上。

但另一些記載卻又使我們大惑不解:相傳他自廣東赴四川為學政,舟車次頓不廢筆硯,沿途州縣官吏及縉紳之求書者,隨到隨遣,酒酣興至,一日可盡百餘聯而無懈筆無倦容。倘若以衣衫盡濕的回腕法為此,那麼,一日百聯的數量還真是個不堪承受的負擔,要「無懈筆」已是不易,還要「無倦容」,恐怕他的體魄也應當在體育健將級吧?難為了。

而好處是顯而易見的:回腕法必然使他的執筆呈風眼狀,這種技巧的特徵主要表於毛筆的完全垂直於紙面,是一種絕對的中鋒態勢。在不同方向的運行時,筆毛的柔軟起伏使線條效果呈現出遒勁圓潤、回鸞舞鳳之象,所以我們在他的書法中能有幸看到那些萬歲枯藤式的、立體感極強的優秀線條,其迷人之處在古代眾多書家中可謂獨樹一幟。而且,由於他那獨特而艱難的書寫姿勢,他的手臂運動的方向、角度、壓力的特殊方式和揮運幅度,使書法結構也體現出一種特定趣味,其空間的疏朗感和走勢的傾斜感,似乎帶有些許顏體的痕跡但又完全不是顏體的翻版。考慮到顏魯公是以正常的運筆方式作書,其風格特徵出自對形式的理性把握,則他的結構與線條卻多出於那特別的執筆運筆的技巧方式——他是以技巧特色的過程帶動了形式特色的結果。這是個笨辦法,又是個聰明辦法。

應該看到他所處的清末時代的藝術上還是很有點光點的,在他面前大師如雲,他一定經過了認真和艱苦的思忖,才選擇了改變技法慣例的方式。這不失為一種明修棧道、暗渡陳倉、不是法子的法子。

他的行書分為早、中和晚年·早年秀潤暢達·徘徊於顏真卿、李邕、王羲之和北朝碑刻之間·有一種清剛之氣;中年漸趨老成·筆意縱逸超邁·時有顫筆·醇厚有味;晚年則臻爐火純青。對此·我有個純屬個人的觀點·未必正確:其早年、中年行書或峻拔·或閒雅·有歐或顏體的明顯特徵·比較適合臨摹·而晚年尤其是六十歲以後的作品·則變化為具有篆籀意的行草書,與其之前的行草書相較·前者多溫柔惇厚·有生拙趣味·而後者卻更顯

蒼茫沉雄,已近「魔道」,不善學者非但連形都得不到,還學歪了路子。所以,我不是很贊同學書癡迷過分——如同愛情,這裡那裡,星星點點存在著好,很好,可是星星點點得過了,就離火災不遠了。

說一句:他的隸書是可以學習的,楷書也在宋人之上。放心既是。

「懸臂勢如破空,搦管惟求殺紙,探求篆隸精神,莫學鍾王軟美,寫字亦如做人,先把脊樑豎起。」這首他的自作詩,道明瞭其執筆、運筆之法,以及他的藝術追求和為人準則,裡面有彎竅,字面意思也好。

他注重為人的端正,並始終貫徹於家庭教育中,也是書壇佳話。據傳愛 女出嫁時,他托寄一個密封木箱至鄉里,並附一函日:「箱內之寶,足抵千 金,世世代代,用之不盡。」家人打開一看,無金銀財寶,僅有一木匾,乃 一門大的「勤」字,此「勤」字既為示兒輩的傳家格言,也是他從政、從藝 一生的要訣。不知道那女兒看了這樣的「箱內之寶」,是哭還是笑呢?

他是什麼都做得出來的官——他對己嚴,對家人嚴,說得到,做得出;對恪守職責、反腐倡廉這樣原則性的問題毫不含糊。和古人相比,我們當代人身上失去了那種敢任事的精神,在其位,但什麼都不敢說,什麼都不敢做,小腦子卻無比聰明——政績做的全是表面文章,在腐敗上卻層層深入,敢想敢幹,毫不手軟,這就是古人今人的天壤有別。

說下去……他曾官至戶部尚書·後入蜀出仕,虎膽英雄似的,以單薄之力,全力革除陋規,嚴劾當地貪官——你知道,地方勢力往往是糾結了上層勢力才有恃無恐的,哪能任由一個膽子大而勢力孤的人擺佈?最終,他終於開罪權貴被斥為「肆意妄言」而被罷了官,從此徹底結束了政治生涯。

至道無難,唯嫌揀擇。此後他真的輕鬆了,坦然接受無邊際的事實,快樂奔赴前程,做成了一名真正的隱士,遠離官場,周遊各地,以書法和著述自娛。在長沙生活時,他與黃道讓、王先謙、王闓運等人相唱和,成為長沙詩壇雅韻之一章......還創立草堂書院,講學課徒。1856年,他壯遊天下:由四川出發,經陝西等地到達濟南,主講於山東濼物書院。講學之餘,盡遊濟南大明湖、趵突泉、珍珠泉、千佛山等處,留下許多著名詩句,至今流傳不泯。1860年,又受長沙城南書院之邀,離開濟南赴長沙。他前後在山東和長沙城南書院教書達十餘年,晚年倦遊,駐紮主持蘇州、揚州書局,校刊《十三經注疏》,主講浙江孝廉堂,往來吳越,專心教授生徒。

他多麼謙和、平易和仁愛啊!居然有這樣一則可愛的故事流布至今:一天,他前往永州訪友。快要進城時,又餓又睏,便在一個鄉村小店停下來歇腳打尖。吃過飯,店家向他索要飯錢,他才想起僕人帶著行李、盤纏已然先行進城,自己身無分文,便與店主商議,允許自己寫一幅字抵償飯費。店主不知道他是名滿天下的大書家,只要錢不要字,放言不給銀子就不許走人。無奈之下,他只能脫下上衣典作飯錢,依舊不急不躁,溫文爾雅。進入永州城見到朋友,朋友不禁為他的裝束感到詫異,他便把自己在路上的遭遇講了一遍。朋友聽了,大笑不已,說:「你何大書家的書法,居然也有換不來一頓飯的時候呀。」他只訕笑,並不多話。

呵呵·其實·他完全可以牛氣烘烘帶恫嚇地·把自己書法的寶貴性傳授一番·或者還加上自己曾經做過國家的堂堂尚書(相當於現在的正部級)那麼大的官——看來一個字也沒跟人家講的·就當普通百姓沒錢付帳處理的·否則·總不至於到赤膊的狼狽。那當然是另一種形式的優雅——優雅至極。

他最大的成就,在於將行草熔篆、隸於一爐,創立了筆法雄奇、剛健、樸拙、奇肆的獨特風格,恰似一尊尊一座座老而結實又極具個性的傢俱,讓人看了歡喜。他有怪癖:許多達官顯貴附庸風雅,想以重金求得他的墨寶,可往往都不能如願,顯現他的清剛之氣。可奇的是,他性子緩,好商量:無論求字的人身分多低,他都有求必應,先後為人書楹帖以數千計,句無雷同,被譽為「書聯聖手」。晚年他更是像孫悟空拔根毫毛就能吹變出萬千小猴子一樣愈加神奇——書法風格純以神行,在繩墨之外,縱橫欹邪,瘋長了些很重的東西,一串一嘟嚕的,長得很厚很敦實,被老羊毫一牽扯,似乎得以「豁朗朗」解脫掉、「啪噠噠」沉重砸地的那種東西——很神祕主義。他開始以篆、隸法寫蘭竹石,寥寥數筆,金石書卷之氣便盎然紙上;還偶作山水,並不屑形似,隨意揮毫,取境荒寒,野氣洶湧,極得石濤晚年神髓,而畫必長題,題多佳句……但他晚年畫畫始終遵從一個原則:不輕易下筆。只一興致忽來,幾筆寫就,還經常不滿意,隨手毀去,所以流傳下來的畫作真跡並不多。你知道,大師風度多半是從這裡來的:他對自己負責,對藝術負責。

就得這樣,在一個亂世,藝術包括書法像沒娘的孩子一樣,哭哭啼啼亂 跑亂撲的時候,每個有良心的藝術家都應該立起雙目,驅逐狼群,並砸開時 空柵欄,張開雙臂,來當這個娘。 他的書法藝術和書法理論對後期書法發展產生了重大影響,從而托起了 後來的齊白石、郭風惠等等重要的書法大師。

他的畢生練就、力可抗鼎的著名腕力果然不是吹的。

何紹基(1799~1873)——中國清代書家、詩人、學者。字子貞、號東洲、別號東洲居士、晚號蝯叟。道州(今湖南道縣)人。出身於書香門第,其父何淩漢曾任戶部尚書,是知名的藏書家。道光十五年(1835)舉人、次年中進士、授翰林院編修。歷任文淵閣校理、國史館提調等職、曾充福建、貴州、廣東鄉試主考官。咸豐二年(1852)任四川學政。為官僅兩年、次年因條陳時務得罪權貴、被斥為「肆意妄言」、受讒言所害、降官調職。他從此辭去官職、創立草堂書院,講學授徒。

何紹基在詩歌、書法、繪畫、金石的藝術天地裡勤奮耕耘,把詩歌、書法、繪畫、金石熔鑄在一起,創變了新的書法美學和詩歌美學。他的書法成就很高,各體書熔鑄古人,自成一家。草書尤為擅長。楷書取顏字結體的寬博而無疏闊之氣,同時還摻入了北朝碑刻以及歐陽詢、歐陽通書法險峻茂密的特點,還有《張黑女墓誌》和《道因法師碑》的神氣,從而使他的書法不同凡響;小楷則兼取晉代書法傳統,筆意含蘊,行草書融篆、隸於一爐,駿發雄強,獨具面貌。他的篆書,中鋒用筆,並能摻入隸筆,而帶行草筆勢,自成一格。墨跡多,不曆數。

王鐸:筆筆有來處

晚明的迷人之處在於:它晚,還明;它明,還晚。

說它晚了,是因為,不能不說它是末世裡的末世,亂馬刀槍,遠不似雄壯先秦、神氣大唐,甚至連和煦北宋都沒法比,帶有濃郁的輓歌氣質——我說過,這是一種好氣質,可以把世間一切都分行鼓搗成詩歌的、最好的藝術才有具備資格的氣質,可以藉此探知而洞曉時間皺褶中細密祕密的最好的氣質;說它明,是因為到底「國家不幸詩家幸」,這老話兒一點不摻假——你難道不認為書法也是詩歌之一種?從大詩歌意義上來說?所有像樣些的藝術都應該是詩歌的別稱吧,就像我們小時候玩得瘋的那個電動玩具,萬變不離其宗——它就是那個鐵疙瘩:變形金剛。

如此這般既晚還明的,當然少不了那個王鐸,那個一直站立在民間紋絲不動的王鐸。

說他晚,是因為他的成就之大,乃至專業上的線條之大氣,法度之齊整,在許多先人之先,甚至有「後王(王鐸)勝先王(王羲之)」的說法在。他多麼應該來得早一點,像一隻好母雞,好孵化更多更好的書家(和畫家)出來。

他是一位大地漫遊者,一位六經註我式的詩人,擁有遼闊和寬廣的古典情懷,筆下的字跡都因此具有了某種形而上的性質——這說明他是一個傾心於無限性的人,這種人多是不切實際、沉浸遙想的浪漫主義者。同時,他又是書法史上的一位傑出的革新人物,青年時代的他受時代思潮的影響,很早就有了反思潮的奇崛思路,在《擬山園選集》中的《文丹》中,集中表露了他驚世駭俗的審美觀。他最大的成就則是他超邁雄奇的行草書。

他的行草、恣肆狂野、自然出奇、用筆風聲鶴唳、縱橫跌宕、表現了撼人心魄的雄渾氣勢。馬宗霍評他:「明人草、無不縱筆以取勢者、覺斯則擬而能斂、故不極勢而勢如不盡、非力有餘者未易語此。」林散之稱其草書為「自唐懷素後第一人」並不為過。在今天,我們確實已經很少聽到這種具有誘惑力的雄辯聲音。以他的線條與明代另兩位草書家徐渭、祝枝山作比:他的遒勁既有異於徐渭的粗放,也有別於祝枝山的生辣、至於文徵明之類的大家則更不在話下,早給比下去了。此外,他在結構處理上的構成意識也是前所未有的。空間的切割完全具備了當時難能可貴的次序觀念,具有強有力的理性處置效果——看看他在多麼狂放變幻的草書中錘鍊出如此冷靜、有條不紊的效果,實在是出人意表,同時又使人對他的控制能力欽敬不已。如果說從張芝、張旭、懷素、黃山谷直到徐渭,草書的發展是以用筆的豐富頓挫為準矩、而在結構處理上則一放再放、抒泄無遺的話、那麼他則成功地阻遏住這種一發不可收拾的洪流,用冷靜的理性把這匹脫韁的野馬籠住,縱橫取勢,變化多姿,不落俗套,出新意於法度之中,還收奇效於意想之外。這簡直是個奇蹟。

他在筆墨上的創新也是具有開拓性的,他的線條遒勁蒼老,含蓄多變, 於不經意的飛騰跳擲中表現出特殊個性,時不時以濃、淡甚至宿墨,大膽製 造線條與塊面的強烈對比,刀劍出鞘,形成一種強烈的節奏,不能不說他這 有意無意之中的創舉是對書法形式誇張對比的一大功績。在他以前,還沒有 人能有膽量像他那樣主動地追求「漲墨」效果。

他的字跡即興、隨心,激情四射,跟他那個人一樣,以激情、崇高和戲劇化這樣的字眼支撐骨架,整個軀體建立在奔放跳躍的想像力之上,有一種長風浩蕩的樂感,這多少也平衡了他偶而的大而化之、潦草和不耐煩——他當然也有他的侷限和缺點。這對那些小詩人而言,不啻是一種示範,當然更可能令他們自卑和絕望——天生的詩人那種充沛的,甚至是肆意揮霍的博喻能力(錢鍾書曾在蘇東坡和莎士比亞身上發現過)像是車輪滾動,幾乎是自動向前,這是一種從前軸心時代的詩人擅長的,類似神靈附體、不可思議但也不容置疑的創作。

他的書法對中國書法後來的發展產生過巨大影響·甚至也波及到海外書 壇,特別給東瀛書法的影響更是波蕩至今,不能止歇。

難得的是,他的畫也好。雖然我們看過了太多好畫,也走過了太多的路程,照理說早就應該像莊子所言的「目大不睹,翼殷不逝」了,可我們還是在他的作品競賽單元停下,滿目新鮮,他的山水宗荊(浩)、關(仝),丘壑偉俊,皴擦不多,元氣圓融,以暈染為主,傅以淡色,沉沉富有豐蘊;而他更著名的、另外的那些,花木竹石……一應所有,統統用上了書法中的機智和關紐,所以,他比別人多出了許多值得咀嚼的東西,包括底氣,而生發出作品之外的趣味,贏了前人後人。

喜歡傳統書風的都覺得古人字好·但究竟好在哪?我想好就好在沒有大製作·沒有大誇張·注重文人內涵·內斂的包容的·寫人性的·完全符合了中國傳統文化大融合的特點——書理與人性從來沒隔過·和其他藝術門類也沒隔過。

再者·古人書法·以風貌入法度·好比是菜里加鹽。某些今人似乎不會做菜,只好淨吃鹽了——這一點就足以毀了書法。書法不是技術,是文化·是中國文化核心的核心·是……詩歌。廢棄腦子裡所有汙七八糟、投機取巧的附加物·用一顆乾淨、厚樸的心去想書法·圓滿想·就是正反想·反覆想·前後想·我他想……洗心·專心·我想這才是現在立志學書的人應該走的正路子。是前提。否則·老是殺雞取卵·早晚會有一天·雞沒了。

雖說是人皆可鑿,只有最頂尖和最低窪的不能適用這個定律,但還是因為鑿不動的那些因素而使人有了高下大小的分別。譬如:乾不乾淨,清不清

淨。我們看古往今來,中外大家,沒有不乾淨、厚樸著心地埋頭學問的:徐 潤默默耕耘,梵谷不愛賣弄,他們只專註於眼前田壟,自我修葺而已。巧而 不肖的人要成也是小成,勉強成,斷沒有大成的道理,而只有一直乾淨、厚 樸,專心致志,心思收攏,並拋棄掉一些個人的世俗享受,才能一直保持對 造型、線條等藝術元素的敏感,也才能一直向前走,走到別人到達不了的地 方——上帝附耳過來:所謂得勢,所謂占得先機,不過就是這麼一點子並非 祕訣的祕訣。叫人頹喪:越是大道,越是廢話。

就說他吧,之所以各體皆能,是少有的書法、書畫全才,還不是多年來一門心思取法乎上,直接得力於鍾繇、王獻之、顏真卿、米芾?無論是偉岸遒勁的大楷、高古樸厚的小楷,還是他那飛騰跳躑的行草書,都各有來處;他的畫也是繼承了五代的荊浩和關全的風格,同時他也吸收董源和王維的畫法,以元人的筆墨技法畫出了宋人味道。因此說,一個筆筆有來處而能自出胸襟的藝術家才是我們所要仰望和鑽研的。

而其間最重要的,還是:安於民間。

中國的正統文化歷來都被占盡優勢的縉紳精英掌握,久而久之,這個龐大的文化體系,壓抑了活力與生機。而存在於民間的藝術如同最大的樹永遠存在於山林的最深處一樣,洗身清向,集中心意,無砍斫之憂,無水土之爭,終止日常的分別攀緣,不被打擾,可以活得很久,長得很大,並利用感官餘象,停心凝神以觀望,泯卻物我的分判,才見真相。

因此說,中國書法植根民間,希望也在民間,民間才是最有生命力的生命青春勃發的有機肥料的土壤。由這土壤裡培植出的那種味道像大地上生發的小麥香,嗅多了會醉倒那裡,回不了家。而最後能撐起書法這片天的,應該是那些在時光之水裡「浪淘風簸自天涯」的傳統法帖。它們一直都在,想寫,誰都可以練習,隨時可以練習。三十、五十年、一百年、一千年後,在那純潔悠遠、敗了又開的墨香裡,你會頓悟,什麼樣的東西才算吹盡狂沙始到金……這不是一件十分美好的事情嗎?我們想要真正的美好,就不能跟風寫「散、怪、醜(那些都是免費出演、心裡是想著出演之後要大賣狗皮膏藥的街頭猴兒戲,不值得提起)」。

也不可心中多生積垢——那樣你就沒有乾淨的器皿去盛放乾淨的東西了,即便你有驚人的稟賦。心中生出積垢,累加到一定程度,那麼,非但藝術將空落無著,你整個的人也會活成斷章,葬送了最初起首的好句子,很可

惜的。有時我會覺得,藝術(包括書法)有點接受了神祕的指使的意思,是靈魂要做的事情——做的時候,你可以肉身在現場,但絕對不能唐突它,更不能弄髒它。你可以像齊白石一樣為藝術而藝術,更可以像徐悲鴻一樣為人生而藝術,都有意思和有意義;而為實用而藝術,就有意義卻沒意思了:為題街頭匾牌而寫,為賣字而寫,為寫而寫——你去為實用而寫去吧,好了,有幾個書家能超過電腦體?顏、柳、歐、啟功體,行、楷、隸、魏碑體……哪一樣兒沒有?你寫得過他們嗎?可你得記住:電腦體是技術,沒有生命,有紅紅、活潑心臟的人寫的書法才是有血肉的實體。活了三千多年依舊風華絕代的書法就能被一時一個更新、油頭粉面、油嘴滑舌、冷冰冰、需要通電才能睜開眼的傢伙擊垮嗎?永遠不可能——儘管周圍儘是些難以釐清的紛亂和鬧騰,思想上的,體制上的,精神上的,概不例外;儘管這是一個快速擁抱而不會注視了的年代——要過春節,就有人要寫春聯;要結婚,就要臺字;要給老人祝個壽,就要送幅壽聯或壽桃圖……漢字存在,書法永遠存在,什麼也按捺不住古典的心跳,儘管它現在被摜倒在地,哭泣著,很像一塊母親身體上的烏青疤痕。

要有火焰中取冰的鎮定,要有耐心,要安静,等著頃刻一聲鑼鼓歇的時刻,我們將會看到什麼,聽到什麼,還能做些什麼?

他的《贈張抱一詩卷》如果被評為天下第一行書也不為過,排山倒海,長虹貫日,筆所未到氣已吞……這樣的形容詞和句子用在這裡毫不過分,他的字是如此讓人心動。但他又是如此可悲,最終被大清列入貳臣傳的下編——貳臣已經夠屈辱,居然連貳臣的上編都不是……時運淹蹇是幾乎所有天才的命運。他晚年有病,自知命不久長,連藥也不願吃,只一味躺著等死,簡直糟蹋自己了。沒人理解他,也沒人安慰,只有他的字陪伴著他……這和他在書法上堅決剛毅、孤獨悲壯的踐行是多麼一致。書法這物,雖然遠山遠水,的確又貼心貼肺。

一千年出了一個李白,一千年出了一個王鐸,天下無匹。

是的,是有這樣一些人的,他們被派駐地球——這種派駐可以上溯到很遠,那種對神祕和未知事物的崇敬,演變並附著於傳說中的人物,或將自然之物異化,賦以靈性,這在古今中外的「詩歌」中有不同的表現方式,譬如:屈原、李白、但丁、米芾、荷爾德林、梵谷、莫內等等。在激情和溫柔推動的幻想中,卑微的世界被提升,被創造出一個和現實世界有一定聯繫但

遠遠高於現實的世界·給我們瑣碎的生活以希望之火·在我們寒冷的內心帶來溫暖......這個有別於現實世界的世界歸根結底是用來安頓靈魂的。

他們平平仄仄地走來,給了我們個別的記憶,和總體的懷戀。白浪滔天,肉身的人,木質的樹,一應所有都是大地上的異鄉人——如同《舊約‧啟示錄》第六章第八節中的經文所言,一切的一切都會騎上一匹灰色的馬而去,那匹馬的名字叫做「死」……哪裡有什麼可以萬歲?真正詩人的詩歌和他們靈魂大川的不歇行走才是萬歲的。儘管有時——大多數時候——他(她)像個啞巴,不吭一聲。

爾曹身與名俱滅,不廢江河萬古流。

王鐸(1592~1652)——字覺斯,一字覺之。號十樵,號嵩樵,又號 癡庵、癡仙道人,別署煙潭漁叟。孟津(今河南孟津)人。幼時家境十分貧寒,過著「不能一日兩粥」的生活。明朝天啟二年(1622年)中進士,累 濯禮部尚書。王鐸身逢亂世,仕途多變,1644年李自成攻克北京,明崇禎帝自縊於景山。馬士英等在南京擁立福王,待為東閣大學士。滿清入關後被授予禮部尚書、官弘文院學士,加太子少保。於順治八年病逝孟津。

王鐸博學好古,詩文書畫皆有成就,山水和梅蘭竹石畫得都好,尤其以書法獨具特色,世稱「神筆王鐸」。他的書法與董其昌齊名,明末有「南董北王」之稱,書法用筆出規入矩,張弛有度,卻充滿流轉自如,力道千鈞的力量。王鐸擅長行草,筆法大氣,勁健灑脫,淋漓痛快,戴明皋在《王鐸草書詩卷跋》中說:「元章(米芾)狂草尤講法,覺斯則全講勢,魏晉之風軌掃地矣,然風檣陣馬,殊快人意,魄力之大,非趙、董輩所能及也。」

他的墨跡傳世較多,不少法帖、尺牘、題詞均有刻石,其中最有名的是 《擬山園帖》和《瑯華館帖》。

王鐸的書法在日本、韓國、新加坡等國深受歡迎。日本人對他的書法極其欣賞、還因此衍發成一派別、稱為「明清調」。他的《擬山園帖》傳入日本、曾轟動一時。他們把王鐸列為第一流的書家、「後王(王鐸)勝先王(王羲之)」的說法就是最早由他們提出來的。

百字銘

作者:簡墨、陳洪嶺

發行人: 黃振庭

出版者: 崧博出版事業有限公司

發行者: 崧燁文化事業有限公司

E-mail: sonbookservice@gmail.com

粉絲頁 網址:http://sonbook.net

地址:台北市中正區重慶南路一段六十一號八樓 815 室

8F.-815, No.61, Sec. 1, Chongqing S. Rd., Zhongzheng

Dist., Taipei City 100, Taiwan (R.O.C.)

電 話:(02)2370-3310 傳 真:(02) 2370-3210

總經銷:紅螞蟻圖書有限公司

地址:台北市內湖區舊宗路二段121巷19號

電話:02-2795-3656 傳真:02-2795-4100 網址:

印 刷:京峯彩色印刷有限公司(京峰數位)

定價:400 元

發行日期: 2018年 5月第一版